사라진
그림으로의 초대

with 미술 유튜버의 오디오 가이드

일러두기

1. 미술 작품은 〈 〉, 단행본·잡지·신문은 《 》, 전시회는 「 」로 표기했습니다.
2. 작품 정보에 '소장' 표기는 생략하였습니다.
3. 인명과 지명 등은 국립국어원의 외래어 표기법을 따랐으며,
 일부는 통용되는 방식으로 표기했습니다.

USHINAWARETA ART NO NAZO WO TOKU

by Aoi Nikkicho

© Aoi Nikkicho 2019, Printed in Japan

Korean translation copyright © 2021 by Megastudy Books Co. Ltd.

First published in Japan by Chikumashobo Ltd.

Korean translation rights arranged with Chikumashobo Ltd. through Imprima Korea Agency.

오피스 J.B 지음
민경욱 옮김
파란 일기장, 최연욱 감수

사라진 그림으로의 초대

with
미술 유튜버의
오디오 가이드

시작하며

✦

 네덜란드의 화가 '요하네스 페르메이르'를 아시나요? <진주 귀걸이를 한 소녀>를 그린 화가라고 소개하면 바로 아실 겁니다. 페르메이르의 작품을 보면 그림인지 사진인지 알 수 없을 정도로 그 기법이 매우 정교하고 환상적이지요. 그래서인지 유럽과 미국에 흩어져 있는 그의 작품을 보기 위해 여행하는 페르메이르 팬들이 세계적으로 정말 많답니다. 저 또한 페르메이르의 팬으로, 10년 동안 발품을 팔아 거의 모든 작품을 봤고요. 현존하는 페르메이르의 작품은 고작 35점뿐입니다. 하지만 아무리 노력해도 볼 수 없는 작품이 있으니, 바로 보스턴의 '이사벨라 스튜어트 가드너 미술관'이 소장했던 <콘서트>입니다. 가드너 미술관이 개인 미술관이라 작품을 공개하길 꺼리기 때문이라고요? 아닙니다. 오히려 지역 활동도 활발하게 하는 미술관이죠.

 그렇다면 왜 페르메이르의 <콘서트>를 볼 수 없을까요? 약 30년 전에 다른 예술품과 함께 도난당했기 때문입니다. 지금도 가드너 미술관의 전시실에는 빈 액자가 걸려 있고 홈페이지에는 도난 사건의 전말이 자세하게 소개되어 있습니다. 그걸 볼 때마다 저는 가슴에 구멍이 난 것 같은 기분이 듭니다. 사람들의 사랑을 받으며 존재해야 할 작품이 누군가의 욕심 때문에 사라졌으니까요. 과연 가드너 미술관이 대중 앞에 <콘서트>를 다시 선보이게 될 그 날이 올까요?

 이 책의 1부에서는 방금 소개한 <콘서트>를 비롯해 레오나르도 다빈치의 <모나리자>, 에드바르트 뭉크의 <절규> 등 우리에게 잘 알려

진 명화들의 도난 사건을 소개하고 있습니다. 2부에서는 빈센트 반 고흐의 <해바라기>, 나치의 예술품 강탈 또는 전쟁으로 불타버리고 파괴된 작품을 다뤘습니다. 도난이나 전쟁으로 사라진 작품의 이면에는 인간의 추악한 이기심이 숨어 있습니다. 어쩌면 우리 모두가 가지고 있는 욕망이 아닐까요? 3부의 이야기는 다른 화가가 덧그리는 바람에 사라진 작품과 그림 제작을 의뢰한 사람이나 받은 사람의 충동적인 행동으로 사라진 명화에 관한 것입니다. 4부에서는 인재(人災)나 천재지변의 위기 속에서 예술 작품을 보존하고 지키는 것이 얼마나 어려운지, 영화를 보는 것처럼 생생하게 보여드리고자 합니다.

 '돈이 되니까 훔친다', '문화를 뿌리째 뽑기 위해 파괴한다', '어떻게든 남기고 싶어 연구하고 복원한다' 사라진 예술 작품의 역사는 인간의 욕망의 역사이기도 합니다. 그 안을 보면 어리석음과 비애, 웃음까지 다 담겨 있지요. 이 책을 읽다 보면 역사를 바꾸기도 하고, 사람을 미치게도 하며, 전쟁을 일으키기도 하는 예술 작품의 힘에 놀랄 것입니다. 역사의 소용돌이에 휘말려 운명이 뒤바뀌는 작품을 보면 많은 감정이 오고 가곤 하지요. 한 장씩 읽어나가며 여러분도 그 감정을 느껴 보시길 바랍니다.

 자, 이제 예술 작품을 둘러싼 낯설지만 색다른 이야기, 인간의 이기심이 초래한 '미술의 흑역사'에 집중해 보시길 바랍니다. '그늘'이 있어야 '빛'이 더욱 빛나는 것처럼 그림의 이면이 그 작품의 새로운 매력을 마주하게 해 줄 것입니다. 책을 덮은 후 찾게 될 전시회에서 '그림 앞에 선 여러분의 경험치'가 달라져 있기를 바랍니다.

파란 일기장의 나카무라 다케시

내 공간에 여는
미술 전시회

책을 펴는 순간 시작되는 '나만의 전시회'에 여러분을 초대합니다.

여행이 자유롭던 시절, 우리는 미술관에서 예술 작품을 마음껏 감상하고 즐길 수 있었습니다. 미술 전시 관람은 늘 설레는 일이며, 우리에게 바쁜 일상 속 작은 '쉼'을 선사합니다. 더 많은 미술 이야기를 채워주는 책들도 일상을 풍요롭게 해주고요. 자유롭게 미술관을 드나들던 때가 더 그리워지는 요즘입니다. 그래서 이 책《사라진 그림으로의 초대》가 무척 반갑습니다. 여기 누군가에 의해 사라지고, 상처 입은 작품들이 있습니다. 작품이 사라진 자세한 경위와 반환, 재생의 노력까지, 상세하고 집요하게 구성해냈습니다. 이 한 권의 책이, '-니즘', '-주의'를 몰라도 미술이 재밌어지는 계기가 되고, 앎의 폭까지 넓혀 줄 거라 생각합니다. 막연한 작품 감상보다 그 안에 담긴 스토리를 이해할 때, 비로소 작품이 살아나서 자신의 이야기를 전해 줄 것입니다. 멀찍이 떨어져서 작품을 훑을 땐 결코 전해지지 않았을, 오묘한 감정과 공감의 시간을 느껴보시기 바랍니다.

눈으로, 귀로 그리고 손끝으로 감상하는 이 특별한 미술 전시가 여러분의 하루에 생기를 불어넣어 주길 기대합니다.

<div align="right">

- 미술사학자 **안현배**

</div>

이 책은 더는 미술관에서 볼 수 없거나, '걸작'이란 명성에 가려 드러나지 않았던 미술사에 관한 흥미로운 이야기들을 담고 있습니다. 아픈 상처를 지닌 작품의 과거를 통해 미술을 보다 넓은 스펙트럼으로 접하다보면, 우리 삶의 시선이 좀 더 다양해짐을 느낍니다. 작품에 담긴 이야기 끝에 우리의 역사가 스며있고, 이를 통해 우리의 삶의 이정표를 제대로 그려낼 수 있지요.

많은 것이 바뀐 요즘입니다. 집에서 즐기는 전시회 '한 권' 어떠실까요? 그림의 읽는 맛까지 더해주는 색다른 명화 감상, 이 책을 펴는 순간 시작될 것입니다.

<div align="right">

- 서양화가 **최연욱**

</div>

내 공간에 들리는
오디오 가이드

 우리는 예술 작품을 바라보는 동안에, 작품 속에 숨겨진 수많은 조각들을 하나씩 맞춰 나갑니다. 작품을 보자마자 차오르는 감동과 작품이 지닌 스토리는 새로운 조각이 되어, 늘 보던 익숙한 예술 작품을 더 새롭고 흥미롭게 만들어 줍니다. 더해서 제 목소리를 담은 '오디오 가이드'가 또 하나의 조각으로 여러분의 작품 감상을 더 풍부하게 채워 준다면 좋겠습니다.
오디오 가이드로 명작의 '있는 그대로'를 느끼며 뼈대를 세운 후에, 이야기를 읽고 그 뼈대에 살을 붙여 나가며 더 깊이 있게 작품과 마주하시길 바랍니다. 눈에 보이는 것보다 더 많은 것을 볼 수 있는 '각자만의 소중한 미술 관람'을 이제 시작해 보시지요.

- 유튜버 **호빛**(HoBeat's Art Story)

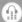

차례

시작하며 · 4

1부
도둑맞은
그림들

01. 20세기 최악의 미술품 도난 사건 · 14

　　　 - 가드너 미술관 도난 사건

02. 사라진 미소 · 36

　　　 - 레오나르도 다 빈치 <모나리자>

03. 그림과 사랑에 빠진 도둑 · 56

　　　 - 토마스 게인즈버러 <데본셔 공작부인>

04. 이름을 따라가는 그림의 운명? · 70

　　　 - 뭉크 <절규>

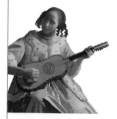

내 공간에 여는 특별한 미술 전시회
사라진 그림으로의 초대

2부

**전쟁으로
사라진
그림들**

05. 히틀러가 예술 작품에 집착한 이유 · 88
 - 나치가 약탈한 400만 점의 예술 작품

06. 소금 광산 속 예술 작품 구하기 · 104
 - 연합군이 구출한 명품 컬렉션

07. 끝나지 않은 자존심 싸움 · 114
 - 대공포 탑에 숨겨진 그림들

08. 사라진 예술 작품에도 봄은 오는가 · 122
 - 나치의 미술상이 숨겨둔 그림들

09. 현대 기술이 작품에 불어넣은 숨 · 134
 - 바미안 천장벽화 <하늘을 나는 태양신>

10. 일곱 개의 해바라기 · 146
 - 고흐 <해바라기>

11. 미술과 과학의 만남 · 160
 - 안드레아 만테냐 <오베타리 예배당 벽화>

차례

3부

**끝내
버려진
그림들**

12. 존재하지만 존재하지 않는 작품 · 170

 - 쥘 외젠 르느뵈 <무사들, 낮과 밤>

13. 벽화 뒤 숨은 걸작 · 182

 - 레오나르도 다 빈치 <앙기아리 전투>

14. 인정받지 못한 보정 없는 얼굴 · 198

 - 그레이엄 서덜랜드 <윈스턴 처칠 초상>

15. 벽화 때문에 뒤집어진 뉴욕 · 208

 - 디에고 리베라 <인간, 우주의 지배자>

16. 단칼에 찢은 친구의 선물 · 226

 - 에드가르 드가 <마네 부부>

4부

**복원으로
되살아난
그림들**

17. 무책임이 부른 1,300년 유적의 파괴 · 244

- 다카마쓰 고분 벽화 <아스카 미녀>

18. 복제품으로 만나는 과거의 수수께끼 · 256

- 라스코 동굴 벽화 <황소의 방>

19. 모사 작품이 알려준 진실 · 270

- 외젠 들라크루아 <사자사냥>

20. 사고는 언제나 일어날 수 있다 · 276

- 지오토 디 본도네 <성 프란체스코의 생애>

ART LIST · 282

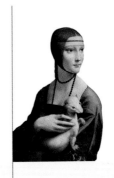

1부

도둑맞은
그림들

20세기
최악의 미술품
도난 사건

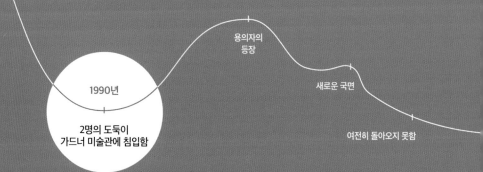

용의자의
등장

1990년

새로운 국면

2명의 도둑이
가드너 미술관에 침입함

여전히 돌아오지 못함

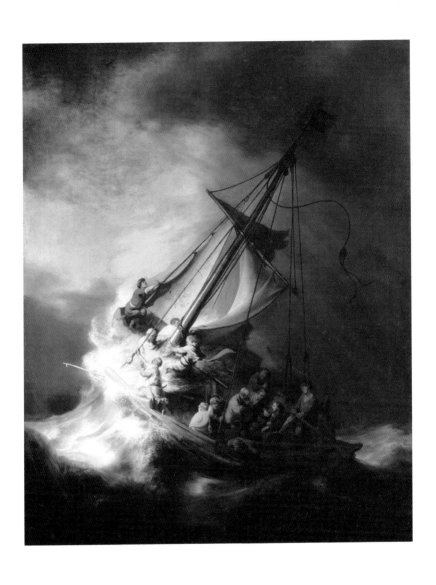

미술 전문 유튜버 호빛의
AUDIO GUIDE

<갈릴리 호수의 폭풍> 렘브란트 판 레인
1633, 캔버스에 유화

1990년 3월 18일, 사상 최고의 피해 금액으로 미술계를 경악하게 만든 희대의 도난 사건이 일어났다. 미국 보스턴에 있는 이사벨라 스튜어트 가드너 미술관에서 페르메이르*의 〈콘서트〉를 비롯한 렘브란트**의 〈갈릴리 호수의 폭풍〉, 〈검은 드레스를 입은 부부〉, 마네의 〈카페 토르토니에서〉, 드가의 소품 5점과 함께 고대 은 나라의 청동 그릇 등 총 13점의 예술 작품이 사라진 것이다. 피해액은 약 5억 달러(약 5천 5백억 원)에 이르는데, 더욱 놀라운 점은 아직까지 단 한 점도 되찾지 못했다는 사실이다.

현재 가드너 미술관은 도난당한 작품이 전시되었던 곳에 빈 액자를 걸어두었다. 액자 안에 보이는 텅 빈 벽은 작품을 잃은 슬픔과 비극을 그대로 보여 준다.

◆ 요하네스 페르메이르(Johannes Vermeer): '베르메르'라고 불리기도 한다. 정밀한 구도와 밝은 색채 사용으로 유명하며, <진주 귀걸이를 한 소녀>가 대표 작품이다.

◆◆ 렘브란트 판 레인(Rembrandt van Rijn): 빛과 어둠을 자유자재로 활용해 '빛의 화가'라고 불리는 네덜란드의 화가이다.

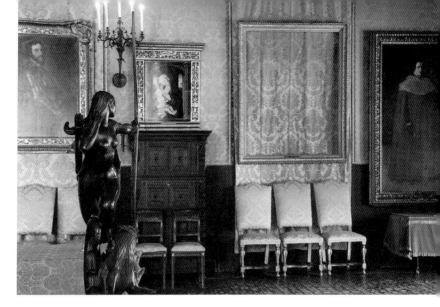

사건 발생 후 네덜란드 전시관의 모습이다. 30년간 빈 액자를 그대로 걸어뒀다.

우린 그림 도둑이에요

사건이 일어나기 전날은 아일랜드의 기독교 축제인 세인트 페트릭 데이였다. 아일랜드 이민자가 많은 보스턴에서는 사람들이 밤 늦게까지 축제를 즐겼다. 축제의 소란과 어수선함이 가라앉은 새벽 1시 24분, 경찰 제복을 입은 2명의 남자가 가드너 미술관 입구에 나타났다. 이들은 "수상한 사람이 미술관에 숨어들었다는 신고를 받았다."며 미술관으로 들어가게 해줄 것을 요청했다. 미술관은 문을 닫은 후 아무도 출입할 수 없는 것이 원칙이었지만 그 당시 미술관 입구는 정직원이 아닌 일에 미숙한 아르바이트 경비원이 지키고 있었다. 경비원은 제복 차림만 보고는 그들을 경찰이라고 확신해 안으로 들여보내는 실수를 하고 말았다.

2명의 남자는 미술관 안으로 들어오자마자 경비원을 벽에 밀어 붙이고 수갑을 채운 뒤 입에 재갈을 물렸다. 그러고는 지하실로 데려가 배관 파이프에 몸을 묶고 얼굴에는 테이프를 둘둘 감아 완전히 제압하며 이렇게 말했다. "고마워요. 우린 그림 도둑이에요." 그후 경비실 감시 카메라의 녹화를 중지하고 테이프를 빼서 부순 뒤 경보 시스템을 해제해 작동을 막았다. 하지만 미술관 2층에 있던 감지 센서는 범인의 움직임을 계속 기록했고, 덕분에 그들이 어떻게 예술 작품을 가져갔는지 알게 되었다. 그 움직임은 24페이지에서 자세히 볼 수 있다.

범인은 우선 메인 계단을 올라가 2층의 '네덜란드 전시관'에서 렘브란트의 〈갈릴리 호수의 폭풍〉, 〈검은 옷의 부인과 신사〉의 액자를 떼어낸 후 칼을 넣어 그림을 빼냈다.

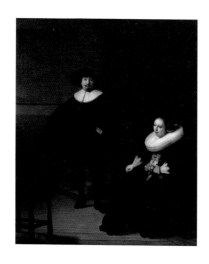

〈검은 옷의 부인과 신사〉 렘브란트 판 레인
1633, 캔버스에 유화
렘브란트가 27세 때 그린 것으로 알려진 커플 초상화이다. 검은 옷을 입은 부인의 목에 있는 레이스의 섬세함이 돋보인다.

<갈릴리 호수의 폭풍> 렘브란트 판 레인

1633, 캔버스에 유화

렘브란트가 남긴 600여 점의 작품 중 유일하게 물가를 배경으로 한 그림이다.《신약 성서》에 나오는 장면을 묘사하였는데, 갈릴리 호수에서 폭풍을 만난 예수 일행을 그렸다. 안쪽에서 열심히 배를 운항하는 선원의 모습과 앞쪽의 초연한 기독교도들의 모습, 그 가운데서 손으로 모자를 누른 채 유일하게 관람객을 응시하고 있는 렘브란트의 모습을 볼 수 있다.

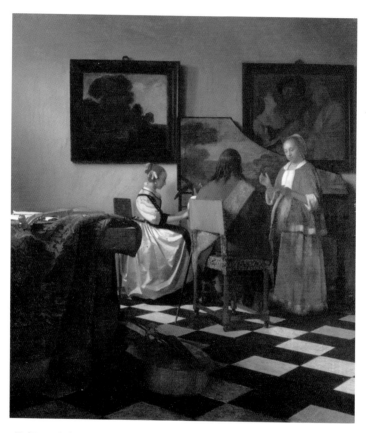

<콘서트> 요하네스 페르메이르

1663~1666, 캔버스에 유화

쳄발로를 치는 젊은 소녀(왼쪽)와 류트를 들고 연주하는 남자의 뒷모습, 그리고 악보를 들고 노래하는
여자(오른쪽)의 모습을 통해 상류층 가족이 음악을 즐기고 있음을 엿볼 수 있다.

그들은 반대편 벽에 걸린 렘브란트의 〈23세 자화상〉은 바닥에 그대로 놓아둔 채 우표 정도 크기의 렘브란트의 동판화 〈젊은 예술가의 초상〉에 손을 댔다. 또한 이젤에 전시되어 있던 페르메이르의 〈콘서트〉와 그림을 보호하고 있던 유리를 깨 액자에서 분리한 호바르트 플린크의 〈오벨리스크가 있는 풍경〉, 중국 은나라의 청동기 〈큰 잔〉도 훔쳤다.

이어서 옆에 있던 '쇼트 갤러리'로 이동해 드가의 소묘 5점과 나폴레옹의 깃대에 달려 있던 독수리 장식을 훔쳤다. 그 후 입구 근처에 있는 '블루룸'으로 갔다. 블루룸에서는 움직임의 기록이 남지 않아 자세한 내막을 알 수 없지만, 마네의 〈카페 토르토니에서〉를 떼어 가져간 것으로 추정된다. 그리고 입구로 돌아와 세워두었던 트럭에 훔친 작품을 싣고 유유히 사라졌다. 이들이 미술관을 떠난 시간은 새벽 2시 45분으로, 범행에 걸린 시간은 단 81분이었다.

〈예술이 있는 저녁 습작〉 에드가르 드가
1884, 종이에 검은 초크
소묘 기법의 작품이다. 2장을 세트로
입수했지만 모두 도난당했다.

〈경마장을 나서며〉 에드가르 드가
19세기, 종이에 수채화
자세한 제작 연도는 밝혀지지 않은 소묘 기법의 작품이다.

<카페 토르토니에서> 에두아르 마네
1875, 캔버스에 유화
마네의 카페 인물 시리즈 중 하나이다.

검은 손길을 피해 간 그림

이 엄청난 사건은 다음 날 아침 7시 30분, 교대 경비원이 출근해서야 알려졌다. FBI(미국 연방 수사국)는 바로 수사를 시작했고, 미술관은 100만 달러(약 11억 원)의 포상금을 내걸었다. 하지만 이런 노력에도 불구하고, 도난당한 작품을 찾을 수 있는 결정적 제보는 들어오지 않았고, 수사도 난항을 겪었다.

이 사건에서 가장 이해할 수 없는 점은 훔친 작품에 전혀 일관성이 없었다는 것이다. 고액의 작품만을 골랐거나 특정 작가 또는 장르, 연대만 가져가는 등 취향이 드러났다면 범행의 동기를 추정해 범인을 특정해 볼 수 있었을 것이다. 하지만 이 사건은 도난당한 작품 간의 공통점 조차 뽑을 수 없었다. 가드너 미술관의 전시작 중 가장 유명한 것은 티치아노◆의 〈에우로페의 납치〉가 속해 있는 이탈리아 회화 컬렉션이었다. 이 밖에도 거장 라파엘로◆◆와 보티첼리의 그림도 전시하고 있었지만 범인은 눈길 한번 주지 않았다. 굳이 떨어져 있는 전시실 '블루룸'까지 찾아와 마네의 작품 딱 한 점만 훔친 것도 이해할 수 없는 점이다.

◆　　티치아노 베첼리오(Tiziano Vecellio): 뛰어난 색채와 독창적인 그림을 그렸던 이탈리아의 화가이다. 〈성모 승천〉은 티치아노의 뛰어난 색채 사용을 볼 수 있는 최고의 작품으로 손꼽힌다.

◆◆　　라파엘로 산치오(Raffaello Sanzio): 이탈리아의 화가이자 건축가이다. 이탈리아 르네상스 3대 거장 중 한 명으로 불린다. 바티칸 성당의 프레스코화 〈아테네 학당〉을 그렸다.

도난당한 작품과 범인의 움직임

2F 네덜란드 전시관

1 렘브란트 <검은 옷의 부인과 신사>
2 렘브란트 <갈릴리 호수의 폭풍>
3 호바르트 플린크 <오벨리스크가 있는 풍경>
4 페르메이르 <콘서트>
5 중국 은나라의 청동기 <큰 잔>
6 렘브란트 <젊은 예술가의 초상>

네덜란드 전시관

정원

출입구

펜웨이 스트리트

감지 센서에 기록된 81분

AM 1:24
2명의 남성이 미술관 안으로 들어가 경비원을 제압

1:48
메인 계단으로 올라간 뒤 2층 네덜란드 전시관으로 들어감

1:51
1명이 초기 르네상스 전시관을 지나 쇼트 갤러리로 감

1:54
남은 1명이 네덜란드 전시관을 돌아다님

1:56
쇼트 갤러리에 갔던 1명이 네덜란드 전시관으로 다시 돌아옴

2F 쇼트 갤러리

❼ 드가 <경마장을 나서며>
❽ 드가 <플로렌스 근교의 행렬>
❾ 나폴레옹 깃대 장식 <독수리>
❿ 드가 <예술이 있는 저녁 습작 1>
⓫ 드가 <예술이 있는 저녁 습작 2>
⓬ 드가 <말을 탄 3명의 기수>

쇼트 갤러리의 모습.
왼쪽 벽에 달린 손잡
이를 당기면 소묘의
패널 전시를 볼 수
있는 구조이다.

관

살롱

쇼트 갤러리

라파엘로 전시관

정면 입구

팰리스 스트리트

초기 르네상스 전시관

1F 블루룸 전시관

⓭ 마네
〈카페 토르토니에서〉

CG제작 : 샤토 가쓰노리

🕐 2:08
다시 쇼트 갤러리로
돌아감

18분간
쇼트 갤러리에서 머묾

🕐 2:27~2:28
범인 1명이 네덜란드
전시관에서 움직임

13분간
1층 블루룸의 센서는 반응하지 않
았지만 머문 것으로 추정

🕐 2:41
출입구 문이 열림

🕐 2:45
출입구 문이 다시 열림.
2명이 따로 나간 것으로
추정

25

오리무중 범행 동기

가드너 미술관 도난 사건의 범인은 이 중 어디에 해당할까?《미술품 잔혹사》(미래의 창)의 저자 샌디 네언은 예술 작품 절도 범죄를 5가지 유형으로 분류할 수 있다고 소개했다.

예술 작품 절도 범죄의 5가지 유형

1. 골동품상이나 미술상에게 매각할 목적으로 하는 절도
2. 누군가에게 의뢰를 받은 절도
3. 몸값 목적, 혹은 보험회사의 재구매를 전제로 한 것
4. 자신의 컬렉션에 추가하기 위한 것
5. 정치적 요구를 달성하기 위한 담보

이류 작품이라면 암시장에서 은밀하게 되팔 수 있을 것이다. 그러나 페르메이르나 렘브란트 같은 세계적으로 유명한 작품의 경우는 암시장이라 하더라도 너무 눈에 띄기 때문에 1번 유형은 불가능하다. 2번이나 4번으로 고려하기에는 훔친 작품의 일관성이 없고 가치 자체를 헤아리기 힘든 명화도 포함되어 있어 맞지 않는다. 최근 예술 작품 절도범들을 분석한 결과 가장 많은 유형은 3번이

었다. 작품을 도난당했을 때 명화일수록 보험사의 입장에서는 보험금을 주기보다 몰래 다시 작품을 사들여 돌려주는 것이 비용을 줄일 수 있는 방법이기 때문이다. 하지만 가드너 미술관은 보험에 가입하지 않았기 때문에 이 유형에도 해당되지 않는다. 5번 유형은 과거 페르메이르 작품이 도난되었던 사건을 고려해 본다면 있을 법한 가정이다. 1974년, 영국에서 일어난 '페르메이르 작품 도난 사건'에 아일랜드의 독립을 주장하는 무장 단체 IRA(아일랜드 공화국군)와 그 동조자가 관여한 적이 있었기 때문이다. 페르메이르 작품 도난 사건의 내막은 32페이지에서 자세히 다루었다. 이처럼 가드너 사건 또한 아일랜드의 기독교 축제 다음 날 발생했기 때문에 IRA가 연관되었을 것으로 의심되었지만, IRA는 일찍이 범행을 부인하는 성명을 발표하였다.

　도난 사건이 발생한 지 약 7년의 시간이 흘렀다. 수색 열기가 식지 않길 바란 가드너 미술관은 포상금을 기존의 5배인 500만 달러(약 57억 원)로 인상했다. 그러자 곧바로 움직임이 나타나기 시작했다. 두 사람이 작품 반환에 유용한 정보를 제공하겠다며 나선 것이다. 한 사람은 자칭 골동품상으로 우표 위조나 절도품 매매로 교도소를 드나들던 '윌리엄 영워스'였고, 다른 한 사람은 부하에게 보스턴 미술관에서 렘브란트 그림을 훔치게 하고 반환을 조건으로 자신의 형기를 줄인 적 있는 '마일스 코너 주니어'였다. 그는 "내가 마음만 먹으면 훔치지 못할 것은 없다."라며 큰소리치고 다니는 절도범으로 FBI에서도 감시하는 인물이었다. 경찰은 두 사람이 사건에 관여했을 수 있다고 의심했지만 사건 당일, 영워스와 코너는 모두 복역 중으로 알리바이가 확인되었다.

　영워스는 현재 작품이 어디에 있는지 알려주는 조건으로 500만 달러의 포상금과 자신의 죄를 면해줄 것, 그림의 소재를 알아낸 코너의 형기를 단축해줄 것을 요구했다. 코너는 가드너 미술관 사건은 원래 자신이 계획했지만 동료가 멋대로 실행한 일이라고 주장했다.

　이들의 등장에 예술 작품 반환에 대한 기대감이 고조되었다. 그러나 FBI는 범죄자들의 요구 사항을 받아줄 수 없다고 버텼다. 두 사람이 작품의 소재와 관련된 사실을 알고 있다는 명확한 증거가

없었기 때문이다.

그때 보스턴의 타블로이드 신문 《헤럴드》에 놀라운 기사가 실렸다. 영워스의 부하와 거래한 '톰 매시버그' 기자가 브루클린의 한 창고에서 도난당한 렘브란트의 〈갈릴리 호수의 폭풍〉을 봤다는 것이다.

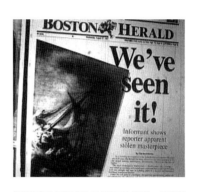

《헤럴드》의 특종 기사. 매시버그가 봤다는 〈갈릴리 호수의 폭풍〉이 크게 인쇄되어 있다.

헤럴드의 기사를 본 사람들은 열광했고, 머지않아 헤럴드에 도난당한 렘브란트 작품 2점의 사진과 캔버스에서 긁어낸 물감 파편이 우편물로 도착했다. 작품의 소재를 파악할 수 있는 절호의 기회였다. 바로 FBI 감정을 의뢰했지만 사진 화질이 너무 나빠 정확한 감정이 어려웠고, 물감 파편 역시 렘브란트의 작품에 사용되었던 것이 아닌 것으로 밝혀졌다. 게다가 〈갈릴리 호수의 폭풍〉을 봤다는 매시버그 가자의 증언도 의심스러운 상황이라 결국 작품의 행방을 알고 있다는 영워스의 주장은 사실이 아니라고 결론 내려졌다. 그 후 자신이 도난 계획을 세웠다고 호언장담했던 코너도 형기를 마치고 출소하면서 사건 수사는 다시 흐지부지되었다.

오늘도 작품이 돌아오길 기다린다

23년이 흐른 2013년 3월, 모두의 기억 속에서 사건이 잊힐 때쯤 FBI가 긴급 기자회견을 열어 "가드너 사건의 범인을 찾았고, 도난당한 작품은 2003년에 미국의 코네티컷과 필라델피아의 암시장에서 팔렸다."라고 발표했다. 범인의 이름은 공개되지 않았지만 언론은 보스턴의 마피아이자 자동차 수리공장 사장이었던 '카메로 메르리노'가 주범, 부하인 '존 레이스펠더'와 '레너드 디무지오'가 공범일 것이라고 추측했다. 그러나 공범 둘은 이미 사망했고, 메르리노도 현금 수송 차량을 습격한 죄로 교도소에서 복역하다가 2005년에 사망했다. 결국 이들이 정말 진범인지는 아무도 알 수 없게 되었다. FBI가 유일하게 밝힌 단서는 암시장에서 그림을 팔기 위해 시도하다가 체포된 마피아 단원 '로버트 젠타일'과 관련이 있다는 것이다. 메르리노의 아내가 자기 남편이 젠타일에게 그림을 넘기는 걸 봤다고 증언했고, 젠타일의 집에서 훔친 그림의 암시장 거래 리스트와 가격표가 발견된 것으로 보아 젠타일이 사건에 관심을 가졌던 것은 확실해 보였다. 그러나 이것만으로는 범인을 확신할 수 없었다. 젠타일은 이미 총기 불법 거래로 교도소에 수감 중이었고, 2016년부터는 병원에 있었다며 시종일관 범행을 부인했다.

한편 과거 창고에서 〈갈릴리 호수의 폭풍〉을 봤다고 했던 헤럴드 기자 매시버그는 물감 파편의 재감정을 의뢰했다. 재감정은 미국 메트로폴리탄 미술관의 복원 책임자이자 페르메이르 전문가로

유명한 '후베르트 폰 조넨버그'가 담당했다. 조넨버그의 감정에 따르면, 물감은 17세기 네덜란드 화가들이 자주 쓴 '레드 레이크'라는 안료와 완벽하게 일치했으며, 도난당한 페르메이르의 〈콘서트〉에도 사용되었다고 했다. 게다가 물감 파편의 표면에 있는 미세한 격자 형태의 빗금은 다른 페르메이르 작품에도 유사하게 존재한다고 발표했다. 렘브란트가 아닌 '페르메이르 작품의 물감'이었던 것이다.

그러나 이 도난 사건은 이미 시효가 지나 다시 수사하여 진범을 밝혀낼 수 없게 되었다. 이제 미술관의 소망은 오로지 예술 작품 반환이다. 가드너 미술관은 "도난당한 작품이 수십 년이 지나 돌아온 일도 종종 있습니다. 우리는 그저 그림이 돌아오길 바랄 뿐입니다."라며 2017년에 일시적으로 포상금을 1천만 달러(약 113억 원)로 올려 필사적으로 정보 제공을 독려했다. 아이러니하게도 가드너 미술관은 이 도난 사건 때문에 더 유명해졌다. 사람들은 가드너 미술관에 걸려있는 텅 빈 액자를 보기 위해 미술관을 찾고 있다. 사건 이후 3만 건 이상의 제보가 들어왔고 지금도 예술 작품을 찾기 위해 고군분투 중이라고 밝힌 미술관은, 오늘도 작품이 돌아올 거라고 믿고 있다.

IRA의 정치적 이용으로 조용할 날이 없는 페르메이르의 작품들

IRA는 아일랜드가 영국으로부터의 독립을 주장하는 무장 테러 단체이다. IRA는 유독 페르메이르의 작품을 정치적으로 이용한 적이 많다. 1971년 9월 페르메이르의 〈연애편지〉가 브뤼셀 전시회 중 도난당했다. 범인은 네덜란드와 벨기에 정부에 '아일랜드의 난민을 위한 기부를 하라'는 정치적 요구를 해왔다. 다행히 13일 뒤 범인은 체포되었고 작품도 무사히 돌아왔지만 파손이 심해 대규모 복원이 필요한 상황이었다.

그로부터 3년이 지난 1974년, 런던 북부의 켄우드 하우스에서 〈기타를 연주하는 젊은 여인〉이 사라졌다. 범인은 IRA 단원으로 추정되었는데, 런던 교도소에 수감 중인 단원을 북아일랜드로 이송하라고 요구하며 협박했다. 그러나 영국 정부는 완강하게 거절했고, 용서는 없다며 범인에게 선전포고를 했다. 몇 개월 뒤 그림은 런던의 한 교회 묘지에서 발견되었지만 실제 범인은 밝혀지지 않았다.

또 한 번의 도난 사건이 있었다. 아일랜드 동부의 한 저택에서 〈편지를 쓰는 여인과 하녀〉를 비롯한 예술 작품 19점이 모두 사라졌다. 이때 도난당한 작품에는 '벨라스케스'와 '고야' 등 유명 작품들도 있어 아일랜드 최악

의 예술 작품 도난 사건으로 꼽히고 있다. IRA는 영국 정부에 다시 수감 중인 단원의 이송과 현금 50만 파운드(약 7억 원)를 요구했다. 하지만 요구 사항은 받아들여지지 않았고 오랜 수사 끝에 IRA와 관련된 범인을 체포하며 모든 작품을 되찾을 수 있었다.

기쁨도 잠시, 〈편지를 쓰는 여인과 하녀〉는 1986년에 같은 장소에서 다시 사라졌다. 범인은 아일랜드 더블린의 절도범 '마틴 카힐'이었다. 카힐은 네덜

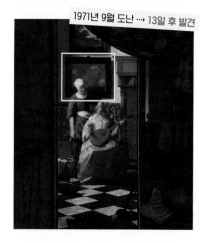

〈연애편지〉 요하네스 페르메이르
1667~1670, 캔버스에 유화, 암스테르담 국립미술관 (네덜란드)
악기를 연주하고 있는 주인에게 미소를 지으며 편지를 건네는 하녀의 모습. 하녀 뒤에 걸린 그림 속에 그려진 배는 당시 네덜란드에서 '사랑'을 표현하는 메타포였다.

란드 정부에게 작품을 사들이라고 요구했지만 받아들여지지 않았다. 그러자 카힐은 IRA에 작품을 넘기려 했으나 실패하였다. 7년 후 1993년에 카힐은 다시 작품을 빼돌리려 하다가 함정수사에 걸려 작품을 되찾을 수 있었다. 그 과정에서 카힐이 IRA와 대립하는 조직에 다른 작품 몇 점을 팔았다는 사실이 밝혀졌고, 이에 분노한 IRA는 카힐을 살해했다.

세계적으로 유명한 명화는 눈에 잘 띄어 팔기 어렵기 때문에 도난당할 확률이 낮다고 알려져 있다. 하지만 페르메이르의 작품은 희소성이 높아 국가를 움직일 수 있을 정도로 영향력이 클 뿐만 아니라 작품의 크기도 작아 절도범들에게 인기가 많았다. 과거의 사건들이 말해주듯 모든 절도범의 거래 시도는 실패로 돌아갔다. '명화는 암시장에서 거래되지 않는다'라는 이야기가 증명된 셈이다.

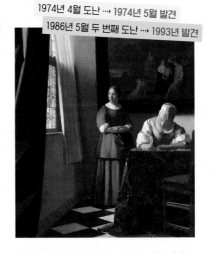

1974년 2월 도난 ⋯ 1974년 5월 발견

1974년 4월 도난 ⋯ 1974년 5월 발견
1986년 5월 두 번째 도난 ⋯ 1993년 발견

<기타를 연주하는 젊은 여인> 요하네스 페르메이르
1672, 캔버스에 유화, 켄우드 하우스(영국)
페르메이르는 왼쪽 창문에서 빛이 들어오는 구도의 작품을 많이 그렸는데, 이 작품은 창문이 오른쪽에 있는 드문 구도이다. 페르메이르가 사망한 후, 아내가 빵 값 대신 이 그림을 넘겼다고 한다.

<편지를 쓰는 여인과 하녀> 요하네스 페르메이르
1670, 캔버스에 유화, 아일랜드 국립미술관(아일랜드)
가슴에 뭔가 품고 있는 듯 보이는 하녀와 옆에서 열심히 편지를 쓰고 있는 여주인의 모습. 바닥에 떨어진 편지와 벽에 걸려 있는 다툼을 소재로 한 그림이 많은 걸 생각하게 한다.

가드너 미술관에 빈 액자가 걸려 있는 이유

미국 보스턴에는 화려한 도심 속 어마어마한 예술 작품을 소장하고 있는 아름다운 '가드너 미술관'이 있다. 가드너 미술관의 컬렉션을 완성한 이사벨라 스튜어트 가드너(1840~1924)는 뉴욕의 부유한 집안에서 태어났다. 14살 때 파리의 학교에 입학하며 프랑스와 이탈리아의 미술을 보며 자랐다. 보스턴의 명문가 가드너 집안의 아들과 결혼 후 친아버지의 막대한 유산을 물려받고, 40대부터 본격적으로 예술 작품을 수집하기 시작했다. 약 10년에 걸쳐 완성한 컬렉션은 이탈리아 회화를 비롯해 네덜란드와 인상파 회화, 아시아의 미술, 나폴레옹의 편지와 베토벤의 데스마스크까지 폭이 넓다.

1903년, 이사벨라는 그동안 수집한 2,500점에 달하는 예술 작품을 모두 자택에 진열하고 모든 사람이 즐길 수 있도록 자택 겸 미술관을 공개했다.

이토록 예술 작품을 사랑했던 이사벨라는 자신이 죽은 뒤에도 영원히 작품을 전시할 것이며, 자신이 진열한 장소에서 한 점의 작품도 다른 곳으로 옮겨서는 안 된다고 유언을 남겼다. 이 유언으로 인해 미술관은 도난 사건이 발생한 후에도 그 자리에 빈 액자를 걸어놓은 채 전시를 계속하고 있다.

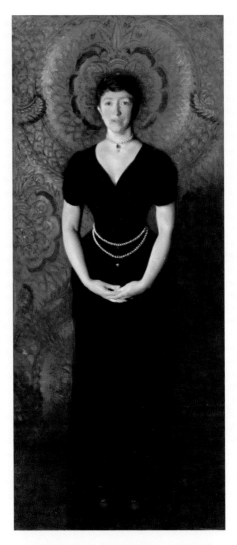

<이사벨라 스튜어트 가드너의 초상> 존 싱어 사전트
1888, 캔버스에 유화, 이사벨라 스튜어트 가드너 미술관(미국)
고풍스러운 분위기의 이 초상화를 보고, 당시 사교계에서는
화가 사전트와 이사벨라의 관계를 의심하는 사람이 많았다.
그 탓에 비공개 '고딕 룸'에 걸어 놓고 이사벨라가 사망할 때까지 공개되지 않았다.

사라진 미소

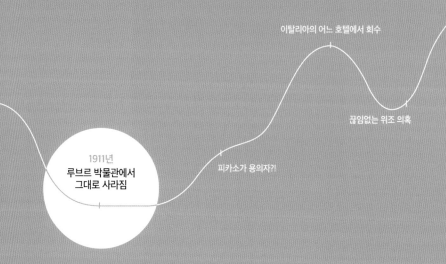

이탈리아의 어느 호텔에서 회수

끊임없는 위조 의혹

1911년
루브르 박물관에서
그대로 사라짐

피카소가 용의자?!

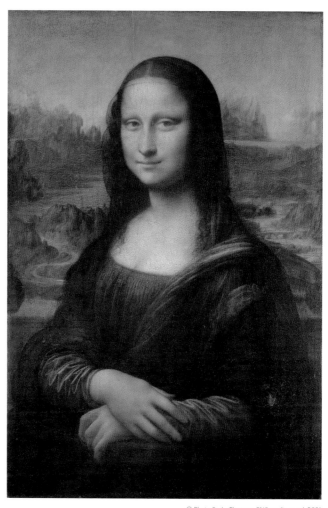

© Photo Scala, Florence-GNC media, seoul, 2021

<모나리자> 레오나르도 다 빈치
1503~1506, 패널에 유화, 루브르 박물관(프랑스)

단 한 명만 눈치챈 도난

1911년 8월 20일, 밀짚모자를 쓴 젊은 남자가 프랑스의 루브르 박물관을 찾았다. 그는 미장 기술로 생계를 유지하던 이탈리아인 '빈센초 페루자'였다. 그가 바로 세상에서 가장 유명한 초상화 〈모나리자〉를 훔친 인물이다.

수 개월전 루브르 박물관에서는 작품 손상을 막기 위한 유리 덮개 공사를 진행했었다. 페루자도 몇 주 동안 이 작업에 참여했기 때문에 전시품의 위치와 출입구, 경비 일정 등을 잘 알았고, 덕분에 전시실의 사각지대에 숨어 들키지 않고 하룻밤을 보낼 수 있었다. 다음 날인 8월 21일은 루브르 박물관의 휴관일이라 관계자 외에 사람이 없었다. 페루자는 눈을 피해 〈모나리자〉가 전시되어 있는 '살롱 카레'로 자연스럽게 들어갔다.

당시 〈모나리자〉는 아무런 보안 장치 없이 고리에 걸린 채 전시되고 있었다. 세로 77cm, 가로 53cm 크기의 나무 판에 그려져 있었기에 어렵지 않게 들고 나갈 수 있었다. 페루자는 〈모나리자〉를 떼어 액자와 유리 덮개를 벗기고 준비한 작업용 점퍼에 감아 미술관 직원인 척 밖으로 향했다. 마침 청소하느라 출입구가 아닌 다른 곳에 가있던 경비원을 유유히 지나쳐 루브르 박물관을 빠져나갔다. 이렇게 쉽게 페루자는 세기의 명화 〈모나리자〉를 가지고 자신의 아파트로 가지고 갈 수 있었다.

더욱 황당한 것은 이튿날인 22일이 되어서도 루브르 박물관 관

계자 중 어느 누구도 〈모나리자〉의 도난 사실을 알아채지 못했다는 점이었다. 발견자는 매일 루브르 박물관을 찾아오던 화가 '루이 페로'였다. 〈모나리자〉를 스케치하러 온 페로는 코레조의 〈성녀 카타리나의 신비한 결혼〉과 티치아노의 〈바스토의 후작 알폰소 다발로스〉 사이에 비어 있는 붉은 벽과 4개의 고정 고리만을 보았다.

〈모나리자〉가 전시된 곳에는 4개의 고리만이
허무하게 남아 있었다.

 사진 촬영 등의 이유로 작품을 떼는 일이 많았기 때문에 페로는 이번에도 그런 경우라고 생각했었다. 하지만 아무리 기다려도 그림이 돌아오지 않자 페로는 경비 책임자를 불렀고, 그제야 박물관 관계자들은 그날 〈모나리자〉를 뗀 사람이 아무도 없다는 사실과 함께 도난 사건이 발생한 것을 알아차렸다.

루브르 박물관은 즉시 입장객을 내보내고 파리 경찰에 신고했다. 경찰청장을 비롯한 60여 명의 형사가 전시실부터 지붕 끝까지 샅샅이 뒤졌지만 결국 〈모나리자〉를 찾지 못했다. 프랑스 정부는 철도와 항구 검문을 강화하는 등 엄격한 감시를 하며 사실상 국경을 폐쇄했고, 루브르 박물관은 수사를 위해 꼬박 일주일 동안 폐관되었다.

화가 루이 페로가 그린 살롱 카레의 모습. 티치아노의 〈바스토의 후작 알폰소 다발로스〉(왼쪽)와 코레조의 〈성녀 카타리나의 신비한 결혼〉(오른쪽) 사이에 〈모나리자〉가 있다. 페로는 당시 루브르 전시실을 배경으로 세련된 그림을 그려 호평을 받았다.

피카소가 유력한 용의자?!

〈모나리자〉가 도난당했다는 뉴스는 프랑스 전체를 들썩이게 했다. 프랑스의 자부심인 루브르 박물관에서 도난 사건이 발생한 것은 국가의 체면을 떨어뜨리는 일이나 마찬가지였다. 언론은 〈모나리자〉의 행방과 범인의 정체에 대해 기사를 쏟아냈고, 루브르 박물관의 허술한 경비 체제를 거세게 비판했다. 조사 결과 당시 루브르의 경비원은 10~12명에 불과했고, 그마저도 몇 명은 청소 작업 등에 동원되어 출입구나 작품은 제대로 지켜지지 않았다는 사실이 드러났다.

경찰은 루브르 박물관 직원부터 출입한 사람을 모두 조사했지만 좀처럼 수사의 갈피를 잡지 못했다. 당시 파리에서는 〈모나리자〉와 비슷한 크기의 짐을 들고만 있어도 경찰 조사를 받을 정도로 많은 사람이 용의자 선상에 올랐다. 거액의 현상금이 걸렸고 심령술사가 범인을 예언하기도 했다. 이렇게 끊임없는 루머와 억측만이 파리 시내를 떠돌 뿐이었다.

그러던 어느 날 〈모나리자〉를 가져오면 5만 프랑(약 6천만 원) 상당의 포상금을 주겠다고 광고했던 신문사 《파리 - 주르날》 앞으로 한 통의 편지와 사진이 도착했다. 편지에는 "루브르에서 3점의 작품을 훔쳤고 2점은 화가에게 팔았다. 남은 1점을 다시 돌려주고 싶다."라고 쓰여 있었다. 《주르날》은 조각상의 실물 사진과 함께 편지를 공개했다. 확인 결과 사진은 루브르 박물관이 소장하고 있던

〈이베리아 조각상〉인 것으로 확인되었다. 이 편지를 보낸 사람은 프랑스의 시인 '기욤 아폴리네르'의 비서였던 '제리 피에르'였다. 피에르는 아폴리네르의 의뢰를 받아 조각상을 훔친 후 넘겼다고 자백했다. 파리 경찰청은 아폴리네르를 의뢰인으로 체포하고 그가 〈모나리자〉도 훔친 것이 아닌지 의심했다. 이베리아 조각상을 훔친 범인이라면 〈모나리자〉도 충분히 훔칠 수 있다고 판단했기 때문이었다. 또한 아폴리네르의 조사 과정에서 구매자로 언급된 '파블로 피카소'◆도 범죄 조직의 큰손으로 의심받으며 연행되었다. 이들은

1908년 당시 피카소의 모습. 경찰이 수사망을 좁혀오자 겁이 난 피카소는 아폴리네르와 상의해 조각상을 센강에 버리려고 했었다.

시인이자 미술평론가인 기욤 아폴리네르의 모습. 그는 경찰 조사를 받고 파리에서 추방될까 봐 무척 두려워했다고 한다.

◆ **파블로 피카소(Pablo Picasso):** 파리에서 활동한 20세기 전반 미술계에 혁명을 일으키며 흐름을 바꾼 천재 화가이다. 기존의 화풍과 다른 독창적인 기법으로 끊임없이 자신의 화풍을 변화시켰다. 〈아비뇽의 처녀들〉, 〈꿈〉 등이 대표 작품이다.

피에르의 조각상이 도난품인 줄 몰랐다고 주장했다. 실제로 정말 몰랐는지는 확인할 길이 없지만 아폴리네르와 피카소가 피에르에게 〈모나리자〉를 훔치도록 의뢰한 증거가 전혀 없고, 사건에 관여했다고 보기 어려워 입건되지 않았으며, 고소도 기각되었다.

훗날 이 〈이베리아 조각상〉은 피카소에게 큰 영감을 준 것으로 보여진다. 피카소 작품 속 인물의 얼굴을 보면 이베리아 조각상을 많이 닮은 구석이 있어 보이기 때문이다.

각종 추측과 용의자가 난무하는 상황에서 진짜 범인 페루자는 무려 2년 동안 파리의 자기 집에 〈모나리자〉를 감춘 채 상황을 지켜보고 있었다. 과연 페루자는 무슨 생각을 했던 것이었을까?

절도범 빈센초 페루자의 모습. 그는 경찰의 수사가 난항을 겪는 2년 동안 파리에 있는 자신의 아파트에 〈모나리자〉를 숨겨두었다.

연기처럼 사라졌던 〈모나리자〉가 돌아오다

도난 사건이 일어난 지 2년 4개월 후인 1913년 11월 29일, 피렌체의 예술 작품 수집가 '알프레도 제리'에게 의문의 편지가 날아왔다. 편지 발신자란에는 '레오나르도'라 적혀 있었고 편지에는 놀라운 글이 적혀있었다. "내가 루브르에서 훔친 레오나르도 다 빈치의 〈모나리자〉를 가지고 있으며, 레오나르도 다 빈치는 이탈리아 사람이므로 그가 그린 걸작을 이탈리아에 다시 돌려주고 싶다."는 내용이었다. 편지를 보낸 이 레오나르도가 바로 진짜 범인 페루자였다. 제리는 편지를 읽자마자 만나자고 답장을 보냈다. 12월 10일 밤, 페루자는 제리를 찾아왔다. 그는 〈모나리자〉가 진품임을 보증하면서, 이탈리아로 반환하기 위한 비용 50만 리라(약 61억 원)를 요구하였다.

제리는 페루자의 말을 확인하기 위해 다음 날 피렌체의 우피치 미술관 관장과 함께 페루자가 머물고 있던 호텔로 그림을 확인하러 갔다. 페루자는 침대 밑에서 하얀 나무 상자 안에 붉은 벨벳 천으로 감싸진 〈모나리자〉를 꺼냈다. 사라진 작품이 눈앞에 나타나자 두 사람은 크게 놀랐다. 그리고 페루자의 동의를 받아 그림을 우피치 미술관으로 가지고 가 진품 확인을 하기로 했다.

지금은 작품의 진위를 가려내기 위한 방법으로 방사성 탄소연대 측정법이 사용되고 있지만 당시에는 그림의 빗금 패턴이나 뒷면의 기록, 캔버스나 널빤지의 지지대 상태 등을 진품 사진과 비교

해 확인할 수밖에 없었다. 〈모나리자〉의 경우 루브르가 촬영해 둔 정밀 사진이 있어 그림의 진위를 감정할 수 있었다.

실제 작품에는 1cm^2 크기의 그림 안에 평균 약 30개의 빗금이 있었는데, 이는 지문처럼 같은 패턴을 가질 수 없는 것이었다. 이러한 특징을 바탕으로 루브르 전문가는 페루자가 가지고 있는 〈모나리자〉가 진품인 것으로 판명하였다.

한편 페루자는 〈모나리자〉를 건넨 후 태평하게 피렌체 관광을 즐겼으며, 호텔로 돌아가 짐을 꾸리던 중에 체포되었다. 이 소식은 곧장 프랑스에 전해졌고, 다음 날 신문 1면에 '연기처럼 사라졌던 〈모나리자〉 드디어 발견!'이라는 제목으로 보도되었다.

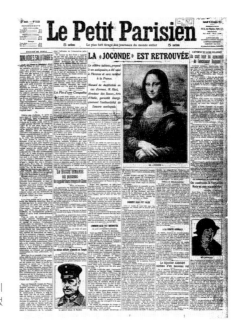

1913년 12월 13일 《르 프티 파리지앵》 1면에 〈모나리자〉가 발견되었다!'라고 대서특필되었다.

범죄자에서 국민 영웅으로

체포된 페루자의 재판은 이탈리아에서 이루어졌다. 그는 범행 동기를 묻는 질문에 "나폴레옹 군대가 이탈리아의 예술 작품을 프랑스로 약탈하기 위해 마차를 끌고 가는 작품을 본 적이 있다. 그림을 보고 심장이 요동치기 시작했다. 프랑스에 빼앗긴 그림을 이탈리아로 되찾아 와야겠다고 마음먹었다."라고 말했다.

페루자는 이 말을 통해 이탈리아의 여론을 단숨에 자신의 편으로 들었다. 사람들은 그를 애국자로 칭송하였고, 구속 조건을 개선해야 한다는 서명운동까지 벌였다. 프랑스에게 빼앗긴 이탈리아의 예술 작품을 되찾고 싶었다는 페루자의 주장이 사람들의 마음을 사로잡은 것은 당시 이탈리아가 프랑스에 얼마나 적대적인 감정을 가지고 있었는지를 보여 준다.

하지만 페루자는 한 가지 오해를 하고 있었는데, 애당초 프랑스는 〈모나리자〉를 훔쳐간 적이 없었다. 레오나르도 다 빈치는 말년에 자신의 후원자였던 프랑스 국왕 프랑수아 1세의 보호를 받으며 앙브와즈 성 근처에서 살았다. 〈모나리자〉는 레오나르도가 죽은 후 프랑수아 1세가 정식으로 사들인 작품이었다.

얼마 지나지 않아 페루자가 런던에서 〈모나리자〉를 팔기 위한 계획을 세운 것, 컬렉터 명단을 작성했던 것, 자신의 가족에게 "곧 부자가 될 거야."라고 편지를 보낸 사실 등이 밝혀졌다. 곧이어 열린 재판에서 페루자가 루브르 박물관에서 <모나리자>를 훔친 모

든 과정과 루브르 박물관의 허술함이 드러났다.

페루자가 도주할 때 잠긴 문을 열지 못하고 있는데, 우연히 지나가던 배관공이 그를 작업자로 착각해 친절하게 문을 열어준 사실, 사건 발생 3개월 후 루브르 박물관의 작업자 모두가 조사 대상이 되어 페루자의 가택 수사도 이루어졌지만 엉성한 수사로 인해 침대 밑 작품을 들키지 않고 무사히 넘어갔던 사실, 이미 전과가 있어 양쪽 엄지 지문이 채취되어 있었지만 경찰의 실수로 기록에는 오른손 지문만 남아 있어 현장에서 발견된 왼손 지문이 제대로 조회되지 못한 점 등 경찰이 더 철저하게 수사했다면 〈모나리자〉가 더 빨리 우리 곁으로 돌아올 수 있었을지도 모르는 순간이 너무 많았다.

페루자에게는 프랑스가 아닌 이탈리아에서 재판을 받은 것이 신의 한 수였다. 변호인은 어디까지나 프랑스의 약탈에 대한 보복을 목적으로 한 범행이지 개인의 욕심에 의한 범행이 아니라고 주장하며 "나라를 생각하는 페루자의 마음만큼은 진심이다. 그의 애국에 죄의 유무를 따져야 한다면 우리 중 페루자를 탓할 수 있는 사람은 한 명도 없을 것이다."라고 말해 방청객의 박수를 받았다. 그 결과 페루자에게 1년 15일의 실형이 내려졌고 항소심에서는 7개월로 형량이 더 줄어들었다. 이미 구속되어 재판을 받으며 7개월 이상의 시간이 흘렀기 때문에 재판이 끝나자마자 페루자는 석방되었다. 법원 앞에는 페루자를 반기는 '팬'과 기자들이 모여있었을 정도로 그의 인기는 식을 줄 몰랐다.

이탈리아에서 재판받는 페루자의 모습이다.

풀리지 않은 의혹, 복제품을 팔기 위해 훔친 진품

1914년 1월 4일, 마침내 〈모나리자〉는 파리로 돌아왔다. 페루자가 작품을 소중하게 보관한 덕분에 살짝 쓸린 흔적만 있을 뿐 아주 깨끗했다.

하지만 일부에서는 반환된 〈모나리자〉가 가짜가 아니냐는 의혹이 제기되기도 했다. 페루자의 증언이 진실인지, 왜 2년간 계속 숨기고 있었는지, 배후에 아무도 없는 단독 범행인지 등 지금도 밝혀지지 않은 수많은 미스터리가 남아 있기 때문이다. 이탈리아의 사기꾼 '자크 딘'의 증언이 이러한 의심에 힘을 실어주었다. 딘은 프랑스 대사를 찾아와 자신이 〈모나리자〉 위조 사건에 관여했던 페루자의 일당임을 고백했다. 그리고 자신이 몰래 진짜 〈모나리자〉를 가짜와 바꿔치기했고, 페루자가 피렌체에 가지고 간 그림은 가짜라고 말했다.

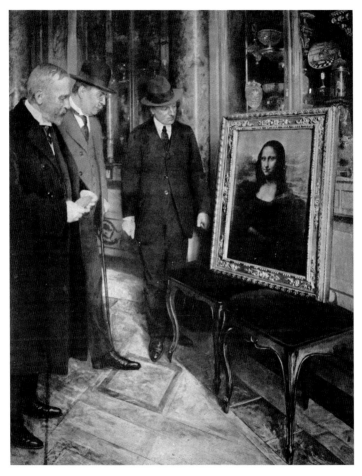

〈모나리자〉를 제일 처음 찾은 피렌체 우피치 미술관 '조반니 포지' 관장(오른쪽). 프랑스 루브르 박물관으로 반환되기 전 작품은 한동안 우피치 미술관에 전시되었다.

위작 사건의 전말은 이러했다. 주모자 '에드하르도 드 발피에르노'라는 아르헨티나 사람과 프랑스의 위조 화가 '이브 쇼드롱'은 위조한 작품을 수집가에게 속여 파는 사기 집단이었다. 발피에르노는 쇼드롱에게 〈모나리자〉의 위조 작품 6점을 그리게 했다. 그리고 미국의 유명 수집가에게 위조 작품을 '페루자가 훔친 〈모나리자〉'라고 속여 수백만 달러의 거액을 받고 팔았다. 발피에르노는 페루자에게 위작에 대해서는 숨긴 채 그냥 〈모나리자〉를 훔치라고만 의뢰했다고 한다. 즉, 페루자는 이 거대한 사기극의 실행 부대 중 하나에 불과했던 것이다.

주모자인 발피에르노는 오랜 지인이자 기자인 '칼 데커'에게 자신이 죽은 뒤 이 이야기를 발표해 달라고 부탁했고, 이 사기극은 나중에 잡지에 실리며 세상에 밝혀졌다. 사연이 공개되자 오히려 사람들은 〈모나리자〉에 더욱 열광했다.

루브르 박물관은 오랜 시간에 걸쳐 화면 구성, 기법, 내력, 안료 분석 등 수많은 검증을 했고 '돌아온 〈모나리자〉'는 레오나르도가 그린 진품이 맞다는 사실을 밝혀냈다. 도난 이전에 〈모나리자〉 복원을 맡았던 담당자가 다시 〈모나리자〉를 복원했는데, 진품이 아니었다면 이 사실을 모를 리가 없다는 것이었다. 게다가 쇼드롱이 그렸다는 위작 6점 중 단 한 점도 발견되지 않았다.

하지만 진실은 아무도 모른다. 안개 속으로 숨어버린 미술 수집가가 은밀한 방에서 진짜 〈모나리자〉를 걸어놓고 혼자 웃고 있을지도 모를 일이다. 지금 우리가 루브르 박물관에서 위작을 보며 감동 받는 것은 아닐지…. 때로는 이런 상상도 즐거운 법이니 마음껏 상상하며 〈모나리자〉를 감상해보자.

2005년부터 〈모나리자〉는 루브르 박물관 드농관 2층 전시실 「국가의 방」에서 온도와 습도가 관리되는 방탄 유리 안에 담겨 전시되고 있다. 그 앞은 언제나 작품을 눈에 담기 위한 인파로 북적인다.

루브르 박물관의 또 다른 걸작

<사모트라케의 니케>

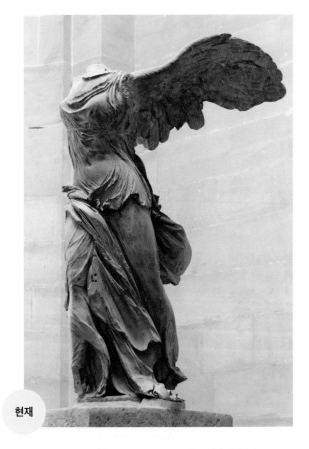

현재

1863년 프랑스 영사 '샤를 샹프와조'가 사모트라케섬에서 여신상의 몸통 부분을 발견하고 주위의 118개 파편을 찾아 프랑스에서 복원되었다. 그 후 오스트리아의 고고학 파견대가 뱃머리 형태의 발판을 발견함으로써 승리의 여신은 뱃머리에 있었던 것으로 밝혀졌다.

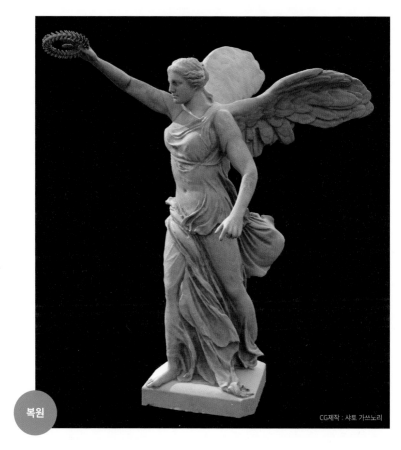

복원

CG제작 : 샤토 가쓰노리

같은 시대의 '작은 니케 조각상'과 비교하면 왼쪽보다 높게 올라와 있는 오른쪽 팔에 맞춰 오른쪽 날개가
더 높이 펼쳐져 있었을 것으로 짐작된다. '오른손에는 올리브 가지를 들고 있었을 것이다'라는 가설이 있
었지만 현재는 승리의 여신 '니케'이기 때문에 승리자에게 하사하는 '월계관을 들고 있었을 것'으로 보고
있다.

글 이케가미 히데히로

1967년 일본 히로시마 출생. 도쿄 예술대학 졸업. 이탈리아를 중심으로 한 미술사와 문화사를 전공했다.
저서로는 《서양미술사 입문》, 《죽음과 부활》, 《레오나르도 다 빈치의 생애와 예술의 모든 것》(모두 치쿠마신서),
《잃어버린 명화의 전시회》(다이와쇼보) 등이 있다.

복원된 왼쪽 가슴
사모트라케섬에서 발견되었을 때 거의
사라져 버린 왼쪽 가슴 부분도 추정하
여 복원했다.

상상 속의 오른쪽 날개

그리스 신화에 등장하는 승리의 여신 '니케'는 로마 신화의 '빅토리아'
와 동일시되면서 지중해의 많은 도시에서 떠받들어졌다. 머리와 양쪽 팔
을 잃었지만 〈사모트라케의 니케〉는 현재 남아 있는 모습을 바탕으로 복
원되어 영원한 아름다움을 보여준다. 날개를 활짝 펼친 채 루브르 박물관
의 중앙 계단을 오르는 관객들을 맞이하고 있다. 이 조각상은 아주 오래전
실제로 이 여신상을 올려다본 사람들의 눈앞에 펼쳐졌을 웅장한 모습까지
도 상상하게 만든다. 오른쪽 발을 내민 채 허리를 살짝 틀고, 머리와 양쪽
팔을 잃었음에도 불어오는 바람에 맞서듯 당당하게 서 있는 모습은 보는
이를 압도한다. 그리고 어깨에서 양옆으로 뻗어 나가는 날개는 금방이라
도 날아오를 것처럼 생생하다. 하지만 날개 중 하나가 진짜가 아닌 만들어

안료가 발견된 옷 끝자락

2013~2014년에 이루어진 복원 작업 때 푸른색 안료가 옷 끝에서 소량 발견되어 화제가 되었다. 허리에서 흘러내리는 옷이나 옷 끝의 물결치는 듯 한 아름다운 표현을 극대화하기 위해 끝부분에 파란색을 칠한 것으로 보고 있다.

오른쪽 팔의 파편이 발견되면서 팔꿈치를 살짝 구부린 채 팔을 들고 있었음을 알 수 있게 되었다.

낸 것이라는 사실을 아는 사람은 그리 많지 않다.

기원전 200년 전후에 제작된 것으로 추정되는 니케 조각상은 1863년 에게해의 사모트라케섬에서 발견되었다. 발굴 당시 조각상은 수많은 조각으로 나뉘어 있었고, 프랑스로 옮겨 복원 후 전시를 시작했을 때는 날개 없는 몸통뿐이었다. 거의 모든 파편이 발견된 왼쪽 날개를 다 맞춘 후에야 끝내 찾지 못한 오른쪽 날개의 복원 작업이 시작되었다. 우리가 현재 보고 있는 오른쪽 날개는 왼쪽 날개를 석고로 본 떠 뒤집은 형태를 만들어 붙인 것이다. 오른쪽 날개의 진짜 모습을 아는 이는 아무도 없다.

그림과
사랑에 빠진 도둑

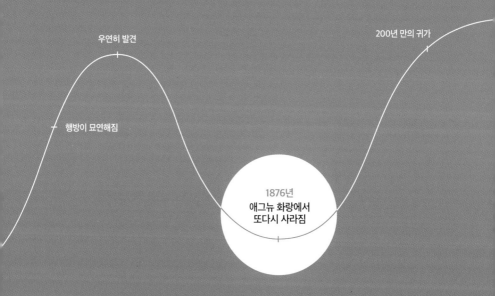

우연히 발견

200년 만의 귀가

행방이 묘연해짐

1876년
애그뉴 화랑에서
또다시 사라짐

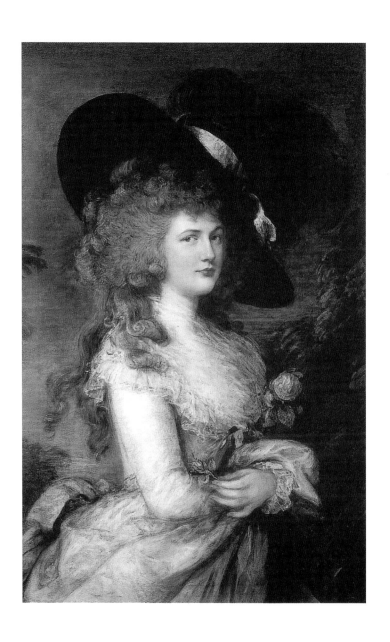

미술 전문 유튜버 호빛의
AUDIO GUIDE

<데본셔 공작부인> 토마스 게인즈버러
1785~1787, 캔버스에 유화, 채즈워스 하우스(영국)

영국 사교계의 여왕, 데본셔 공작부인

커다란 모자를 쓰고 비스듬하게 앉아 건너편을 바라보는 여성을 그린 초상화의 주인공은 스펜서 백작가문의 '조지아나'이다. 스펜서 가문은 故 다이애나 황태자비의 친정으로 영국의 명문 귀족 집안이다. 당대 최고의 미녀로 불린 조지아나는 영국 최고의 명문가문이자 부호 중 하나인 데본셔 공작 '윌리엄 캐번디시'와 결혼했다.

공작부인이 된 조지아나는 당시 화가들에게 많은 영감을 주었다. 여러 화가가 그녀를 초상화로 남겼으며 영국의 초상화가로 유명한 '토마스 게인즈버러'◆도 3점의 초상화에 공작부인을 담았다. 공작부인의 매혹적인 모습 때문이었을까? 수많은 귀족들의 초상화를 그렸던 게인즈버러조차도 눈앞에 있는 그녀를 그림에 담는 데 애를 먹었다고 전해진다. 도대체 사람들은 공작부인의 어떤 점에 매료된 것일까?

조지아나가 결혼한 데본셔 공작의 남녀 관계는 지금의 도덕관을 기준으로 비추어 보아도 상당히 충격적이고 파격적이다. 남편과 부인의 친구가 불륜 관계였음은 공공연한 사실이었고, 20년 이상 집에서 함께 살며 남편을 공유했다고 알려져 있다. 또 공작가문이 후원하던 휘그당의 젊은 정치가 '찰스 제임스 폭스'의 선거 활동 중 폭스에게 투표한 사람에게 키스를 하는 행동으로 전례 없는 스캔들이 일어나기도 했다.

◆ **토마스 게인즈버러(Thomas Gainsborough):** 조슈아 레이놀즈와 더불어 영국 최초의 초상화가로 이름을 알린 화가이다. 영국 귀족들로부터 사랑을 받은 동시대 최고 초상화가로 유명하다. 특히 주문자의 취향 맞춤 그림으로 항상 신뢰받았으며, 배경과 소품을 자연스럽게 활용한 것이 특징이다.

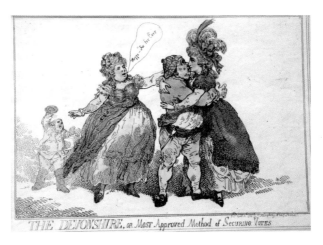

찰스 제임스 폭스에게 투표한 사람과 감사의 키스를 하는 조지아나의 모습을 그린 풍자
화이다. 아직 여성에게는 선거권이 없던 시대였다.

사라진 초상화

1806년, 공작부인이 사망한 후 게인즈버러가 그린 초상화 중
1점이 사라졌다. 그 누구도 그림의 행방을 아는 이가 없었다. 그러
던 중 1841년 영국인 교사 '앤 맥킨스'의 자택 난로 위에 그림이
걸려 있는 것이 발견되었다. 맥킨스는 이 작품의 주인공이 자신의
친척인 줄 알았다고 했다. 초상화는 미술상 '존 벤틀리'가 사들였고
이어서 수집가 '원 앨리스'에게 넘어갔다. 감정 결과 게인즈버러가
그린 데본셔 부인의 초상화임이 확인되었다. 그 후 1876년, 초상화
는 런던 크리스틴 경매에서 세상에 공개되었다.

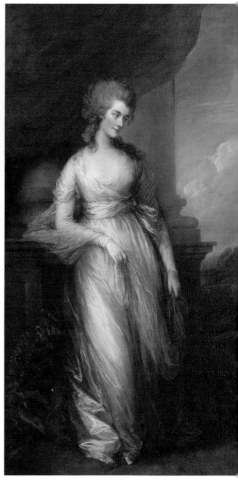

<데본셔 공작부인> 조슈아 레이놀즈
1775~1776, 캔버스에 유화, 헌팅턴 도서관(미국)
레이놀즈는 로코코 시대의 영국 화가로 데본셔
가문의 초상화를 많이 남겼다.

<데본셔 공작부인> 토마스 게인즈버러
1783, 캔버스에 유화, 워싱턴 내셔널 갤러리(미국)
게인즈버러가 그린 3점의 초상화 중 하나로,
청순한 조지아나의 모습이다.

자취를 감춘 지 무려 1세기 만에 모습을 드러낸 이 초상화는 미술상 '윌리엄 애그뉴'가 1만 1백 기니(약 63억 원)에 낙찰받았다. 이는 당시 최고 가격이었고, 자연스레 낙찰된 초상화로 세간의 관심이 집중되었다. 애그뉴 화랑이 작품을 공개하자 〈데본셔 공작부인〉을 직접 보기 위해 수많은 사람이 몰려들었다.

찾자마자 다시 사라진 초상화

이런 상황에서 공작부인을 향해 이루어질 수 없는 사랑을 품은 범죄자가 있었으니, 코난 도일의 소설 《셜록홈즈》에서 셜록의 라이벌로 등장한 '제임스 모리어티'의 실존 모델로 알려진 '애덤 워스'였다.

처음 작품이 공개되었을 때 워스는 별다른 관심이 없었다. 우연히 들른 화랑에서 초상화를 본 후 작품을 인질 삼아 교도소에 수감 중인 동생의 보석금을 마련해야겠다고 생각했을 뿐이었다. 그날 밤, 워스는 2층으로 올라가 창문을 열고 화랑 안으로 들어갔다. 칼로 〈데본셔 공작부인〉을 액자에서 떼어내 숨기고 유유히 밖으로 나왔다. 다음 날 도난 사실이 알려지며 바로 수사를 시작했지만 증거가 될만한 흔적이나 단서는 하나도 남아 있지 않았다. 은행가의 '주니어 스펜서 모건'에게 〈데본셔 공작부인〉을 팔기로 했던 애그뉴는 조급한 마음에 결정적 제보를 한 사람에게 1천 파운드(약 155만 원)의 포상금을 주겠다고까지 했다.

<데본셔 공작부인> 토마스 게인즈버러
1785~1787, 캔버스에 유화, 채즈워스 하우스(미국)
공작부인이 죽은 후 사라졌으나, 1841년 미술상 존 벤틀리가 런던 근교의 시골에서 발견했다. 작품은
난로 위에 걸어놓기에 너무 커서 전신상이었던 작품의 다리 부분이 공간에 맞춰 잘려 있었다. 1876년
이 그림이 애그뉴 화랑에 공개되자 큰 화제를 모았다. 런던에서는 조지아나가 쓴 타조 깃털이 달린 커
다란 모자가 유행하기도 했다. 생전의 조지아나가 그랬듯 다시 패션 리더가 된 셈이다.

신사 도둑, 애덤 워스

1844년 독일 동부에서 유대인 신분으로 살던 워스는 5살 때 가족과 함께 미국 매사추세츠주 케임브리지로 이주해 가난한 유년시절을 보냈다. 하지만 1865년에 남북전쟁이 일어나며 인생의 전환기를 맞았다. 당시 17살이었던 워스는 북군인 뉴욕 부대에 입대했는데, 북군과 남군이 격돌한 버지니아주 매너서스 근교 전투에서 부대의 실수로 '전투 중에 생긴 상처로 사망'으로 기록되었다. 워스는 이 기록을 이용해 부대에서 도망쳤고, 가명으로 다른 부대에 입대한 후 입대 장려금을 챙겨 다시 달아났다. 네 번이나 이름을 바꾸며 장려금 부정 수령으로 생계를 꾸려 나가던 그는 전쟁이 끝나고 퇴역 군인으로 뉴욕에 돌아왔다.

당시의 뉴욕은 빈부 격차가 극심하고 범죄가 빈번하게 일어나는 등 혼돈으로 가득 차 있었다. 워스는 소매치기 조직에 들어가 두각을 드러내기 시작했고, 곧 우두머리가 되었다. 치밀하게 계획을 세운 뒤 위조, 금고 털이 등 각 분야의 전문가에게 지시를 내려 물건을 훔쳤다. 그는 항상 단정하고 깔끔하게 차려입고, 품위와 지성을 갖춰 신사처럼 행동했다. 또 도박이나 술을 싫어했으며 어떠한 경우에도 폭력을 허락하지 않았다.

이후 워스는 1869년 보스턴의 보일스턴 은행에서 약 40만 달러(약 4억 원)의 현금과 증권을 훔치는데 성공했다. 그러자 바로 미국의 중범죄자를 체포하는 핑커톤 탐정 사무소가 움직이기 시작했

다. 당시 탐정사무소를 이끌던 '윌리엄 핑커톤'은 그 이름을 듣기만
해도 범죄자들이 벌벌 떨 정도로 유명했다. 이런 소문이 돌자, 워스
도 신변의 위험을 느끼고 동료와 함께 파리로 도망쳤다.

워스는 훔친 돈으로 당시 파리에서 보기 힘든 미국 스타일의 바
(bar)를 운영하며 위층에 사설 도박장을 열었다. 여기서 큰돈을 벌
자 런던으로 거처를 옮겨 유럽에서부터 남아프리카 케이프타운에
이르는 거대한 범죄 조직을 거느린 보스로 군림하며 보석 원석 강
탈, 금고 털이, 은행 강도 등 다양한 사기와 절도를 이어 나갔다.

구속 중임에도 차려입은 애덤 워스의 모습.
그는 "강도로 성공하려면 제대로 입고 신사
답게 행동해야 한다."고 말했다.

윌리엄 핑커톤의 모습(중앙). 핑커톤 탐정
사무소는 미국 정부 기관에 고용되어 경호
와 연방 범죄자 체포 등을 담당했다.

초상화와 사랑에 빠진 도둑, 애덤 워스

사실 워스는 처음엔 〈데본셔 공작부인〉을 돌려주려고 했었다. 동료가 체포되고 힘든 시기를 보내던 중 동생마저 체포되자, 보석금을 구하기 위해서 훔쳤지만 작품을 손에 넣었을 땐 이미 동생은 석방되었고, 작품은 필요 없어졌다. 너무 유명해서 쉽게 거래조차 할 수 없는 걸작이 애물단지가 되어 버린 것이다. 그림을 반환해야겠다는 생각을 한 워스는 애그뉴에게 "고귀한 귀부인의 그림을 2만 5천 달러(약 2천 7백만 원)에 돌려주고 싶다."는 편지를 보내 거래를 제안했다. 하지만 그 사이에 워스는 초상화 속 공작부인에게 마음을 빼앗기고 말았다. 워스는 일방적으로 거래를 중단하고 이중 바닥으로 제작된 자동차 트렁크에 초상화를 숨겨 공작부인과 늘 함께 행동하기로 마음먹었다.

워스는 원래 예술 작품을 훔치는 범죄자가 아니었다. 그가 훔친 작품은 평생에 있어 〈데본셔 공작부인〉 단 한 점뿐이었다. 들키면 바로 증거가 되는 그림이었지만 한 순간도 손에서 놓지 않았다. 도대체 왜 워스는 공작부인의 초상화를 편집증적으로 사랑한 것일까? 애덤 워스의 이야기를 취재하고 기록한 《괴도, 범죄계의 나폴레옹이라 불린 사나이》(아사히 신문사)의 저자 '벤 맥킨타이어'는 "애덤 워스는 데본셔 부인을 보며 평생 사랑했던 자신의 애인을 떠올렸을 것이다. 아니면 귀족 신분으로 온갖 스캔들을 일으킨 공작부인과 신사이지만 도둑인 자신이 닮았다고 생각해 동질감을 느꼈을

것이다."라고 추측했다. 하지만 진실을 아는 사람은 워스뿐이다.

작품을 트렁크에 감춘 이후로도 그의 범죄 행각은 계속되었다. 범죄로 번 돈으로 호화로운 아파트를 샀고 경주마 마구간과 요트를 소유할 정도로 엄청난 부자가 됐다. 고급 정장을 입고 귀족 같은 생활을 하며 사교계에서도 이름을 알렸다. 그렇다고 해도 범죄자일 뿐이었다. 조직원 관리에 철저했던 그였지만 <데본셔 공작부인>에 집착하자 조직원들은 점차 그를 의심했고, 동료의 신고로 경찰도 워스를 용의자로 의심하기 시작했다.

꼬리가 길면 결국 밝히는 법

겉으로 보기에 귀족처럼 살았던 워스는 결혼해 자녀를 얻었다. 결혼한 후에는 <데본셔 공작부인>을 미국 창고에 숨기고 미국에 갈 때마다 만났다. 하지만 희대의 도둑에게도 마지막 순간이 찾아왔다. 1892년, 벨기에 리에주에서 벌인 범죄가 실패로 끝나며 현행범으로 체포되고 만 것이다. 처음에 그는 자신의 정체를 밝히길 거부했다. 하지만 해외 경찰이 신원 조회를 하자 지금까지의 범죄 이력이 모두 밝혀지게 되었다. 이로써 십여 년에 걸쳐 쌓아 올린 가면이 벗겨지며 국제 범죄자의 민낯이 만천하에 드러나게 되었다. 강도죄로 7년 형을 선고받았지만 워스는 <데본셔 공작부인>의 행방

에 대해서는 절대로 입을 열지 않았다.

53세의 나이로 출소한 그는 상심에 빠진 나날을 보내다가 결국 다시 범죄를 저지르게 되었다. 런던에서 다이아몬드 가게를 털어 자금을 마련한 후 곧바로 〈데본셔 공작부인〉이 있는 미국으로 향했다. 그리고는 결심했다. 그에게는 강도 인생을 청산하고 동생 부부가 입양해 키우고 있는 자신의 아이들과 여생을 함께 보내고 싶다는 꿈이 있었고, 그 꿈을 위해 작품을 돌려주어야겠다고 마음먹은 것이다.

귀부인은 집으로 돌아가야만 한다

워스는 자신이 작품을 훔쳤던 애그뉴에게 그림을 돌려주기로 했다. 그림 반환을 위한 대리인으로 선택한 사람은 예전에 자신을 쫓던 핑커톤이었다. 1901년 3월 27일, 윌리엄 애그뉴의 아들 '몰랜드 애그뉴'는 핑커톤의 연락을 받고 시카고로 갔다. 지정한 호텔에서 기다리자 '연락책'이 다가와 돌돌 말린 캔버스를 그에게 건넸다. 그 연락책이 바로 워스였고 건네받은 캔버스에는 〈데본셔 공작부인〉이 있었다. 애그뉴는 핑커톤을 통해 워스에게 2만 5천 달러(약 2천 7백만 원)를 준 것으로 전해진다. 핑커톤은 워스에 대해 자세하게 언급하지 않고 짤막하게 "절도범은 죽었다."라고만 발표했다.

〈데본셔 공작부인〉이 돌아왔다는 소식에 제일 기뻐한 사람은 은행가이자 미술 수집가로 유명한 '존 피어폰트 모건(J.P 모건)'이었다. 그의 아버지인 주니어 스펜서 모건이 25년 전 애그뉴 화랑에서 〈데본셔 공작부인〉을 사들이려다가 도난당하는 바람에 실패했기 때문이다. 세계 최고의 금융회사를 세운 J.P 모건은 "아버지가 원하고, 내가 원하던 꿈을 드디어 이룰 수 있게 되었다. 무슨 수를 써서라도 손에 넣겠다!"라고 선언했다. 그는 애그뉴 화랑에 15만 달러(약 1억 6천만 원)의 거금을 내고, 〈데본셔 공작부인〉을 사들여 자신의 컬렉션에 추가했다.

워스는 그림을 반환하고 10개월도 채 되지 않아 런던의 임대주택에서 쓸쓸히 숨을 거두었다. 장례 서류는 런던에서 쓰던 가명인 '레이먼드'로 작성되었고, '독립적이고 독보적인 남자, 만성 영양부족으로 사망'으로 기록되었다. 그의 나이 56세였다.

그 후 〈데본셔 공작부인〉은 어떻게 되었을까? 1913년 J.P 모건이 사망하자 모건의 자손이 작품을 물려받았다. 하지만 1993년 자손들은 그림을 매각하기로 결정했다. 그리고 다음 해 런던의 소더비 경매에서 26만 파운드(약 3억 9천만 원)에 낙찰되었다. 낙찰자는 '앤드류 데본셔', 바로 제11대 데본셔 공작이었다. 마침내 〈데본셔 공작부인〉은 데본셔 가문의 저택으로 돌아갈 수 있게 된 것이었다. 데본셔 공작은 가문의 수집품을 전시하고 있는 채즈위스 하우스에서 작품을 공개하기로 하고, 게인즈버러의 라이벌이기도 했던 '조슈아 레이놀즈'가 그린 부인과 딸의 초

상화와 나란히 전시했다. 〈데본셔 공작부인〉은 118년의 긴 여행을 마치고서야 집에 돌아올 수 있었다. 약 2백 년의 시간이 흘렀지만 작품 속 공작부인은 여전히 매력적인 미소로 우리를 바라보고 있다.

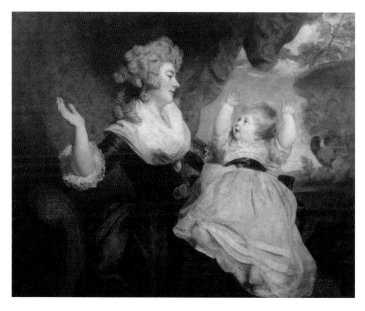

〈데본셔 공작부인〉 조슈아 레이놀즈
1785, 캔버스에 유화, 채즈워스 하우스(영국)
데본셔 공작부인과 딸 조지아나의 모습을 담은 그림. 딸의 애칭은 리틀 G였다.

04. 〈절규〉

이름을 따라가는
그림의 운명?

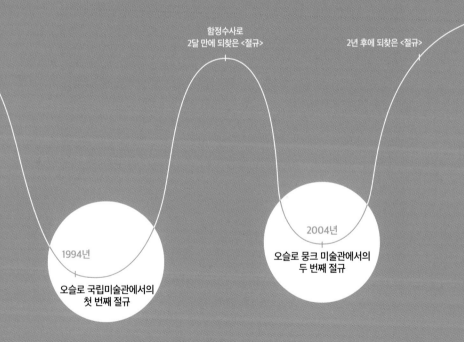

함정수사로
2달 만에 되찾은 〈절규〉

2년 후에 되찾은 〈절규〉

1994년
오슬로 국립미술관에서의
첫 번째 절규

2004년
오슬로 뭉크 미술관에서의
두 번째 절규

: 사라진 그날

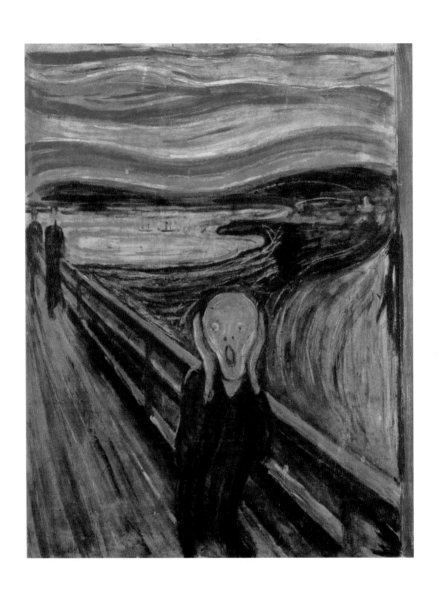

미술 전문 유튜버 호빛의
AUDIO GUIDE

<절규> 에드바르트 뭉크
1893, 카드보드에 템페라 크레용·유화·파스텔,
오슬로 국립미술관(노르웨이)

머리를 감싸 쥔 채 고뇌하는 표정으로 인간의 절망적 상태를 표현한 작품, 우리에게 잘 알려진 뭉크*의 대표작 〈절규〉이다. 이 작품은 영화나 음악 등 다양한 예술 활동에서 패러디되고 생활용품이나 옷의 프린트 등에 많이 사용되며, 누구나 아는 예술 작품의 아이콘이다. 특히 2018년 일본에서 개최된 「뭉크 전」에는 전 세계에서 66만 명 이상의 관람객이 찾아왔을 정도로, 아시아에서도 높은 인기를 끌었다.

그런데 세계적인 명화 〈절규〉가 사실은 5점이라는 것을 알고 있는가? 한 가지 주제를 반복해 그리는 습관을 지녔던 뭉크는 10년 동안 다른 버전으로 5점의 〈절규〉를 그렸다. 그런데 노르웨이 오슬로에 있는 두 곳의 미술관에서 2점의 〈절규〉가 사라졌다. 다행히 몇 년의 시차를 두고 두 작품 모두 반환되었지만, 특히 뭉크 미술관에서 사라졌던 〈절규〉는 손상이 심해 많은 사람에게 충격을 안겨주었다. 과연 어떤 일이 있었던 것일까? 사건이 일어난 날로가 보도록 하자.

◆ **에드바르트 뭉크(Edvard Munch)**: 어린 시절 어머니와 누나, 여동생과 남동생의 죽음에 영향을 받아 '죽음'에 대한 공포를 주제로 한 그림을 많이 그렸다. 특히 인간의 내면세계에 관심이 많았고 〈절규〉, 〈마돈나〉, 〈카를 요한의 저녁〉 등의 유명한 작품을 남겼다.

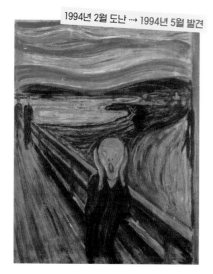

1893, 카드보드에 템페라 크레용·유화·파스텔, 오슬로
국립미술관(노르웨이)
두꺼운 도화지의 일종인 카드보드에는 밑칠도 하지 않
아 원래의 바탕색이 드러난 부분도 있다.

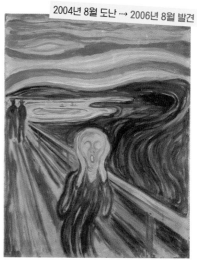

1910, 카드보드에 템페라 유화, 오슬로 뭉크 미술관(노
르웨이)
1893년 제작으로 알려졌지만 복원 과정을 거친 결과
1910년 제작으로 밝혀졌다.

73

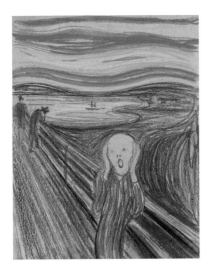

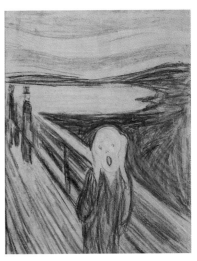

1895, 두꺼운 도화지에 파스텔, 개인 소장
2012년 뉴욕 경매에서 약 977억 원에 낙찰되었다.

1893, 두꺼운 도화지에 파스텔, 오슬로 뭉크 미술관(노르웨이)
뭉크는 자신이 본 피로 물든 것 같은 붉은 하늘을 제현하기 위해 다양한 재료를 사용했다.

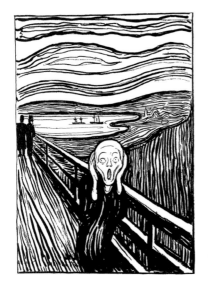

1895, 리토그래피(석판 인쇄), 오슬로 뭉크 미술관(노르웨이)
뭉크는 석판 인쇄로 45점을 한정 생산했다.
현재 몇 점을 제외하면 행방을 알 수 없다.

첫 번째 절규

　첫 번째 도난 사건은 1994년 2월 12일에 일어났다. 그날은 세계인의 축제인 릴레함메르 올림픽의 개막일이었다. 눈 쌓인 한겨울의 이른 아침 6시 30분, 2명의 남자가 오슬로 국립미술관을 찾았다. 조용히 미술관 벽에 사다리를 댄 후 한 사람이 2층으로 올라가 창문을 깨고 침입했다. 빠르게 전시실로 들어간 범인은 창에서 1m쯤 떨어진 곳에 걸려있던 〈절규〉를 와이어에서 떼어내 다시 사다리를 타고 내려와 도망갔다. 이 모든 과정이 1분도 채 되지 않는, 50초 만에 일어난 일이었다. 현장에는 '허술하고 한심하기 짝이 없는 경비에 감사드린다'라고 적힌 쪽지 한 장만이 남아 있었다.

　릴레함메르 올림픽의 개막을 알리는 영상과 함께 〈절규〉의 도난 뉴스가 퍼져 나갔다. 미술관의 경비 체제는 생각보다 훨씬 더 취약했다. 감시용 모니터에 범인이 사다리를 세우는 모습이 그대로 녹화되어 나오고 있었지만 경비원은 이를 전혀 알아차리지 못했다. 창문이 깨졌을 때도 경보가 울렸지만 단순 오작동이라 판단하여 확인도 없이 경보 장치를 끈 것으로 밝혀졌다. 게다가 창문에는 방범 장치조차 없었으며, 작품은 벽에 고정되어있지 않고 얇은 와이어에 걸려 있어 손쉽게 끊을 수 있었다.

　이쯤되면 그림이 "어서 나를 가져가 주세요!"라고 말하고 있다 해도 과언이 아닐 정도의 허술하고 무책임한 보안이었다.

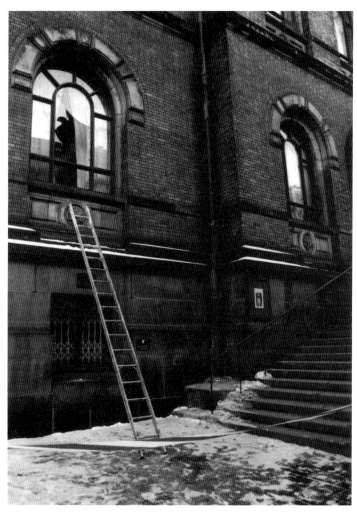

도난이 알려진 직후의 오슬로 국립미술관의 모습. 사다리 하나와 망치만 있으면 침입할 수 있을 정도로 경비가 허술했다.

이런 사실이 알려지자 오슬로 국립미술관에 비판이 쇄도했다. 게다가 도난당한 〈절규〉는 얇은 도화지에 템페라와 크레용으로 그려진 작품이었다. 범인이 예술 작품에 관한 지식 없이 오직 금품만을 목적으로 했다면 작품을 다시 되찾는다 하더라도 더는 손쓸 수 없는 상태로 돌아올 것이 뻔했다. 무엇보다 신속한 수사가 필요했다.

노르웨이 경찰은 제일 먼저 감시 카메라 영상을 확인했다. 하지만 화질이 좋지 않아 범인의 자세한 모습을 알아볼 수 없었다. 지문도 채취되지 않았고, 목격자도 없는 데다 범인의 그림을 되팔겠다는 움직임도 없어 수사는 시작하자마자 암초에 부딪혔다.

함정수사를 통해 되찾은 〈절규〉

그러던 중 영국 런던에서 〈절규〉의 도난 사건에 관심을 보이는 남자가 나타났다. 과거 함정수사를 통해 페르메이르와 고야♦ 작품을 되찾은 경험이 있는 런던 경찰청 미술 특수반의 수사관 '찰리 힐'이었다. 하지만 노르웨이에서 일어난 사건을 영국의 경찰이 담당할 수는 없는 노릇이었다.

간절히 바라면 기회가 찾아오는 법. 마약 밀매로 복역하다 가석방된 영국인 '빌리 하워드'가 자신이 〈절규〉를 훔친 범인과 아는 사이고, 작품을 되찾아올 수 있다며 노르웨이 경찰에 연락해 온 것이었다. 이에 노르웨이 경찰은 런던 경찰청 미술 특수반에 공동 수사를 요청하였고, 찰리 힐도 수사에 참여하게 되었다. 사건이 일어나고 몇 주 만에 일어난 변화였다.

힐은 범인을 끌어낼 작전을 세웠다. 작전의 내용은 다음과 같았다. 힐이 미국 LA에 있는 제이 폴 게티 미술관의 직원으로 변장하고, 게티 미술관이 경찰 몰래 〈절규〉를 사들일 의향이 있다는 소문을 암흑가에 뿌린다. 범인이 미끼를 물어만 준다면 거래 현장에서 작품을 찾고 범인도 체포할 수 있을 것이다. 이 계획에는 한 치의 오차도 있어서는 안 됐다. 범인이 의심하는 순간 그림을 되찾을 기회를 영영 놓칠 수도 있는 상황이었다. 게티 미술관의 협조로 힐은

♦ 프란시스코 고야(Francisco Goya): 스페인을 대표하며 전통적 회화 양식을 바탕으로 본인만의 새로운 시선을 더한 근대 화가이다. 병으로 청력을 잃고 절망, 공포를 주제로 한 그림을 주로 그렸다.

'크리스 로버츠'라는 가명으로 가짜 직원 파일과 과거 급여 명세서까지 만들었다.

게티 미술관은 미국의 석유 재벌 '진 폴 게티'가 자신이 수집한 예술 작품을 소장하기 위해 세운 갤러리를 바탕으로 운영되었는데, 풍부한 자금력으로 고가의 예술 작품을 척척 사들이는 것으로 유명했다. 오슬로 국립미술관이 은밀하게 의뢰하고 게티 미술관이 대리인으로 자금을 제공해 〈절규〉를 되사는 작업을 진행한다고 하면 범인이 충분히 믿을만한 설정이었다. 〈절규〉가 반환되면 게티 미술관이 협력의 대가로 작품을 일정 기간 전시하기로 했다는 각본까지 짜 두었다. 〈절규〉를 되찾아 전시할 수 있다면 미술관에도 큰 이득이 되기 때문이었다. 이 정도 시나리오라면 아무리 경계심이 강한 절도범이라도 충분히 속아 넘어갈 것이다. 자, 이제 준비는 다 끝났다.

그리고 얼마 후인 4월 24일, 오슬로 미술관 이사장에게 "얀센이라는 고객이 〈절규〉를 돌려줄 테니 만나기를 희망한다."는 연락이 왔다. 5월 5일, 힐은 오슬로의 한 호텔에서 얀센과 접촉해 자신을 게티 미술관 직원이라고 소개했고, 그를 속이는데 성공했다. 그리고 몇 차례의 교섭 끝에 〈절규〉를 53만 달러(약 5억 9천만 원)에 거래하기로 했다. 그 과정에서 얀센이 잠복하고 있던 경찰관을 찾아내기도 했지만, 힐이 준비한 현금을 보자 의심을 금세 거두었다. 조건은 현금과 〈절규〉를 동시에 교환하는 것이었다.

낙서가 남은 부분

하늘의 붉은 부분에 '이 그림은 미친 사람만 그릴 수 있는 것이 틀림없다'라는 낙서가 있다. 이 낙서는 뭉크의 친필임이 밝혀졌다.

도화지 뒷면의 습작들

도화지 뒤에도 습작이 가득 있다. 앞뒤 그림은 위아래가 뒤집혀 있다.

두꺼운 도화지가 비침

얼굴 이곳저곳에 바탕인 도화지 색깔이 그대로 드러나 있다. 밑칠을 하지 않아서 얼룩덜룩해 보인다.

촛농의 흔적

뭉크가 그림을 그린 밤, 촛불을 불어 끄다가 녹은 촛농이 그림에 떨어졌다. 떨어진 촛농의 위치가 일정하지 않으므로 촛농의 위치야말로 진품의 증거이다.

이틀 후인 7일, 힐은 오슬로에서 100km 떨어진 오스고르스트란의 한 별장으로 갔다. 여기에 〈절규〉가 숨겨져 있었는데, 한편 현금은 교섭 장소인 호텔에 있었다. 힐이 무사히 〈절규〉를 찾고 진품임을 확인하면 호텔에서 현금을 얀센에게 건넬 계획이었다. 힐은 〈절규〉가 진짜임을 확인한 후 현금을 가진 파트너에게 전화를 거는 척하며 호텔에서 대기하고 있던 경찰에게 연락했다. 그리고 경찰은 그 자리에서 얀센을 바로 제압, 체포했다. 함정수사가 멋지게 성공하는 순간이었다.

두 번째 절규

힘겹게 작품을 되찾았지만 〈절규〉의 수난은 계속되었다. 다른 버전의 작품이 또 도난당한 것이었다. 이번에는 강탈이었다. 2004년 8월 22일 오전 11시 10분, 수많은 관람객으로 붐비던 오슬로 뭉크 미술관에 검은 복면으로 무장한 2명의 남자가 들어왔다. 그들은 곧이어 관람객에게 총을 겨누며 바닥에 엎드리라고 명령하고 〈절규〉와 함께 뭉크의 〈마돈나〉를 벽에서 거칠게 떼어내 사라졌다. 미술관에는 경비도 있었지만 총 앞에서는 속수무책이었다. 이렇게 눈앞에서 〈절규〉는 또 사라지고 말았다.

〈절규〉가 사라진 후 이상한 소문이 퍼지기 시작했다. 3개월 전 노르웨이 스타방에르에서 일어난 현금 수송센터 습격 사건의 용의자가 경찰의 관심을 다른 곳으로 돌리고자 뭉크의 작품을 훔쳤다는 소문이었다.

2006년, 스타방에르 사건 용의자의 변호인에게 작품의 소재에 관한 결정적인 단서를 얻었다. 오슬로 경찰은 단서를 바탕으로 감시 수사와 7만 통 이상의 전화 도청을 통해 〈절규〉와 〈마돈나〉를 되찾고 범인을 검거할 수 있었다. 하지만 되찾은 〈절규〉는 심하게 찢어지고 훼손되어 알아볼 수 없었고 복원조차 힘들었다. 특히 왼쪽 모서리는 알 수 없는 액체가 눌어붙어 있었고 보호 유리가 깨진 곳을 중심으로 표면 여러 군데에 긁힌 자국이 있었다.

많은 사람이 어떤 단서를 통해 작품을 찾게 되었는지 그 과정을

<마돈나> 에드바르트 뭉크
1895~1897, 캔버스에 유화, 오슬로 뭉크 미술관(노르웨이)
성모마리아를 주제로 했다. 성경에 나오는 성스러운 모습의 성모마리아와
는 다른 모습이다. 그림 속 여인의 황홀한 표정은 임신한 순간을 표현한 것
으로 알려져 있다. 뭉크는 여러 버전의 판화로 이 작품을 남겼다.

궁금해 했다. 하지만 경찰은 아무런 공식 발표도 하지 않았으며, 범인들이 가벼운 형량을 받는 것으로 사건은 일단락되었다. 노르웨이 언론은 이 사건을 '예술 테러리즘'이라고 보도했다. 아직까지도 〈절규〉와 〈마돈나〉를 어디에서, 어떻게 찾았는지는 밝혀지지 않고 있다.

〈절규〉는 발견 후 잠깐 전시되었다가 다시 복원 작업에 들어갔다. 시간이 흐른 후 뭉크 미술관 관장은 "우리는 옛 모습으로 복원하는 수준에서 끝내기로 했습니다. 새로 손대지는 않았어요. 도화지는 캔버스보다 다루기 어렵습니다. 게다가 뭉크가 쓴 도화지는 아주 두꺼워서 안쪽까지 물감이 스며들지 않아 매우 힘든 작업이었습니다. 유감스럽게도 수분에 의한 훼손이 너무 심해 완벽하게 복구할 수 없었습니다. 여전히 훼손된 부분이 두드러져 보이지만 상태가 더 나빠지는 일만은 피해야 했습니다."라고 발표했다. 이 작품은 4년이 지난 2008년에 다시 뭉크 미술관에 걸릴 수 있었다.

이름을 따라간 작품의 운명

〈절규〉는 같은 이유로 두 번이나 도난당했다. 다른 버전이긴 했지만 미술관 경비의 허술함이 그대로 드러난 충격적인 사건이었다. 평생 우울과 정신병에 시달렸지만 세기의 명화를 남긴 뭉크를 닮은 것일까? 작품 〈절규〉 또한 불운한 사건에 두 번이나 휘말리면서

오히려 그 가치는 더욱 높아졌다. 그래서인지 두 번째 사건 후 미술관 경비는 더욱 강화되었다. 방범 카메라가 모든 전시 층을 녹화하는 것뿐만 아니라 출입 관리를 위해 입장객은 공항의 보안 검색대만큼이나 삼엄한 검사를 받아야 했다. 뭉크 미술관의 경비 책임자는 2010년 〈절규〉의 보호를 위해 4천만 크로네(약 70억 8천만 원)의 경비를 썼다고 밝혔으며, X선 장치와 금속 탐지기 등 도난 방지 장치의 중요성도 강조했다.

〈절규〉는 뭉크가 노르웨이 에케베르그 언덕에서 오슬로의 해안을 내려보며 느낀 감정을 그린 것으로 알려져 있는데, 그 풍경 안에 뭉크 미술관이 자리 잡고 있다. 노르웨이의 수도 오슬로는 뭉크의 성지이자, 새로운 관광지로 각광받고 있다. 다만 뭉크의 〈절규〉가 세 번째 도난당하는 비극이 일어나지 않아야만 이 명성이 지속될 수 있을 것이다.

사건 후 오슬로 뭉크 미술관에서는 보안을 강화하기 위해 〈절규〉와 〈마돈나〉를 유리 케이스에 넣어 전시하고 있다.

2부

전쟁으로
사라진
그림들

히틀러가
예술 작품 약탈에
집착한 이유

되찾은 원래의 자리

1933년 ~
**히틀러의 뒤틀린
예술관이 낳은 비극**

채우지 못한 빈자리

: 사라진 그날

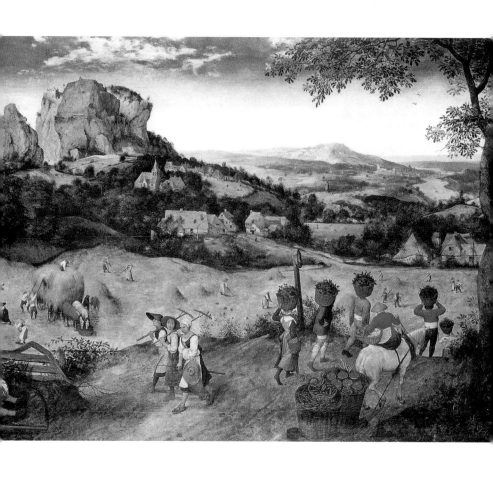

<건초 만들기> 대 피터르 브뤼헐
1565, 패널에 유화, 로브코비츠 성(프라하)

2018년 스웨덴 근대 미술관이 세계의 이목을 집중시킬 만한 소식을 발표했다. 소장품 중 하나인 오스카 코코슈카의 〈요셉 드 몽테스키외-페장삭 후작의 초상화〉가 나치가 약탈한 회화임을 인정하고 원래 소유자인 유대인 상속인에게 반환하겠다는 것이었다. 제2차 세계 대전이 끝난 지 70년 남짓 흘렀지만 아직도 잊을만하면 전쟁 당시 나치가 약탈했던 예술 작품이 유령처럼 나타나 세계의 이목을 집중시키고 있다.

1930년대 이후 나치는 유럽과 러시아에서 회화와 조각, 태피스트리, 교회 제단에 이르기까지 4백만 점에 가까운 온갖 예술 작품을 조직적으로 약탈했다. 왜 히틀러는 예술 작품 약탈을 지시했을까? 당시 미술계는 19세기의 고전적이고 아카데믹한 회화에서 벗어나 독립적이고 자유로운 예술을 시도한 '베를린 분리파'나 '표현주의'◆ 등 주관적이고 파격적인 표현의 작품이 인기를 얻고 있었다. 그런데 히틀러는 이런 상황을 두고 '우수한 혈통인 독일인(게르만 민족)의 예술성을 이민족이 해치고 있다'라고 여겼다. 예술 작품을 통해 사람들에게 애국심을 심어주고 독일에 대한 자부심을 키워야만 자신의 권력을 유지하기 쉬울 거라 판단한 것이다. 이러한 사상을 주입하기 위해서는 사실적이고 고전적인 예술 작품이 딱 들어 맞았다. 그래서 히틀러는 유행하는 표현주의의 그림을 그리는 작가를 모두 숙청해야 한다고 생각했다.

히틀러는 고향인 오스트리아 린츠를 총괄 도시로 지정하고 예술의 도시로 정비했다. 그리고 그 중심에 '총통 미술관'을 세워 독

◆　나치가 특히 혐오했다. 미술 내면에 잠재되어 있는 불안함을 색과 형태를 통해 드러내는 기법이다.

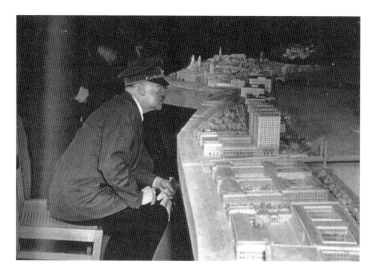

관저의 지하 방공호에서 린츠 '총통 미술관'의 축소 모형을 놓고 지시하는 히틀러의 모습이다.

일인을 재교육하려고 했다. 이 장대한 '린츠 계획'을 위해서는 1만 점 남짓한 예술 작품이 필요했다. 미술관 건설이라는 히틀러의 집념에 의해 유럽 사상 최대라고 일컬어지는 예술 작품 약탈의 서막이 오르게 되었다.

열등감이 불러온 뒤틀린 예술관

히틀러가 이렇게 병적으로 그림에 집착하게된 배경에는 어렸

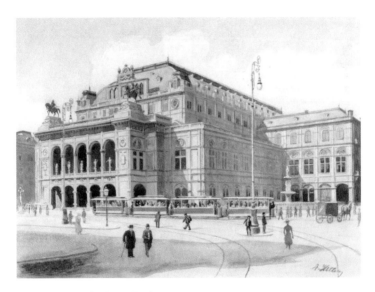

〈빈 국립 오페라극장〉 아돌프 히틀러
1912, 수채화
소년 히틀러는 생계를 위해 그림을 그려 팔았다. 인물은 잘 그리지 못해 거의 그리지 않고 대부분 풍경을 묘사했다고 한다.

을 때 겪은 좌절의 경험이 있다. 히틀러는 어린 시절 화가가 되고 싶었다. 그러나 성적이 좋지 않아 대학 진학은 어려웠다. 그나마 붙을 수 있을 거라고 믿었던 빈 미술 아카데미 회화과의 시험에서 조차도 2년 연속 불합격이었다. 그는 '지력 빈약, 데생 시험 불가', 건축가가 될 가능성은 보이나 '화가로서의 적성 부족'이라는 가혹한 평가를 받았다.

히틀러가 떨어진 빈 미술 아카데미에 표현주의 화가 '에곤 실레'가 1년 먼저 입학했다. 예술의 도시 빈에서도 이미 표현주의가

큰 흐름이었다. 고전적인 아름다움만 인정하는 히틀러와 미술계가 원하는 스타일은 너무나 동떨어져 있었다. 하지만 히틀러는 자신의 예술적 재능에 자신이 있었다. 제2차 세계 대전 발발 직전에 "나는 장군이 아니라 예술가로 생애를 마치고 싶다."라고 말했다는 증언이 남아있을 정도다. 예술가로서의 자존심이 굉장히 강한 자신에게 매몰차게 등을 돌린 빈 미술 아카데미와 그곳에서 성행하고 인정받았던 표현주의의 예술 작품들이 곱게 보이지는 않았을 것이다. 이런 예술의 존재야말로 독일인이 접해서는 안 될 악의 근원이라고 생각했다. 일그러진 예술관과 인정받지 못했다는 열등감이 뒤엉켜 히틀러는 손에 쥔 권력으로 예술을 굴복시키려 했던 것으로 보여진다.

타락한 예술 작품의 모임, 「퇴폐 예술전」

1933년 총리가 된 히틀러는 독일적 문화혁명에 들어갔다. 독일 내의 미술관에 있는 근대 미술 작품은 모두 몰수하였고 대놓고 외국인 화가를 배제했다. 또 옳은 미술과 퇴폐 미술을 국민에게 알려야 한다며 뮌헨에 건설한 '독일 예술의 집'에서 「대독일 예술전」을 열었다. 그리고 근처 전시장에는 퇴폐라고 낙인찍은 작품을 따로 모아 「퇴폐 예술전」을 개최했다. 「퇴폐 예술전」에는 20개 이상의

미술관에서 퇴폐 예술로 낙인찍고 몰수한 약 5천 점의 회화, 1만 2천 장의 판화와 데생 등이 전시되었다.

「퇴폐 예술전」을 따로 개최한 의도는 사람들에게 작품에 대한 혐오감을 공유하고, 퇴폐 예술에 대한 부정적인 인식을 심어줌과 동시에 미술 탄압을 정당화하기 위해서였다. 4개월의 전시 기간 동안 2백만 명 이상의 관람객이 찾아왔고, 이후 13개 도시를 돌며 전시를 계속 이어나갔다. '남의 불행이 더욱 달콤한 법'이라 했던가. 사람들은 퇴폐라는 자극적인 제목에 이끌려 나치가 점찍은 작품을 보기 위해 몰려들었다. 전시 작품에는 매입 가격을 표시해 미술관이 세금을 낭비했다며 국민이 분노하도록 유도했다. 또 표현주의는 정신이 병든 증거라고 말하며 정신 질환자의 작품과 나란히 걸기도 했다.

그렇다면 「퇴폐 예술전」에는 어떤 작가의 작품이 전시되었을까? 강렬한 색채가 특징인 '에밀 놀데'의 〈그리스도의 생애〉가 대표적이다(97페이지). 에밀 놀데는 나치당원이었음에도 강렬한 색

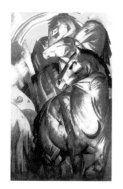

〈푸른 말들의 탑〉 프란츠 마르크
1913, 캔버스에 유화
제1차 세계 대전에서 전사한 독일의 영웅이다. 퇴폐 예술로 전시되고 전쟁 수훈자에게 '퇴폐'라는 꼬리표를 붙였다는 비판을 받아 이후 전시회에서는 제외되었다. 베를린 국립미술관에서 철거된 후 행방불명되었다.

채가 야만스럽다며 전쟁이 끝날 때까지 작품의 매각과 전시가 금지되었다. 동물을 주제로 화려한 색채의 그림을 그리며 당대 최고의 화가로 꼽힌 '프란츠 마르크'도 예외는 아니었다. 또한 표현주의 화가 중 한 명인 '에른스트 키르히너'는 야만적 표현으로 분류되며 「퇴폐 예술전」에 30점이 넘는 작품이 전시되었고, 이 사실에 큰 충격을 받아 고통스러워하다가 다음 해에 자살했다. 독일 인상주의를 대표하는 '막스 리버만'은 예술원의 명예 총재였지만 모든 명예

히틀러는 칸딘스키의 〈검은 반점〉의 모사품 위에 "다다를 신중하게 생각하세요!"라고 적었다. 따로 패널까지 만들어 비난할 정도로 히틀러는 전통을 부정하는 예술인 '다다이즘'을 증오했다. 하지만 반전은 칸딘스키는 다다이즘 화가가 아니라는 점이다.

<항구> 파울 클레

1918, 수채화

유대인 수집가에게 몰수했지만 현재는 행방불명되었다. 클레는 1933년 독일의 예술 탄압으로 스위스로 망명했고, 60세에 사망했다.

<상이군인> 오토 딕스

1920

제1차 세계 대전 군인들의 모습. 기계처럼 변한 몸을 통해 전쟁의 추악함을 폭로했다. 「퇴폐 예술전」에 전시된 후 행방불명되었다.

를 박탈당했고, 사회의 모순을 생생하게 그린 오토 딕스는 '병역을 거부하는 마르크스주의자의 선전 예술'이라는 평가를 받았다. 또한 추상화가 파울 클레는 '완전한 광기'라는 평가와 함께 100점 이상의 작품을 몰수당했다. 이 밖에 뭉크의 작품도 선정되었는데 당시 노르웨이 공사관의 항의로 제외되었다.

히틀러에게는 단지 '광기, 형편없는, 야만'의 집합체였던 「퇴폐 예술전」이었지만 결과적으로 「대독일 예술전」보다 3배나 더 많은 관람객을 기록했다. 세계적인 명성을 누린 명화를 한자리에서 볼 수 있는 기회라며 한달음에 달려온 미술 애호가도 많았기 때문이다. 하지만 전시가 끝난 후 작품은 암시장으로 팔려 나갔으며, 공습으로 소실되거나, 매각되어 해외로 반출되는 등 대다수가 여기저기 흩어져 행방을 알 수 없게 되었다.

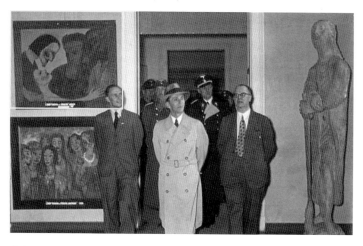

괴벨스가 방문했던 1938년 베를린의 「퇴폐 예술전」의 모습. 왼쪽에 놀데의 〈그리스도의 생애〉가 보인다. 괴벨스는 과거 놀데의 작품을 높이 평가해 본인 집에 전시한 적이 있었지만 퇴폐 예술로 분류되었다.

마음에 들면 일단 저장, 아니 약탈

그렇다면 히틀러는 어떤 미술 작품에 관심이 있었을까? 히틀러는 19세기 독일의 전통적이며 사실적인 스타일의 회화를 좋아했고 그 외에는 귀족적인 회화, 종교나 신화를 주제로 한 작품을 좋아했다. 베를린 미술관을 방문했을 때 그는 미켈란젤로의 작품을 보고 천재라며 감탄했다고 전해진다(사실 히틀러가 본 작품은 '미켈란젤로 메리시 다 카라바조'의 작품이었다). 또 코레조의 〈레다와 백조〉를 모사한 작품을 보고 감명받았다고 한다.

린츠 총통 미술관의 컬렉션 수집은 '한스 포세'가 담당했다. 막대한 권한과 자금을 얻게 된 포세는 예술품 목록을 만들어 효율적으로 수집하기 시작했다. 오스트리아에서 독일 로마네스크와 고딕 시기의 컬렉션을 입수했고, 17세기 네덜란드 회화도 대량으로 입수했다. 공습에서 보호한다는 명분으로 동맹국 이탈리아의 작품을 이송 중에 약탈하기도 했다. 프랑스에서도 유대인 수집가의 소장 작품을 몰수했다. 그런데도 작품이 부족했다. 그러자 히틀러는 인종 이론가이자 사상가 '알프레트 로젠베르크'에게 명령해 '제국 지도자 로젠베르크 특무기관'(약칭 ERR)을 창설한 후 조직적으로 예술품을 수탈하기 시작했다. 체코와 오스트리아, 폴란드 등 합병 국가에서 몰수했고, 프랑스 같은 친독일 정부를 세운 국가에서는 헐값에 작품을 사들이기도 했다.

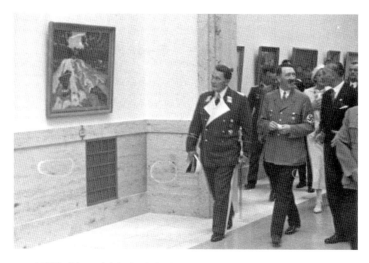

1937년 뮌헨을 시작으로 개최된 「대독일 예술전」을 찾은 히틀러와 괴링의 모습. 퇴폐 예술 작품인지 아닌지의 판단 기준이 정확히 없어 「대독일 예술전」과 「퇴폐 예술전」 양쪽에 그림이 걸린 화가도 있었다.

<레다와 백조> 안토니오 다 코레조
1532, 캔버스에 유화, 베를린 국립 회화관(독일)
이 작품을 모사한 그림을 본 히틀러는 작품에 매료되어 한 동안 그림 앞을 떠나지 못했다.

린츠 총통 미술관의 컬렉션 수집 계획은 착실하게 진행되었다. 한스 포세가 입수한 작품은 8천 점에 이르렀다. 또 나치의 장교 가운데 미술 애호가가 많았다는 점도 약탈의 속도를 높이는데 한몫했다. 그리하여 독일이 진군한 지역에서 4백만 점 이상의 예술 작품이 사라지게 되었는데, 그중 1백만 점 이상이 공습으로 불타거나 혼란한 상황에 사라져 현재 어디에 있는지 알 수 없다.

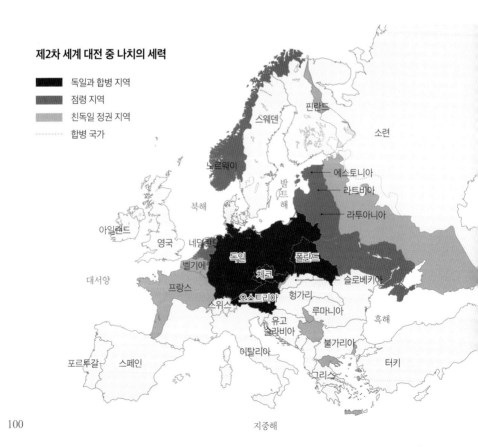

제2차 세계 대전 중 나치의 세력

- 독일과 합병 지역
- 점령 지역
- 친독일 정권 지역
- ------- 합병 국가

노르웨이
스웨덴
핀란드
소련
북해
발트해
에스토니아
라트비아
라투아니아
아일랜드
영국
네덜란드
독일
폴란드
벨기에
체코
슬로베키아
대서양
프랑스
오스트리아
헝가리
스위스
루마니아
흑해
유고슬라비아
이탈리아
불가리아
터키
포르투갈
스페인
그리스
지중해

<디아나의 휴식> 이보 살리거
1940, 캔버스에 유화, 독일 역사 박물관(독일)
나치 미술의 핵심적 가치는 민족과 인종의 우월의식을 기초로 하였다.
「대독일 예술전」에는 여성의 나체화나 조각이 많이 출품되었는데
게르만 민족의 건강한 육체미는 칭송할 대상으로 여겨졌다.

<칼렌베르크의 농부 가족> 아돌프 비셀
1939, 캔버스에 유화
나치의 기본 이념은 '게르만 민족의 순수한
혈통과 독일의 대지' 였다. 농촌, 전원의 목
가적 생활은 나치의 이데올로기를 상징하
는 소재로써 작품 속에서 자주 구현되었다.

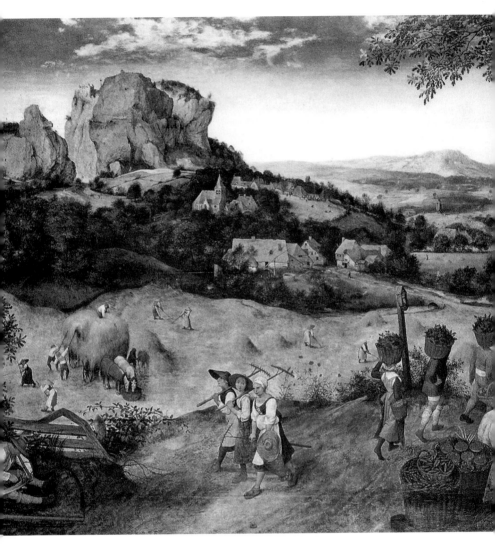

<건초 만들기> 대 피터르 브뤼헐

1565, 패널에 유화, 로브코비츠 성(프라하)

농촌 풍경은 히틀러가 좋아했던 것 중 하나였다. 프라하의 로브코비츠 후작에게서 약탈했으며
현재는 반환되어 전시 중이다.

<회화의 기술> 요하네스 페르메이르
1666~1668, 캔버스에 유화, 빈 미술사 박물관(오스트리아)
히틀러가 오스트리아의 체르닌 백작 가문을 협박해 사들였다.
히틀러는 나치의 기획 잡지 《국민의 예술》 창간호 표지 모델로 이 작품을 사용할 만큼 아꼈다.
35점밖에 남아 있지 않은 페르메이르 작품 중 8점이 독일에게 약탈되었다.

소금 광산 속
예술 작품 구하기

MFAA가 발견

패전의 징후가 보이자
소금 광산에 숨김

1940년
나치에 의해 약탈당함

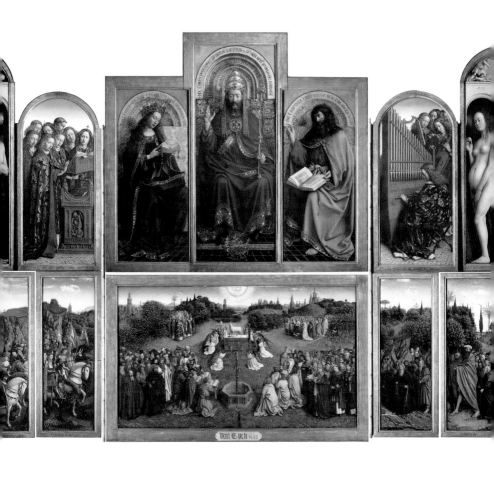

<헨트 제단화> 후베르트 반 에이크, 얀 반 에이크
1432, 패널에 유화, 성 바포 대성당(벨기에)

지금까지 히틀러가 자신의 자격지심을 예술 작품에 집착하거나 무분별한 약탈을 통해 표출하는 것을 보았다. 절대 권력을 휘두르며 승승장구하던 히틀러었지만 승리의 여신은 언제까지나 그의 편이 아니었다. 연합국의 공습이 격렬해지며 독일에 서서히 패전의 기운이 짙어질 무렵인 1944년, 관저의 지하 방공호에서 보관하고 있던 「대독일 예술전」의 주요한 예술 작품들의 이전이 결정됐다.

그 즈음, 연합군도 새로운 특수부대인 '기념 건조물·예술품·공문서 부대(MFAA 부대, 모뉴먼츠 맨)'를 편성하였다. 부대는 교회나 미술관 등 문화유산에 대한 폭격의 피해를 최소화하기 위한 작전을 세우고, 빼앗긴 예술 작품을 빨리 되찾는 것을 목표로 독일로 진격했다.

소련 또한 1941년 독일이 상호 불가침조약을 깨고 기습을 감행해 2천만 명 이상의 사망자를 낸 사건에 대해 복수를 벼르고 있었다. 특히 지금의 러시아 상트페테르부르크인 레닌그라드가 완전히 파괴되어 많은 보물을 잃은 스탈린의 분노는 극에 달하였다. 소련도 '전리 예술품 부대'를 결성하고 약탈한 예술 작품으로 발디딜 틈이 없는 독일로 향했다. 예술 작품을 지키려는 독일, 이를 빼앗으려는 연합국과 소련의 일촉즉발의 상황으로 치닫고 있었다.

**"소련이 도착하기 전에 예술 작품이
숨겨진 장소를 찾아내 가져와!"**

아이젠하워 대통령

연합군 MFAA 부대

1943년, 미국 루즈벨트 대통령의 명령으로 17명으로 구성된 MFAA 부대가 창설되었다. 제일 먼저 찾은 작품은 〈헨트 제단화〉였다. 부대원은 예술 작품을 숨긴 장소를 알아내기 위해 은밀하게 행동했다. 그들은 예술 작품을 반송할 자재마저 부족하고 어려웠던 전쟁 중의 상황에서도 1953년까지 활발한 활동을 펼쳤고, 많은 작품을 원래 주인에게 돌려주었다.

"빼앗기기 전에 태워 버려!"

아돌프 히틀러

독일 나치군

바이에른 노이슈반스타인성에는 각국의 수집가와 미술상에게 빼앗은 '린츠 계획'의 결과물들이 있었다. 특히 오스트리아의 알트아우스제 소금 광산에는 중요한 컬렉션이, 독일 중부의 메르커스 소금 광산에는 독일 미술관 작품이 숨겨져 있었다. 이 밖에도 나치가 예술 작품을 숨긴 장소는 약 1,550곳에 이르렀다.

**"연합군보다 먼저
예술 작품을 차지해야 해!"**

이오시프 스탈린

소련군 전리 예술품 부대

독일군의 소련 침공으로 예카테리나 궁전이 약탈당해 폐허가 되었다. 슬라브 민족을 멸시한 히틀러는 러시아 미술을 모조리 파괴했다. 막대한 피해에 분노한 스탈린은 제2차 세계 대전 중 독일 점령국들의 재산을 빼앗기 위해 약탈 목록을 작성했다. 그뿐만 아니라 모스크바에 전리품을 모아 거대한 미술관을 건설할 계획까지 세우며 엽기적인 행각을 서슴지 않았다. 소련도 점점 약탈자의 탈을 쓰기 시작한 것이다.

운명이 바뀐 6만 점의 예술 작품

나치는 약탈한 예술 작품을 바이에른에 있는 노이슈반스타인 성과 오스트리아의 알트아우스제 소금 광산으로 실어 날랐다. 소금 광산은 소금 채굴을 위해 파낸 유적이었는데, 광산 내부는 강한 염분 때문에 1년 내내 온도와 습도가 일정하게 유지되었다. 이런 조건은 예술 작품을 저장하기에 최적의 환경이었다.

MFAA 부대원들은 독일 항복 직후인 1945년 5월 21일에 이 소금 광산에 숨겨진 예술 작품을 찾아냈다. 연합국은 오스트리아로 진격을 시작했고, 히틀러는 연합국이 독일을 점령했을 때 자원을 이용할 수 없도록 인근 지역을 초토화시키는 일명 '네로 지령'을 내

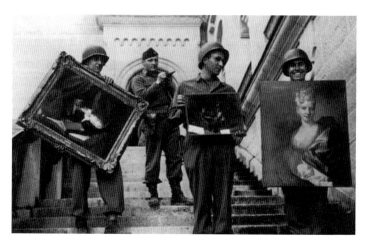

노이슈반스타인성에서 예술 작품을 찾아낸 연합군 병사의 모습이다.

렸다. 그리고 연합국이 예술 작품을 찾아내기 전에 소금 광산을 폭파하려고 했다. 그러나 소금 광산 안에 있던 양심적인 독일군 병사의 도움으로 극적으로 폭파를 막을 수 있었다.

이제 연합군과 소련과의 경쟁이 시작되었다. 소련이 오스트리아를 점령하기 전에 서둘러 소금 광산에서 예술 작품을 꺼내야 했다. 다급해진 MFAA 부대는 밤낮을 가리지 않고 작업해〈헨트 제단화〉를 시작으로 회화 6천 5백여 점, 수채화 2만 3천점, 태피스트리 122점, 그 밖에 방대한 서적과 많은 예술 작품을 무사히 찾아 옮기는 데 성공했다. 그곳에는 현재 걸작으로 불리는 페르메이르, 미켈란젤로의 작품도 있었다. MFAA 부대가 사라질 뻔한 6만 점에 이르는 예술 작품의 운명을 바꾸는 순간이었다.

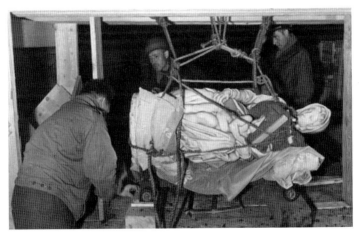

소금 광산에서〈브뤼헤의 성모자상〉구출 순간의 모습. 흠집이 나지 않도록 천으로 감아 운반했다.

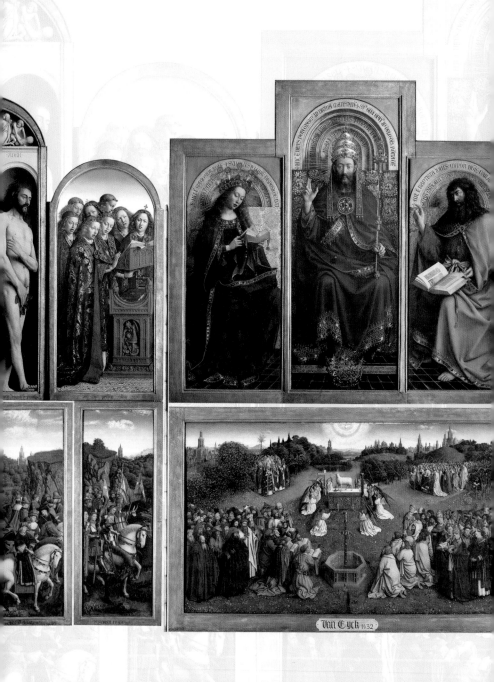

〈헨트 제단화〉 후베르트 반 에이크, 얀 반 에이크
1432, 패널에 유화, 성 바포 대성당(벨기에)
1940년 프랑스의 포성에 숨겨져 있다가 독일에 약탈당했다. 1945년 MFAA 부대가 소금
광산에서 처음 발견했을 당시, 그림은 패널마다 따로따로 떼어진 상태였다.

111

<흰 담비를 안고 있는 여인> 레오나르도 다 빈치
1490, 패널에 템페라, 크라쿠프 국립미술관(폴란드)
폴란드인 차르토리스키의 컬렉션으로 약탈당한 후 행방불명 상태였다. 그 후 연합군이 발견해 폴란드로 반환되었다.

<천문학자> 요하네스 페르메이르
1668, 캔버스에 유화, 루브르 박물관(프랑스)
금융 재벌 로스차일드 가문에서 빼앗은 4천 점의 작품 중
하나이다. MFAA 부대가 소금 광산에서 찾아냈다.
뒷면에는 나치 소유임을 증명하는 관이 새겨져 있었다.

<브뤼헤의 성모자상> 미켈란젤로 부오나로티
1501~1504, 브뤼헤 성모 교회(벨기에)
나치가 벨기에에서 약탈한 작품이다. 미켈란젤로의 작품 중
유일하게 이탈리아 밖으로 나간 작품으로 기록되어 있다. 나
치는 알트아우스제 소금 광산에 조각상을 숨겼고, MFAA 부대
가 찾아 벨기에로 반환하였다.

끝나지 않은
자존심 싸움

1945년
**대공포 탑에 숨겨져
있던 중 화재로 불탐**

독일과 러시아의
끝나지 않은
자존심 싸움

: 사라진 그날

〈술 취한 실레노스〉 페테르 파울 루벤스
1635, 캔버스에 유화

115

숨어 있는 예술 작품을 찾아내기 위한 연합군과 소련 사이의 눈치 싸움이 계속되던 중, 베를린 전투에서 승리를 거둔 소련이 1945년 5월 2일, 마침내 독일을 점령했다. 그리고 얼마 후 베를린 프리드리히샤인의 대공포 탑에서 두 번의 화재가 일어났다. 그곳에 숨겨져 있던 1천 6백점 이상의 예술 작품은 모두 불 타 재로 돌아 갔고, 거장들의 명작 또한 사라졌다. 그 중 '페테르 파울 루벤스'의 작품 7점이 타면서 막대한 피해가 발생했다.

〈술 취한 실레노스〉 페테르 파울 루벤스
1635, 캔버스에 유화
작품 중앙에 그려진 비만인 남자는 그리스 신화에 나오는 산의 신 '실레노스'이다. 이 신의 이름을 따 〈실레노스의 행렬〉이라고도 부르기도 한다. 루벤스의 전성기 작품으로 풍만한 육체의 남녀노소가 다 양한 표정과 자세를 취하는 특징이 있다.

베를린을 점령한 소련은 미술관 지하실이나 은행 금고, 시내 대공포 탑에서 대량의 예술 작품을 몰수했다. 약탈의 중심에는 전리 예술품 부대가 있었다.

　대공포 탑은 히틀러의 명령으로 베를린 세 곳에 건설된 수만 명 규모의 시민을 수용할 수 있는 피난 방공호였다. 그 안에는 각각 예술 작품 보관고가 설치되어 있었다. 전쟁이 끝날 때까지 끊임없는 폭격으로 프리드리히샤인 대공포 탑은 반쯤 무너졌지만 이곳에 보관하고 있던 예술 작품만큼은 모두 무사했다. 그러나 소련군의 주둔이 길어지자 굶주림에 지친 독일인들이 식량을 찾기 위해 약탈을 계속하는 등 베를린의 치안이 나빠졌고, 대공포 탑의 식량 창고를 노린 절도범들이 여러 차례 침입하면서 보안은 더 취약해졌다.

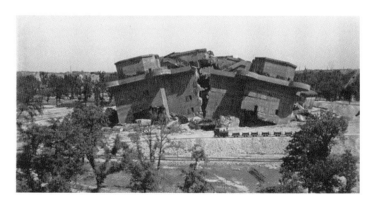

반쯤 무너져 내린 프리드리히샤인 대공포 탑의 모습이다.

폭격에도 끄떡없이 예술 작품을 지켜냈던 대공포 탑이었지만 화재에는 속수무책이었다. 1945년 5월 6일, 첫 번째 화재가 일어났다. 화재는 1층에서 진화되는데 성공했지만 그곳에서 보관하던 식량과 예술 작품은 모두 타 사라지고 말았다. 그리고 다음 날 연이어 발생한 두 번째 화재로 2층과 3층에 남아 있던 모든 작품까지 재로 변했다. 훗날 MFAA 부대가 화재 원인을 조사했지만 광적인 나치 잔당의 방화 등 여러 가설만 있을 뿐 정확한 원인은 밝히지 못했다.

2015년 독일의 보데 미술관은 「로스트 뮤지엄 전 : 베를린 조각상·회화의 전후 70년」을 열었다. 여기에서는 화재로 사라진 작품의 사진이 전시되었다. 이때 사진으로 전시되었던 조각상이 2016년 러시아 푸시킨 미술관에서 실제로 발견되었다는 소식이 보도되고, 작품이 경매에 나오자 세상이 발칵 뒤집혔다. 이에 사람들 사이에서는 프리드리히샤인 대공포 탑이 전소되지 않았으며, 예술 작품을 누군가 빼돌려 보관하고 있을 것이라는 등의 소문이 퍼져 나갔다.

보데 미술관은 1945년 프리드리히샤인 대공포 탑 화재로 사라진 베를린 미술관의 컬렉션을 재조명했다. 사라진 작품을 흑백사진으로 전시하고 화재로 손상을 입은 조각상 복원 등도 소개했다.

히틀러가 만든 베를린의 요새, 대공포 탑이란?

대공포 탑은 베를린 상공에서 영국 폭격기 81대가 공습하여 순식간에 도시를 초토화시킨 것을 보고 충격을 받은 히틀러가 1940년에 만든 방공 시설이다. 히틀러가 세계의 수도를 꿈꾸며 준비했던 베를린에는 고위 관리의 집, 군수 공장 등 주요 시설이 모여 있었다. 대공포 탑은 베를린뿐만 아니라 오스트리아 빈에도 설치되었다.

5층으로 된 건물 정상에 대공 기관포가 있었고 4, 5층은 병사의 전용 숙소와 지휘 본부, 2층은 예술 작품 창고로 사용했다. 베를린 시내와 빈에는 대공포 탑과 연결된 지휘탑 세트도 세 군데 건설되었다.

티어가르텐 대공포 탑 정상의 모습이다.

대공포 탑은 건물 일부가 파괴되어도 하중을 견딜 수 있도록 설계되어 있어 격렬한 공습을 이겨낼 수 있었다. 전쟁을 위해 지어졌지만, 많은 시민들의 생명을 구하고 보관하고 있던 예술 작품들도 지켜준 것이다.

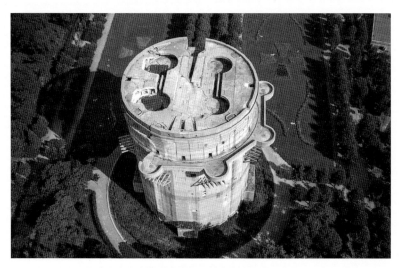

빈에 만들어진 아우가르텐 대공포 탑의 모습. 지금도 그대로 남아 있다.

끝나지 않은 자존심 싸움

1995년 3월, 러시아의 에르미타주 미술관에서 「은밀히 감춰진 명화 전」이 열렸다. 전쟁이 끝난 지 50년이 지난 후 미술관 지하의 비밀 창고에서 독일에서 약탈했던 작품이 발견되었기 때문이다. 공개된 작품은 고흐, 고갱, 드가, 르누아르, 마네 등의 작품으로 독일인 수집가의 근대 회화 컬렉션을 중심으로 한 74점이었다.

제2차 세계 대전 때 소련군은 미술관이 있던 지역에 주둔하면서 약 3백만 점에 이르는 작품을 약탈했다. 이는 독일이 약탈해 간 4백만 점의 예술 작품의 절반이 넘는 것이었다. 그야말로 '받은 만큼 돌려주겠다!' 식의 무자비한 복수나 다름없었다.

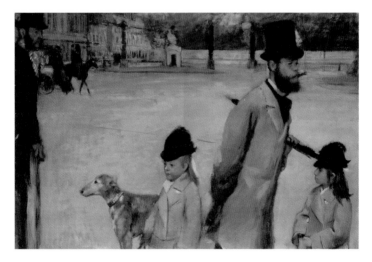

<콩코르드 광장> 에두아르 드가
1875, 캔버스에 유화, 에르미타주 미술관(러시아)
수집가 오토 게르스텐베르크의 컬렉션에서 약탈했다. 손자인 샤르프가 반환을 요구하고 있지만 그대로 전시하고 있다.

<밤의 하얀 집> 빈센트 반 고흐
1890, 캔버스에 유화, 에르미타주 미술관(러시아)
약탈품이지만 러시아는 당당히 전시하고 있다.

<두 자매> 폴 고갱
1892, 캔버스에 유화, 에르미타주 미술관
(러시아)
고갱이 타히티에 거주할 때 그린 작품이다.
1995년까지 미술계에 알려지지 않았다.

전쟁이 끝난 1950년, 소련은 공산주의권 동맹국이 된 동독 정
부에 우호의 증거로 페르메이르의 〈창가에서 편지를 읽는 여인〉,
라파엘로의 〈시스티나의 성모〉 등을 포함한 150만 점의 예술 작품
을 반환했다. 하지만 그 후 「은밀히 감춰진 명화 전」이 열리면서 여
전히 많은 약탈 예술 작품이 러시아에 잠들어 있음이 밝혀졌다.

전쟁이라는 정치적 싸움에서 시작된 약탈은 어느새 소련과 나
치의 자존심 싸움으로 변질되었고, 시간이 흐른 지금까지도 행방을
알 수 없는 예술 작품을 향한 쟁탈전은 여전히 끝나지 않았다.

사라진 예술 작품에도
봄은 오는가

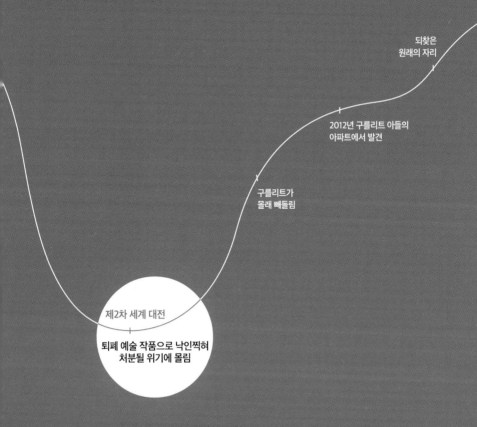

되찾은
원래의 자리

2012년 구를리트 아들의
아파트에서 발견

구를리트가
몰래 빼돌림

제2차 세계 대전

퇴폐 예술 작품으로 낙인찍혀
처분될 위기에 몰림

: 사라진 그날

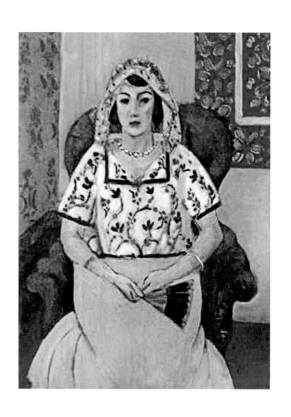

<앉아 있는 여자> 앙리 마티스
1921, 캔버스에 유화

히틀러의 퇴폐 미술 숙청으로 피바람이 불었던 1938년, 드디어 독일은 미술관 작품들의 정화 작업을 완료했다고 선언했다. 몰수한 '퇴폐 예술 작품'의 수는 무려 1만 6천점으로 이 작품들은 모두 베를린에 있는 창고로 옮겨질 예정이었다. 옮긴 후 예술 작품들을 어떻게 처분할 것인가도 큰 문제였다. 히틀러에게는 아무 가치가 없는 것이었지만 측근인 괴링이나 괴벨스가 보았을 때는 어마어마한 가치를 지닌 명화였기 때문이었다.

그들은 작품을 팔아 외화를 손에 넣자는 아이디어를 냈다. 그리하여 다음과 같은 기준으로 작품을 나누기 시작했다. 첫째, 시장 가치가 없어 파괴해야 할 작품. 둘째, 일단 창고에 보관할 작품. 셋째, 전쟁에 필요한 자금을 확보하기 위해 외국에 팔 작품. 그 중 세 번째 기준에 부합하는 예술 작품은 오랫동안 20세기 미술을 다뤄왔던 미술상인 브흐홀츠, 밀라, 베나, 구를리트 4명에게 맡겨졌다. 괴링과 괴벨스는 그들에게 은밀히 작품을 팔아 외화를 벌어들이도록 지시했고, 그 결과 미술상들은 헐값에 작품을 창고에서 팔아 넘길 수 있었다.

1950년대의 구를리트의 모습이다.

나치는 약탈품의 상세 목록을 작성한 것으로 알려져 있다. 독일의 미술관에서 퇴폐 미술로 분류되어 몰수한 작품 목록이다. 거래하는 미술상에게 매각하게 한 금액과 폐기, 교환, 창고 보관 등 예술 작품의 이동도 기록하고 있어 흩어진 작품을 찾는 데 소중한 자료가 되었다.

거래는 베를린 근교에 있는 한 성에서 이루어졌다. 이곳으로 속속 작품들이 모였지만 판매는 쉽지 않았다. 퇴폐 작품이라는 꼬리표 때문에 명작이라며 팔 수도 없었고 나치가 불법으로 강탈한 작품을 선뜻 사들일 컬렉터도 거의 없었다. 결국 공개 경매가 제안되었고, 1939년 스위스의 루체른에서 경매가 열리게 되었다. 일각에서는 이 경매의 판매 대금이 다시 독일로 갈 것을 우려해 비판했지만 '작품이 세계 이곳저곳으로 흩어져서는 안 된다' 혹은 '명작을 손에 넣을 기회'라고 생각한 각국의 미술관과 컬렉터 등 수많은 사람들이 모여 들었다.

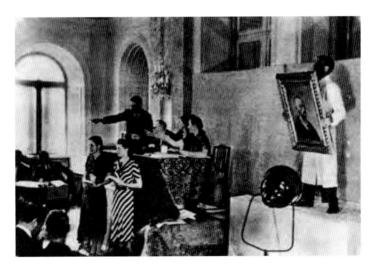

1939년 6월 30일 스위스 루체른의 그랜드 호텔 내셔널에서 경매가 열렸다. 5월 말부터 6월 말까지 취리히와 루체른에서 126점의 출품작을 전시해 홍보했다. 사진은 고흐의 〈자화상〉을 경매 중인 모습이다.

경매를 통해 판매된 것은 전체의 3분의 2 정도였다. 경매 후에도 작품은 조금씩 팔렸지만, 대부분 행방불명되었다. 창고에 남아 있던 작품의 운명은 더 가혹했다. 1939년 3월, 히틀러가 퇴폐 예술을 더욱 강력하게 막기 위해 약탈해 보관하던 작품을 모두 소각해 없애버린 것이다. 단지 히틀러의 마음에 들지 않았다는 이유로 인정받지 못하고 세상에서 사라져 버린 예술 작품이 너무나도 많았다.

평범한 아파트가 감추고 있던 비밀

2013년 전 세계를 놀라게 한 사건이 일어났다. 독일 뮌헨에 사는 '코르넬리우스 구를리트'의 아파트에서 나치 독일이 약탈한 1,280점의 예술 작품이 발견된 것이다. 이 엄청난 사건에 미술계는 흥분을 감추지 못했다. 전쟁이 끝나고 70년이라는 세월이 흘렀음에도, 어떻게 도심속 평범한 아파트에서 이토록 많은 예술 작품이 발견될 수 있었던 것일까?

그 답은 코르넬리우스의 아버지 '힐드브랜드 구를리트'가 가지고 있었다. 힐드브랜드 구를리트는 바로 괴링과 괴벨스의 지시로 퇴폐 예술 작품을 몰래 암시장에 팔아 막대한 이익을 챙긴 미술상 중 한 명이었다. 아마도 구를리트는 네덜란드와 프랑스 등에서 퇴폐 예술이라는 명목 아래 작품을 활발히 약탈했을 것이다. 아파트에서 발견된 작품 대다수는 나치가 약탈했던 작품으로 밝혀졌다. 이 작품을 유산으로 물려받은 이가 바로 아들 코르넬리우스 구를리트로, 작품들을 집에 보관하고 있었던 것이다.

우연이 모여 밝혀진 범인

 그렇다면 코르넬리우스는 어떻게 검거된 것일까? 모든 것은 우연이었다. 2010년 9월 스위스 취리히에서 국경을 넘어 독일 뮌헨으로 가는 열차 안에서 독일 세관 직원이 소지품을 검사하기 시작했다. 직원은 코르넬리우스의 소지품에서 수상한 점을 발견했다. 가방 속에서 독일로 가져갈 수 있는 한도인 1만 유로(약 1,300만 원)에 가까운 거금이 발견된 것이다. 마침 독일 세관은 탈세 단속을 강화하기 위해 감시의 눈을 번뜩이고 있었다. 직감적으로 뭔가 있음을 알아차린 세관은 약 1년에 걸쳐 은밀하게 조사를 이어갔다.

 2012년 2월 28일, 드디어 탈세 혐의를 잡은 세관은 뮌헨에 있는 코르넬리우스의 자택을 수사했고, 그 결과 숨겨져 있던 약 1,280점의 예술 작품을 발견하게 되었다. 체포 후 더욱 놀라운 사실이 밝혀졌다. 코르넬리우스는 지난 수십 년 동안 집에 있는 대량의 예술 작품 때문에 꼼짝도 못한 채 고독하게 생활해야만 했던 것이다. 주민등록도 하지 않았고, 은행 계좌조차 만들지 않고 사회 보험도 없이 사회와의 접촉을 최소로 한 채 예술 작품을 조금씩 팔아 생계를 유지했다고 밝혔다.

 그 후 코르넬리우스가 오스트리아 잘츠부르크에 소유하고 있던 별장에서도 238점의 예술 작품이 발견되었다. 엄청난 양의 예술 작품과 어이없을 만큼 황당한 발각 과정, 무엇보다 외면하고 싶던 나치의 만행을 다시 한번 마주해야 하는 관계자들은 패닉 상태

에 빠졌다. 그래서 한동안 이 사실을 숨긴 채 공개하지 않았고, 예술 작품을 찾은지 2년이 지난 2013년 11월이 되어서야 독일 주간지 《포커스》의 특종으로 세상에 알려지게 되었다.

2014년 5월, 코르넬리우스 구를리트는 81세의 나이로 사망했다. 반환 청구 소송 중이던 예술 작품들의 행방이 공중에 뜰 위기에 처했지만, 코르넬리우스는 아버지에게 물려받은 예술 작품 전부를 스위스 베른 미술관에 기증하겠다는 유서를 남겼다. 하지만 이 유서 내용은 관계자들을 큰 시름에 빠지게 했다.

스위스는 예술 작품의 출처를 정확하게 밝혀 원래 소유자에게 반환할 것을 약속한 '워싱턴 원칙'에 합의한 국가였다. 그래서 아무리 가치가 높은 예술 작품이라도 나치의 약탈품이 포함된 컬렉션을 받아들이는 것은 워싱턴 원칙에 위배되는 아주 곤란한 상황이었다. 2016년 11월, 베른 미술관은 오랜 고민 끝에 예술 작품을 받아들이기로 결정하고 다음 해부터 소장 기념 전시회 「퇴폐 예술(Entartete Kunst)」을 개최했다. 이 전시회에는 세잔◆, 에밀 놀데, 프란츠 마르크◆◆, 파울 클레, 피카소, 앙리 마티스 등 우리에게도 잘 알려진 화가의 작품이 대거 전시되어 큰 주목을 받았다.

◆　폴 세잔(Paul Cezanne): 근대 회화의 아버지로 불리는 프랑스의 화가로 명쾌한 색채 감각이 특징이다. <카드놀이 하는 사람들>이 대표적인 작품이다.

◆◆　프란츠 마르크(Franz Marc): 독일의 화가로 동물과 풍경을 주로 그렸다. 가장 유명한 작품으로 <푸른 말>이 있다.

베른 미술관은 스위스에서 가장 오래된 미술관으로, 중세부터 근대까지의 회화와 조각 약 3천 점을 전시하고 있다. 쿠르베, 세잔, 마티스, 피카소, 샤갈, 파울 클레, 칸딘스키를 비롯한 다양한 근대 회화 작품을 소장하고 있다.

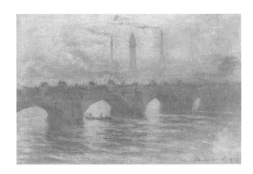

<워털루 다리> 클로드 모네
1903, 캔버스에 유화
코르넬리우스가 베른 미술관에 기증하여 공개된 작품 중 하나이다.

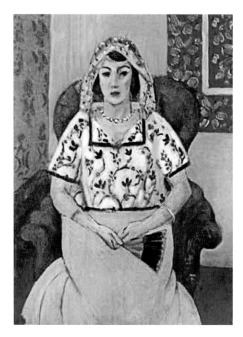

<앉아 있는 여자> 앙리 마티스

1921, 캔버스에 유화

원래 소유자는 프랑스인 미술상 폴 로젠베르크였다. 이 작품은 구
를리트의 손을 거쳐 노르웨이의 관리가 소유하게 되었다. 현재는
로젠베르크 가족에게 반환된 상태이다.

<두 누드> 에른스트 루트비히 키르히너

1907, 종이에 파스텔

구를리트는 나치의 예술 탄압이 시작되기
전에는 키르히너의 전위미술을 후원했다.

예술 작품 반환을 위한 세계 최대의 보물찾기

약탈 등 부정한 방법으로 입수한 예술 작품의 출처를 찾는 문제가 수면 위로 떠오르게 된 것은 그리스 정부가 영국의 대영박물관에 소장된 파르테논 신전 조각의 반환을 요구한 사건부터다.

1970년대에 문화재·예술품의 불법 수입과 수출, 소유권 이전 등을 금지하는 유네스코 조약이 채택되었으나 오랫동안 많은 나라가 소극적인 태도를 보였다. 전시회를 위해 대여한 작품이 도난품이라는 신고가 들어와 전시도 하지 못하고 압수되는 사건도 일어났다. 그러다 1991년 도난당하고 약탈된 예술 작품을 하나의 데이터베이스로 정리한 '아트 로스 레지스터(The Art Loss Register)'가 생겼고 작품의 진위 여부를 가리기가 쉬워졌다.

이제 미술관이나 경매 회사는 사전에 예술 작품이 정당하지 않은 거래를 통해 입수되지 않았는지 확인한 뒤 전시회와 경매를 열 수 있게 되었다. 도난품에 대한 감시가 엄격해지면서 작품의 출처를 확인하는 일이 중요해졌다. 도난품인지 사전에 몰랐더라도 뒤늦게 알았다면 '원래 소유자에게 반환해야 한다'는 생각으로 세계적 흐름이 변하는 추세다.

1998년 12월, 세계 44개국 정부와 관련 기관이 모여 나치가 약탈한 예술 작품들을 찾아 원래 소유자에게 반환해야 한다는 내용을 담은 '워싱턴 원칙'을 채택했다. 강제력이 없는 국제선언이었던 터라 합의한 나라들은 자국의 법을 정비하기 시작했다. 예를 들어 영국은 국내외 어디서나 위법으로 거래한 예술 작품이나 문화재를 들여왔을 경우에는 국가 도난법으로 처벌할 수 있도록 특별법을 제정했다.

협약의 과정에서 문제가 없었던 것은 아니다. 도난품을 압수하겠다고 밝힌 국가에는 전시회에 사용할 작품 대여를 해주지 않겠다고 밝히는 개인이나 미술관의 방침이 이어진 것이다. 대여를 해줬다가 도난당한 작품이라는 이유로 압수당할 수도 있게 생겼으니 어찌 보면 당연한 결과였다. 그래서 영국, 미국, 프랑스, 일본은 대여한 예술 작품에 대해서는 압수를 금지하는 법률을 시행하였다. 반환을 청구할 경우 국가 간 분쟁으로 발전하기도 했으나, 합법적인 거래라면 문제없다며 작품을 원래 소유자에게 반환하지 않아도 된다는 판결이 내려지기도 했다.

그런 가운데 나치의 미술상이었던 구를리트의 약탈품이 발각되고, 스위스 베른 미술관에 기증하겠다는 그의 결정은 미술계를 발칵 뒤집었을 뿐만 아니라 전 세계의 이목을 집중시켰다. 기증을 받은 스위스는 워싱턴 원칙에 합의한 나라였음에도 나치의 약탈 예술 작품에 대한 대응은 적극적이지 않았다. 스위스에는 나치를 피해 도망 온 유대인이 자금을 확보하기 위해 어쩔 수 없이 팔았던 예술 작품을 소유한 컬렉터가 많았고 그들 대부분은 합법적인 거래로 인식하고 있었기 때문이다. 작품을 받자니 워싱턴 원칙에 위배되는 결정이며, 기증을 거절하자니 스위스 내의 많은 컬렉터를 부정하는 셈이었다. 오랜 고민 끝에 구를리트의 기증을 받기로 결정한 베른 미술관은 나치의 약탈품으로 확인되는 작품은 출처를 조사해 반환하고 최대한 소유주를 찾는 데 힘쓰기로 했다.

앞으로는 '워싱턴 원칙'에 따라 예술 작품이 원래의 위치로 돌아갈 수 있도록 전 세계가 고민하고 노력을 기울어야 할 것이다.

현대 기술이
작품에 불어넣은 숨

현대의 디지털 기술로
부활

2001년
폭격으로 사라진
천년의 유적

: 사라진 그날

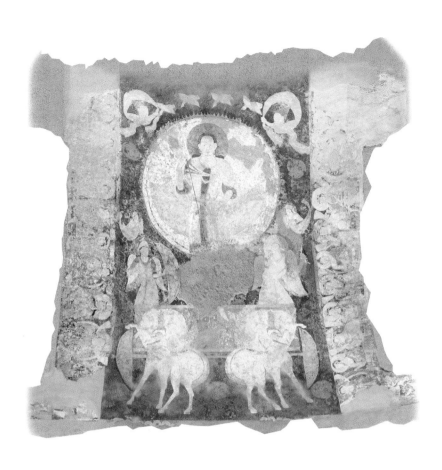

<하늘을 나는 태양신> 바미안 천장 벽화
2016, 도쿄 예술 대학 아프가니스탄 특별 기획전(일본)

이슬람 무장 세력인 탈레반은 1996년부터 2001년까지 아프가니스탄을 지배했다. 그리고 2001년 3월 9일부터 11일에 걸쳐 아프가니스탄의 유네스코 세계 문화유산으로 지정된 바미안 석굴 사원의 동, 서쪽에 있는 석불 2개를 폭파했다. 뒤이어 탈레반은 아프가니스탄의 수도 카불을 점령한 뒤 우상숭배를 금지하는 이슬람교의 교리에 따라 아프가니스탄에 남아 있던 불교 유적과 문화재를 모조리 파괴했고, 나머지 일부는 암시장으로 흘러갔다. 고대 동서 문화를 잇는 아프가니스탄은 '문명의 십자로'로 수많은 문화유산과 예술 작품들을 남긴 나라였다. 혼란을 틈타 문화재가 분실될 것을 염려한 일본의 화가 '히라야마 이쿠오'(당시 도쿄 예술 대학 학장)의 제안으로 유출된 문화재를 '문화재 난민'으로 지정했다. 그리하여 유네스코의 인정 아래 문화재 난민의 보호와 복원, 반환을 위

파괴 전 동쪽 대불의 모습. 사진 속 대불의 머리 위에 있는 천장 벽화의 복원이 진행되었다.

한 활동이 시작됐다. 이 활동을 통해 반환된 문화재는 102점이었다. 그 중 파괴된 바미안 벽화의 파편만 42점이었다. 이 작품들은 히라야마가 사망한 후인 2016년에 아프가니스탄으로 반환되었다. 바미안 벽화는 현존하는 가장 오래된 유화 작품으로, 가치가 매우 높은 예술 작품이다.

한편 도쿄 예술 대학은 문화재나 예술 작품을 복제하는 특수 기술을 개발해 사라진 문화재에 대한 기억을 되살리는 프로젝트를 추진했다. 이 특수한 기술은 한국의 석굴암, 중국의 원강 석불과 함께 동양의 3대 예술 작품이라고 일컬어지는 일본 호류사 벽의 '호류지 금당 벽화'를 복원하며 그 기술력을 인정받았다.

2016년, 도쿄 예술 대학의 유라시아 문화 교류 센터는 '바미안 동쪽 대불 천장 벽화'의 복원에 도전했다. 남아있던 바미안 벽화의 파편 42점과 주변 지역 문화재를 벽화 해석에 활용했다. 도쿄 예술 대학 유라시아 문화 교류 센터는 "문화재를 지키는 일은 그곳에 사는 사람들과 마음을 지키는 일이다."라며 벽화 복원의 소감을 전했다.

벽화 복원 프로젝트의 시작

하지만 복원의 과정은 순탄하지 않았다. 복원 프로젝트에는 몇 가지 장애물이 있었다. 우선 제작 연구원 중에 실제 벽화를 본 사람

이 아무도 없었고, 원래 크기로 만들기 위한 원화 자료도 남아 있지 않았다. 그래서 1970년대에 바미안을 조사했던 교토 대학 조사대에 협력을 요청해 1만 5천 장에 달하는 당시의 필름을 받아 스캔한 후 사진들을 퍼즐처럼 연결해 붙였다. 그리고 이를 특수 화선지에 프린트해 한 장의 그림으로 완성했다. 하지만 필름을 바탕으로 한 데이터는 해상도가 낮아 원래 크기로 확대하지 못하는 문제가 있었다. 고민하던 연구원들은 기지를 발휘했다. 오랫동안 기른 모사 기술을 활용해 직접 손으로 그리고, 색을 입혀 그림을 선명하게 만든 다음 확대해 인쇄하기로 결정했다. 이 작업을 반복해 해상도를 높였고 실제 크기로 만드는 데 성공한 것이다.

천장화는 여러 장으로 나눠 제작한 뒤 천장 크기에 맞춰 붙였다.

수천 장의 화상 데이터를 해석해 연결하는 최신 기술로 복원했으나 그림을 실물 크기까지 확대하기에는 어려웠다. 결국 모사 기술을 활용해 수작업으로 선과 색을 보완하였다. 사진은 전문가가 프린트에 붓으로 색을 보완하는 모습이다.

복원된 〈하늘을 나는 태양신〉

조로아스터교의 태양신
중앙에 그려진 것은 고대 페르시아 종교 조로아스터교의 태양신 '미트라'로 추정된다. 미트라는 목축의 신, 부패의 군신, 심판의 신, 부와 영광의 신이다. 인도와 유럽 양식이 혼합된 간다라 미술과도 다른 아주 독특한 벽화이다.

하얀 새와 바람신
태양신 위에는 '함사'라는 새 4마리가 태양신을 향해 내려오듯 그려져 있다. 양쪽 옆에는 바람의 신이 하얀 숄을 나부끼고 있다.

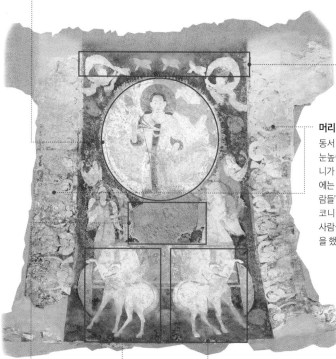

머리 부분 양옆의 발코니
동서 양쪽 대불에는 모두 눈높이 부분에 목제 발코니가 만들어져 있고, 그 벽에는 왕족 등 '공양하는 사람들'이 그려져 있다. 이 발코니에서는 높은 신분의 사람들이 모여 불교 의식을 했던 것으로 보인다.

전차를 모는 마부로 추정
교토 대학이 찍은 1970년대 사진에서도 이미 훼손되어 사라졌던 중앙 부분은 미트라 신을 태운 전차를 모는 마부가 그려져 있었던 것으로 추정된다. 날개 달린 마부인 듯 하지만 정확히 알 수 없어 복원되지 못했다. 마부의 양쪽 옆에는 헬멧을 쓴 미트라 신의 동반자인 두 여신이 따르고 있다.

날개 달린 4마리의 백마
전차를 끄는 날개 달린 4마리의 백마가 몸통 앞을 높이 들어 올리고 있다.

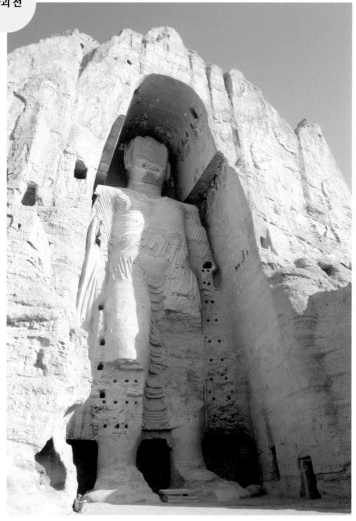

1977년 12월 30일에 촬영된 파괴 전 거대한 서쪽 대불의 모습이다. 발 끝에 앉아있는 사람과 비교하면 그 거대함을 짐작할 수 있다. 11세기에 얼굴, 17세기 이후에 양쪽 발이 파괴되었다. 신라의 승려 혜초는 726년경 바미안에서 멀리 떨어지지 않은 곳에 이슬람군의 부대가 있다고 기록하였다. 이는 이미 바미안이 이슬람의 영향을 받고 있었음을 암시하는 대목이다.

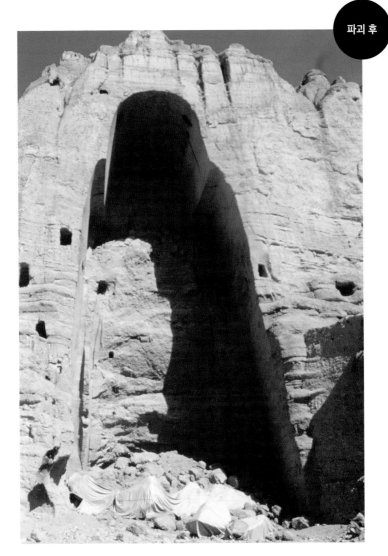

2011년 3월 파괴되어 빈 동굴이 된 바미안 서쪽 대불의 모습이다. 폭파로 인해 날아가 흩어진 파편은 독일에서 보관 중이다.

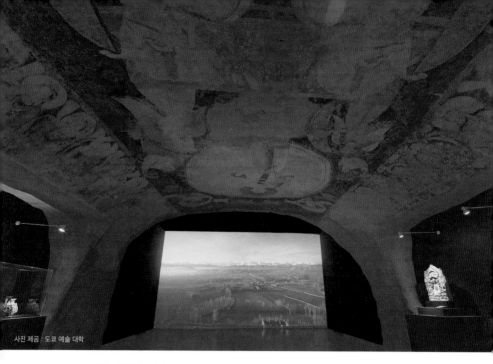

도쿄 예술 대학 아프가니스탄 특별 기획전 「본디 지닌 마음, 바미안 대불 천장 벽화 - 유출 문화재와 함께」에서는 대불의 눈높이에서 보이는 바미안의 풍경과 함께 천장 벽화를 설치했다. 대불이 바라보 았을 바미안의 풍경은 많은 관람객의 마음을 울렸다.

　　현대의 특수 기술도 오랜 세월과 물리적 파괴를 극복하기에는 한계가 있었다. 작품의 세부적인 부분이 세월에 의해 훼손되어 알 아보기 힘들거나 불분명한 부분이 많아 복원이 힘들었기 때문이다. 우여곡절 끝에 벽화의 내용이 이륜 전차를 타고 하늘을 나는 태양 신과 그를 따르는 바람의 신, 네 마리의 새라는 것을 알아냈다. 스 케치 작업이 끝마친 도쿄 예술 대학은 채색을 위해 바미안 주변 지 역 문화재의 흙 색깔과 성분 등을 조사해 당시 사용한 안료에 가깝 게 제작해 진행을 이어갔다. 현대 기술로 인해 벽화 복원의 역사가 새로 쓰인 순간이었다.

기억 저편으로 사라진 천년의 유적

2001년 3월, 아프가니스탄에서 큰 굉음이 들려왔다. 탈레반이 바미안 석불을 폭파시킨 것이다. 얼마 뒤 2001년 9월 11일, 미국에서 알카에다에 의한 동시다발 테러가 일어나 전 세계를 충격에 빠트렸다. 이 두 테러 사건은 불과 반년 사이에 연달아 발생했고, 같은 이념을 지녔거나 동일 조직이 일으킨 것으로 여겨지며 아프가니스탄 전쟁으로 이어지게 되었다.

조사에 따르면 당시 아프가니스탄은 탈레반의 지배 아래 있었지만 실제로 폭파 스위치를 누른 것은 이슬람 테러 단체인 알카에다, 즉 오사마 빈 라덴이었다는 견해가 있다. 인류 최고의 역사적 유산이었던 '쌍둥이' 불탑을 파괴하고 연달아 현대 문명을 상징하는 뉴욕의 '쌍둥이' 빌딩마저 처참하게 파괴한 것이다. 이런 테러로 인해 잃어버린 역사는 앞으로 우리가 문화 예술 작품을 어떻게 보존하고 대해야 할지에 대한 고민거리를 던져 주었다.

파괴 후 동쪽 대불의 모습. 현재는 천장 벽화도 남아 있지 않다.

바미안 유적지의 수난

부처가 성불하고 5백 년 동안 바미안 주변에는 불상이 만들어지지 않았다. "내가 죽은 후에는 나를 숭배하지 말라!"는 부처의 말이 있었기 때문이었다. 그러나 기원 전후로 바미안 주변에 많은 불교인이 모여들었고, 2세기경부터 바미안 석굴 사원과 불상, 불교 벽화 등이 활발하게 만들어지기 시작했다. 불상이 처음 제작되기 시작한 간다라와 가까운 바미안은 깊은 영향을 받았다.

그렇다고 해도 어떻게 이토록 짧은 시간에 큰 불교 유적지로 발전할 수 있었을까? 발전의 중심에는 1~3세기경

이 지역을 지배했던 쿠샨 왕조의 '카니슈카 왕'이 있었다. 바미안이나 간다라에 살던 불교인은 이민족인 이란계 쿠샨 왕조의 침략을 받았고, 전쟁의 두려움을 극복하기 위해 불교에 더욱 빠져들었다. 실제 부처의 모습을 눈으로 보고 싶어 하는 욕구 또한 점점 더 강해졌다. 그 시대의 세계지도를 보면 쿠샨 왕조 옆에는 한나라와 로마 제국이 있었고, 이들은 활발하게 교역하며 실크로드를 형성했다. 중요한 오아시스 도시로 발전한 바미안은 헬레니즘 문화의 그리스·로마 양식의 조각상을 볼 기회

630년 바미안을 찾은 중국의 삼장법사는 그 첫인상을 이렇게 기록했다. '바미안은 온통 눈에 파묻혀 있고 매우 춥다. 사람들은 산이나 계곡의 지형에 기대어 살고 있으며 불교에 대한 신앙심은 다른 지역에 비해 월등히 깊다. 불교의 기본이 되는 교리인 삼보에서부터 다른 백 명의 신까지 깊이 공경하고 있다. 서쪽 대불은 금색으로 번쩍이고 온갖 보석이 장식되어 있으며, 동쪽 대불은 청동으로 부분을 나눠 주조해 맞추었다. 승려가 살고있는 사원이 수십 개 있고 그곳에는 수천 명이나 되는 승려가 상부좌 불교(소승불교)를 설파하고 있다.'

서쪽 대불

가 많아졌다. 부처의 모습을 직접 보고 싶다는 욕구와 헬레니즘 문화가 결합되면서 거대한 석불을 만든 것으로 여겨진다.

방사성 탄소 연대기 측정에 따르면 대불상 건축이 사그라든 시기는 동쪽 대불은 5세기 중엽~6세기 말, 서쪽 대불은 6세기 말~7세기 중엽이었다. 그 후 바미안은 서서히 이슬람의 영향권에 들어가게 되었다. 최초의 대불 파괴는 871년 페르시아 사파르 왕조의 이슬람 세력에 의해 이루어진 것으로 보인다. 이슬람교에서는 우상 숭배를 금지하고

있어 11세기에는 이 지역을 정복했던 가즈니 왕조가 석굴 사원을 약탈하고 파괴했다. 두 대불의 얼굴은 이때 떨어져 나간 것으로 추정된다. 1219년에는 중앙 아시아를 평정한 원나라가 침략해 불상을 박살내 버렸다. 그 후에도 인도 무굴 제국의 아우랑제브 황제, 1730년대에는 이란 아프샤르 왕조의 나데르왕이 서쪽 대불의 양쪽 발을 파괴했다.

이렇듯 바미안 유적은 이슬람 세력의 지배를 받으며 파괴된 '살아 있는 역사'이다. 근대에 이르면서 불상은 점점 사람들의 기억 속에서 잊혀져 가고 있다.

동쪽 대불

©picassos

일곱 개의 해바라기

도자기 판에
재현한 명화의 감동

1945년
미국 공군기의
폭탄 투하로 소실

미술 전문 유튜버 호빛의
AUDIO GUIDE

<해바라기> 빈센트 반 고흐
1888, 캔버스에 유화, 도자기 판에 복원, 오쓰카 국제 미술관(일본)

많은 사람이 사랑하는 화가 중 1위는 단연 빈센트 반 고흐*일 것이다. 고흐의 작품을 가만히 보고 있으면 마치 그림이 실제로 눈앞에서 살아 움직이고 있는 듯한 기분이 든다. 그는 그려야겠다고 마음먹은 대상이 생기면 집요하리만큼 자세하게 연구하는 예술가였다. 그의 대표작 중 하나인 〈해바라기〉도 마찬가지였다. 고흐는 프랑스 아를에서 살았던 1888년 8월부터 6개월 동안 해바라기 그림을 7점이나 그렸는데 그중 하나를 1987년 일본의 야스다 화재해상 보험(현 손보 보험 재팬 닛폰코아)이 약 50억 엔(약 524억 원)에 낙찰받았다. 그런데 제2차 세계 대전 이전에도 이미 일본에는 다른 버전의 〈해바라기〉가 있었다. 그렇다면 그 〈해바라기〉는 지금 어디에 있을까? 안타깝게도 실제 원작은 전쟁으로 파괴되어 볼 수 없다.

이 작품은 일본의 아시야에서 사라져 '아시야의 〈해바라기〉'라고 불린다. 이 〈해바라기〉는 간사이 지방의 사업가 '야마모토 고야타'가 작가 '무샤노코지 시네아쓰'의 추천으로 사들였다. 1930년 파리에서 살고 있던 음악가 '소마 마사노스케'가 직접 구매해 전해 줬는데 잡지 《시라카바(자작나무)》 기록에 따르면 당시의 구매 가격은 8만 프랑 (당시 약 2만 엔)으로 현재 화폐 가치로 따지면 무려 약 8천~1억 6천만 엔(약 8억~16억 원) 정도로 추정된다.

◆ 빈센트 반 고흐(Vincent van Gogh): 네덜란드 출신의 화가로 강렬한 붓 터치가 특징이다. 〈별이 빛나는 밤〉, 〈해바라기〉, 〈고흐의 방〉 등 유명 작품을 남겼으며 스스로 목숨을 끊어 37년의 짧은 생을 마감했다.

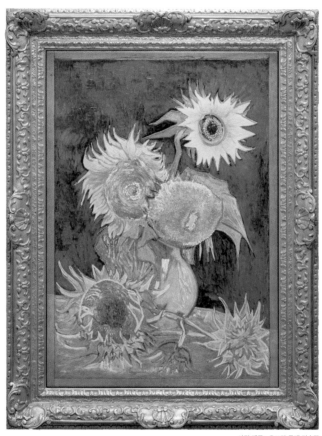

〈해바라기〉 빈센트 반 고흐
1888, 캔버스에 유화, 도자기 판에 복원, 오쓰카 미술관(일본)
도자기 판으로 재현된 아시야의 〈해바라기〉의 모습. 원작이 없는 작품을 재현한 작품이다.

일본을 찾아온 명작

　야마모토 고야타는 오사카에서 면직물 회사를 운영하는 당대의 재력가였다. 그런 그가 서양 예술 작품 구매를 하게 된 배경에는 '시라카바(자작나무) 파'라고 불린 문학 운동과 연관이 있다. 시라카바(자작나무) 파는 가쿠슈인의 문학 청년들을 중심으로 개성의 존중과 자유를 표방하며 당시 문학계를 휩쓸었던 문예 사조였다. 1910년 4월부터 동인지 《시라카바》를 발행하여 문예뿐만 아니라 예술 평론도 실어 소개했다. 이 잡지는 사실상 일본 최초의 예술 잡지로 실제 생활 양식에 근거한 '실용의 미'를 중시했으며 민예 운

사진 제공 : 조후시 무샤노코지 사네아쓰 기념관

동인지 《시라카바》 1권 8호는 로댕 특집이었다. 로댕이 보낸 조각 3점은 현재 오카야마의 오하라 미술관에서 전시하고 있다.

동을 추진했던 평론가 '야나기 무네요시', 화가 '기시다 류세이' 등 쟁쟁한 인물들을 동인으로 내세웠다. 고흐나 세잔의 도판과 함께 서양 미술 및 화가의 동향, 미술 평론 등을 특집으로 다뤘고 표지의 문양도 화가가 직접 담당할 정도로 열정적으로 만들었다.

창간 직후인 1910년, 《시라카바》는 로댕* 특집을 기획했다. 이를 계기로 로댕과 교류를 시작했고, 일본에서 전시회를 열자는 이야기가 나왔다. 1912년에 정말 로댕이 조각 3점을 보내 주어 이를 전시하기도 했다. 이러한 경험을 통해 무샤노코지를 비롯한 동인들은 작품의 실물을 보고 느끼는 것의 중요성을 깨달았고 미술관 건립을 향한 열망을 불태우기 시작했다.

1910년대 일본에는 서양 미술 작품을 전시하는 미술관이 하나도 없었다. 동인들은 미술관을 세우기 위해서 제일 먼저 세잔이나 들라크루아, 밀레 같은 서양 근대 회화 거장들의 작품을 사들여야 한다고 생각했다. 《시라카바》를 통해 기금을 모았고 세잔의 풍경화와 뒤러의 판화를 사는 데 성공했다. 하지만 미술관을 건립하려면 더 많은 작품이 필요했다. 그때 파리에 있던 소마 마사노스케가 고흐를 포함한 작품을 살 수 있다고 연락해왔고, 이때 동인들은 고흐의 작품인 아시야의 〈해바라기〉를 사들였다.

〈해바라기〉를 구매하기 위해 동인들은 후원자이자 무샤노코지 문학에 빠져 있던 야마모토에게 자금 조달을 의뢰했다. 야마모토가 작품 구매 자금을 지원해 달라는 요청을 흔쾌히 수락함으로써 1920년 12월, 이 작품은 무사히 일본으로 건너올 수 있었다. 그

◆　　**오귀스트 로댕(Auguste Rodin):** 살아서 움직이는 것 같은 사실적인 조각 작품으로 유명하다. '근대 조각의 아버지'로 불린다.

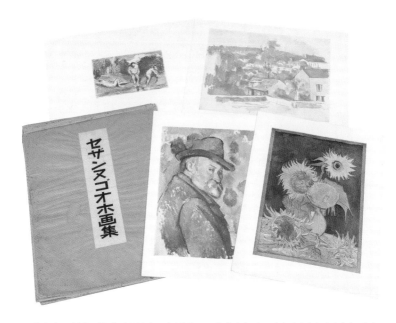

당시 최고 기술을 이용해 만든 컬러 도판 《세잔 고흐 화집》이다. 이 도판이 없었다면 아시야의 〈해바라기〉는 신기루처럼 여겨졌을 것이다.

리고 다음 해 《시라카바》에서 만든 《세잔 고흐 화집》에 4장의 작품 컬러 도판을 동봉해 발행했고, 많은 미술 애호가들의 눈길을 사로잡았다.

지나친 애정이 불러온 비극

야마모토는 〈해바라기〉 외에 세잔, 밀레, 들라크루아의 데생도 동시에 사들였다. 이 작품들은 1921년 3월에 열린 「시라카바 미술관 제1회 전람회」에서 전시되었다. 미술관 건립에 대한 기대가 한껏 높아졌지만 '시라카바 미술관' 건립 계획은 1923년 9월 1일에 일어난 관동 대지진(일본에서는 간토 대지진이라고 부름)으로 좌절되고 말았다. 지진 피해와 이어진 오랜 불황으로 《시라카바》는 폐간되었고 미술관 건립 계획 또한 무기한 연기되었다. 보관할 장소조차 애매해진 〈해바라기〉는 결국 야마모토가 집으로 가져갔다. 그때까지 어마어마한 재산을 가지고 있던 야마모토는 1927년 금융 공황의 여파로 회사와 땅, 저택까지 잃고 말았다. 그럼에도 그는 미술관 건립이라는 꿈을 포기하지 않고 실현할 날을 계속 기다리며 〈해바라기〉를 항상 자기 집 응접실에 걸어 놓고 절대 내려놓지 않았다.

야마모토는 작품을 아주 소중히 보관했는데, 오히려 그게 독이 되었다. 태평양 전쟁 말기인 1945년 8월 6일 새벽, 미국 공군기는 일본에 대대적인 공습을 했고, 이때 아시야의 〈해바라기〉는 야마모토의 집과 함께 한순간에 사라지고 말았다. '구치키 유리코'의 저서 《고흐의 해바라기의 비밀을 푸는 여행》에 따르면 그림은 두껍고 튼튼한 액자에 들어 있었고 액자째로 녹나무 상자에 넣어 포장되어 있었다. 야마모토의 딸은 그 탓에 피난 당시 너무 무거워서 가

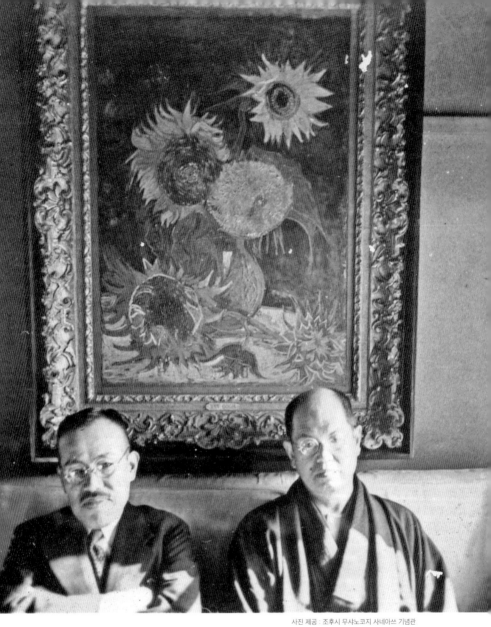

아시야에 있는 집에서 야마모토 고야타(왼쪽)와 무샤노코지 사네아쓰(오른쪽)가 〈해바라기〉를 배경
으로 찍은 사진이다. 매우 큰 액자임을 알 수 있다.

지고 나올 수 없었다고 증언했다. 그렇다고 야마모토가 전쟁 같은 긴급 상황에 대비하지 않았던 것은 아니었다. 사실 야마모토는 전쟁이 일어났을 때 〈해바라기〉의 보관을 고민하여 예술품 수납고의 제작이나 창고 위탁을 검토하기도 했지만 전쟁 물자 공급이 더 중요했던 상황이라 해당 방법은 실현되지 못했다.

현대 기술의 힘으로 재탄생한 명화

아시야의 〈해바라기〉는 전쟁으로 소실되었지만 다행히도 실제 작품과 거의 똑같은 복제 작품을 일본의 오쓰카 국제 미술관에 가면 볼 수 있다. 오쓰카 국제 미술관은 세계의 명화를 세라믹으로 복제, 재현해 전시하는 이색적인 미술관이다. 넓은 부지에는 회화와 벽화 등 유명한 서양 미술 작품을 복제해 약 1천 점 정도를 감상할 수 있도록 전시하고 있다.

미술관 안의 전시품은 모두 오쓰카 오미도업 주식회사 보유의 특수한 도판 제조 기술을 활용한 '도자기 판' 작품이다. 이 도자기 판은 매우 뛰어나 회화의 터치감이나 벽화의 색이 바랜 부분이나 떨어진 부분까지도 완벽히 재현할 수 있다. 특수 '세라믹'을 이용해 시간이 경과해도 2천 년 이상 상태를 유지할 수 있다. 기온이나 습도, 빛에 의한 손상, 변색 염려도 없어서 입장객들은 작품을 자유롭

게 직접 만져 보며 감상할 수 있다.

　2014년부터 오쓰카 국제 미술관은 아시야의 〈해바라기〉를 원본 크기로 재현하는 프로젝트에 도전했는데, 일본에 유일하게 남아 있는 컬러 도판 《세잔 고흐 화집》과 무샤노코지 사네아쓰 기념관에서 제공한 자료를 이용하고 미술계의 유명 교수들에게 감수를 받아 6년 만에 아시야의 〈해바라기〉를 되살릴 수 있었다. 작품은 원본과 마찬가지로 정성껏 복원한 액자에 담았다. 2018년, 개관 20주년을 기념해 고흐의 〈해바라기〉 7점을 모두 전시한 새로운 전시실을 열 수 있었다. 시라카바 일원의 간절한 바람이었던 '미술관의 건립과 전시'가 약 100년의 시간이 흐른 뒤 이루어지게 된 순간이었다.

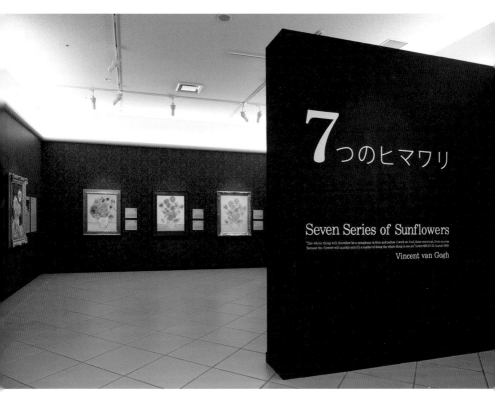

오쓰카 국제 미술관의 「7개의 해바라기」 전시실의 모습. 전 세계에 흩어져 있거나, 사라져 한자리에서
감상할 수 없는 7점의 〈해바라기〉를 모았다. 도자기 판이라 자유롭게 재현할 수 있다는 모험심이 만
들어 낸 즐거운 전시 공간이다.

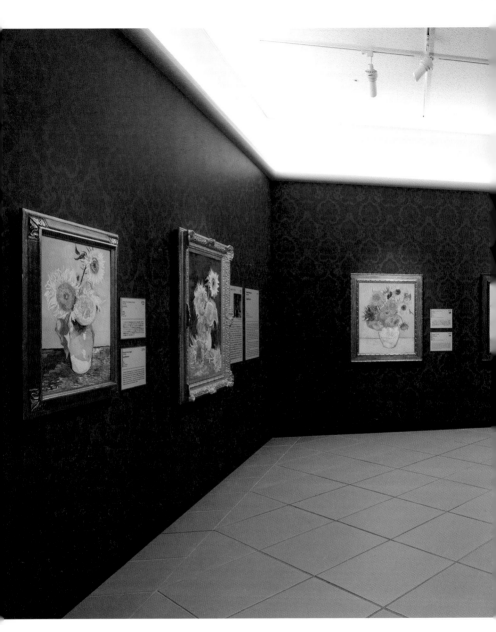

고흐가 그린 7점의 〈해바라기〉 도자기 판 작품이다. 왼쪽부터 개인 소장(1888), 야마모토 고야타
(1888), 독일 노이에 피나코테크(1888), 영국 런던 내셔널 갤러리(1888), 보손 재팬 닛폰코아 미술관
(1888), 미국 필라델피아 미술관(1889), 네덜란드 반 고흐 미술관(1889)에 있는 작품을 복제하였다.
7점을 나란히 놓은 채 한눈에 보면 그 에너지에 압도당하는 기분이 든다.

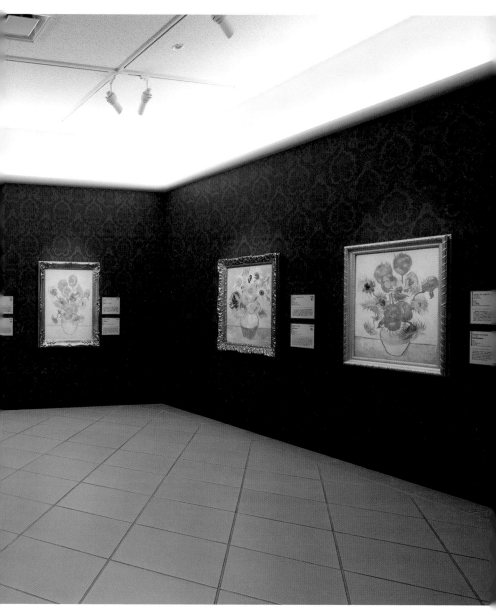

사진 제공 : 오쓰카 국제 미술관

미술과
과학의 만남

과학자의 손으로
되살아난 벽화

1944년
**8만 8천개의
조각으로
부서진 벽화**

<오베타리 예배당 벽화> 안드레아 만테냐
1453~1457, 디지털 복원, 에레미타니 교회(이탈리아)

161

이탈리아 북부의 도시 파도바에는 13세기에 지어진 에레미타니 교회가 있었다. 그 안에는 오베타리 예배당이 있었는데, 15세기 이탈리아를 대표하는 화가 안드레아 만테냐*의 프레스코화가 벽면을 뒤덮고 있었다. 그러나 제2차 세계 대전 중이던 1944년 3월 11일, 에레미타 교회는 연합군의 폭격을 받고 말았다. 독일군 막사를 노린 폭격이었지만 오베타리 예배당은 심하게 파괴되었고, 만테냐의 프레스코화도 박살 나 버렸다. 폭격의 순간, 벽화는 5~6cm 정도의 작은 '8만여 개의 파편'으로 흩어졌다.

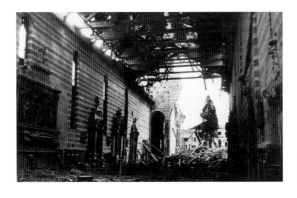

무너진 에레미타니
교회의 모습이다.

◆　　**안드레아 만테냐(Andrea Mantegna):** 여러 화가에게 만테냐 양식과 기법적인 영향을 미친 이탈리아의 대표 화가이다. 특히 원근법을 능숙하게 표현했다.

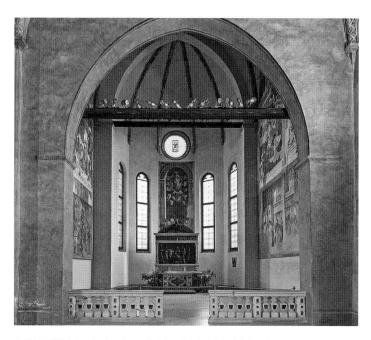

오베타리 예배당의 모습. 안토니오 오베타리는 예배당 장식을 아내에게 맡기고 세상을 떠났다. 아내
는 당시 17살이었던 만테냐를 비롯해 여러 예술가와 벽화 작업을 계약했고, 만테냐가 왼쪽 벽 전부와
오른쪽 벽 일부를 맡아 작업했다.

과학기술이 붓을 들다

부서진 벽화의 파편은 로마 아카이브가 깨끗하게 씻어 소중히
보관하고 있었다. 2000년에 이 파편들을 모아 원래대로 복원해야
한다는 목소리가 나왔고 폭격 전에 찍어 둔 벽화의 흑백사진을 바
탕으로 재구성하는 프로젝트가 시작되었다. 하지만 벽 전체를 덮을

정도로 거대한 크기의 그림에서 몇 cm에 불과한 작은 파편의 위치를 정확하게 알아낼 수 있는 방법이 있을까? 파편 하나의 위치를 파악하는 데만 해도 엄청난 시간이 걸리는데, 그런 파편이 무려 8만 8천 개나 있었다.

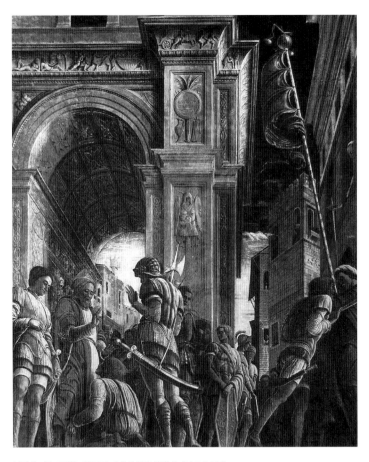

복원에 많은 공헌을 한 폭격 전에 촬영한 흑백사진의 모습이다.

독일 뮌헨 공과 대학의 '마시모 포르나지에' 교수가 벽화를 복원하기 위한 특별한 소프트웨어를 개발했다. 각 파편의 위치를 추정해 정확도가 큰 순서대로 목록을 작성해주는 프로그램이었다. 물론 최종으로 사람이 프로그램의 파편 정보와 실제 파편의 모습을 대조하고 확인해야 하지만 모든 단계를 수작업으로 처리하는 것보다 시간과 노력을 크게 줄일 수 있었다. 그리고 확인 결과, 파편 대다수는 프로그램이 지정한 위치와 정확히 맞았다.

남아 있는 파편의 위치를 알아냈다고 해도 이는 전체 벽화의 8%에 불과했다. 애초에 수거한 파편들은 그림으로 구성될 정도의 양이 아니었다. 결국 작품의 전체적인 이미지를 전달하기 위해 남아있는 흑백사진을 참고해 빈 부분을 덧칠했다. 그 결과 현재 오베타리 예배당에 가면 흑백으로 얼룩덜룩한 만테냐의 벽화를 볼 수 있게 되었다.

그렇다면 실제 벽화의 색감은 어땠을까? 포르나지에 교수는 벽면의 색을 완벽하게 복원하는 일은 불가능하지만 열역학을 이용해 비슷한 색감을 추측할 수 있다고 했다. 적어도 고유의 색은 디지털로 복원이 가능하다는 것이었다. 물론 디지털 복원은 추측이기 때문에 진짜 벽화를 대체할 수는 없다. 하지만 이 프로젝트는 미술과 과학기술의 합작이라는 상징성을 지니고 있으며, 전쟁 전 만테냐의 작품이 분명히 존재했다는 사실을 증명하는 프로젝트로 남아 있다.

<오베타리 예배당 벽화> 안드레아 만테냐

1453~1457, 에레미타니 교회(이탈리아)

예배당 왼쪽 벽에 있는 프레스코화 〈성 야곱 이야기〉이다. 모두 만테냐가 그렸지만 폭격으로 부서지고 말았다. 사진은 회수한 파편을 조합해 복원한 작품의 모습이다.

오른쪽 벽의 프레스코화를 복원한 모습. 가장 아래쪽 두 장면 〈성 크리스토포로의 순교와 시신 운구〉
는 1865년에 보전을 위해 벽에서 떼어내어 무사할 수 있었다. 참고로 오른쪽 벽 중 만테냐가 그린 부
분은 맨 아래 그림뿐이다.

3부

끝내
버려진
그림들

존재하지만
존재하지 않는 작품

오페라 극장의 개관과 함께
극찬을 받은 르뇌뵈의 천장화

1963년
세월에 밀려 샤갈의
〈꿈의 꽃다발〉로 뒤덮힘

: 사라진 그날

<무사들, 낮과 밤> 쥘 외젠 르느뵈
1869~1871, 화가가 그린 사본, 오르세 미술관(프랑스)

프랑스 파리에 위치한 오페라 극장의 정식 명칭은 건축가 '장루이 샤를 가르니에'의 이름을 딴 '팔레 가르니에'이다. 19세기 네오바로크 양식◆의 건축물로, 입구에 있는 청동 아폴론 조각을 따라 극장 내부로 들어가면 대리석 계단, 천장화, 장식 기둥까지 호화로운 화려함에 눈이 부실 정도다. 붉은 벨벳으로 된 객석에 앉아 올려다보면 마르크 샤갈◆◆이 그린 지름 약 17m의 거대한 천장화를 만날 수 있다. 그런데 천장화의 20cm 안쪽을 보면 또 하나의 '천장화'가 숨겨져 있다. 하지만 이 사실을 아는 사람은 거의 없을 것이다.

숨은 천장화를 그린 화가는 루브르 박물관의 〈사모트라케의 니케〉(52페이지)가 전시된 드농관 계단의 천장 밑그림을 그리고 19세기 프랑스 아카데미에서 높은 평가를 받은 화가인 '쥘 외젠 르느뵈'이다. 처음부터 르느뵈의 천장화가 보이지 않는 뒤쪽에 있었던 것은 아니었다. 1964년 르느뵈의 천장화는 샤갈의 천장화로 뒤덮여 사라졌고 이후 볼 수 없게 되었다. 지금부터 천장화에 담긴 사연을 알아보자.

◆　19세기 후반에 유럽과 미국에서 부활한 바로크 양식이다. 건축물에서 가장 뚜렷하게 볼 수 있으며 루브르 궁전, 독일 국회의사당 등이 대표적이다.

◆◆　마르크 샤갈(Marc Chagall): 몽환적인 분위기의 작품으로 유명하다. 신선하고 강렬한 색채를 사용하였고, 동물이나 인간이 하늘을 자유롭게 날고 있는 모습을 많이 그렸다. 대표적 작품은 〈나와 마을〉, 〈수탉〉 등이 있다.

천장화 속 숨은 비밀

1860년 9월 나폴레옹 3세의 명령으로 새로운 오페라 극장의 건설 계획이 세워졌다. 같은 해 디자인 공모전이 열렸고 171건의 응모작 중 당시 35살의 신예 건축가 샤를 가르니에가 선발되었다. 1862년 7월부터 약 12년에 걸친 건설은 그렇게 시작되었다. 가르니에는 오페라 극장의 외벽과 내부를 채색하기 위해 화가 14명, 조각가 71명, 19명의 장식 조각가를 발탁했다. 천장화 작업에는 프랑스 앙제에서 대극장 천장화를 담당했던 르느뵈가 지명되었다. 르느뵈는 1869년에 밑그림을 그리고 4년 동안의 작업을 거쳐 1873년에 천장화 〈무사들, 낮과 밤〉을 완성했다. 작품은 그리스 신화를 모티브로 한 서양 회화였다. 화려한 색채를 썼지만 지나치지 않아 네오 바로크 양식과 조화를 이루었고, 작품을 본 샤를 가르니에는 이상적이고 아름답다고 평가하며 매우 좋아했다고 한다.

르느뵈는 이외에도 다른 크기의 밑그림 두 개를 남겼다. 작은 크기의 밑그림은 현재 오르세 미술관에 있으며, 사진가 '루이-에밀 뒤랑달'이 찍은 사진과 함께 소장되어 있다. 원래 천장화 크기에 가까운 밑그림은 르느뵈의 고향인 프랑스 앙제 미술관에서 보관하고 있다. 앙제 미술관에 있는 지름 17m, 사방 54m에 달하는 거대한 밑그림은 오랫동안 지하실에 방치되어 있었는데 1989년 개장을 앞둔 미술관이 공사를 하면서 우연히 발견되었다.

이토록 극찬을 받았던 르느뵈의 천장화가 왜 갑자기 샤갈의 작

품으로 뒤덮이게 된 것일까? 이 사건에는 우리가 꼭 알아야 할 한 명의 인물이 존재한다.

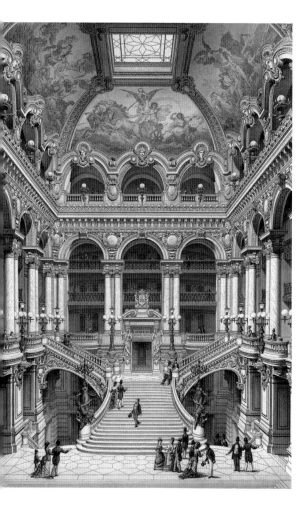

1880년에 그려진 팔레 가르니에의 중앙 계단의 모습. 계단의 가장 밑에서 천장화까지의 거리는 30m이다. 그 거대한 공간을 일직선으로 뻗어 나가는 계단은 팔레 가르니에의 아름다움을 대표한다.

새로운 천장화의 필요성

우리는 프랑스의 소설가이자 1950년대 이후 정치가로 활동한 '앙드레 말로'를 기억해야 한다. 말로는 피카소와 르 코르뷔지에 같은 예술가나 건축가와 친밀하게 교류했으며, 특히 마르크 샤갈을 높이 평가하고 좋아했다.

르느뵈가 그린 천장화는 20세기 중반에 이르자 가스등 샹들리에가 뿜어내는 연기로 거무튀튀해지며 본래의 참신하고 생생했던 색감이 사라졌다. 그렇다고 5층짜리 건물보다 높은 팔레 가르니에의 천장화를 보수할 수도 없었다. 오랜 세월에 걸쳐 내려앉은 먼지를 털어 내는 일조차 어려운 상황이기 때문이었다. 시간이 더 지나자 천장에 어떤 그림이 그려져 있는지 조차 알 수 없는 상태가 되었다.

1963년 프랑스 문화부 장관이던 앙드레 말로는 천장화를 새롭게 보수하기로 결정했다. 그는 샤를 드골 대통령과 함께 '모리스 라벨'*의 발레 '다프니스와 클로에' 특별 공연을 보러 갔다가 그을린 천장화를 보고 영감을 받았다고 한다. 평소 민주 국가를 표방하는 프랑스의 오페라 극장은 상류 계급만을 위한 공간이 아니라 일반 시민에게도 열려 있어야 한다고 생각하였고 아카데미 화가가 그린 낡은 그림이 아닌 밝은 색채를 가진 현대 화가인 샤갈의 천장화가 필요하다고 판단했던 것이다.

◆ **모리스 라벨(Maurice Ravel)**: 프랑스 음악의 거장으로 유명 발레 음악 <볼레로>를 작곡하였다.

화려한 옷으로 갈아입은 오페라 극장

말로가 내린 결정을 두고 보수적인 문화인과 예술 팬의 엄청난 반발이 잇따랐다. 19세기 중반 나폴레옹 3세의 제2제정 시기에 제작된 르느뵈의 천장화는 이미 역사적으로 인정을 받은 가치가 매우 큰 작품이었다. 그런 중요하고 상징적인 천장화 작업을 동유럽 출신의 유대인 화가에게 맡기는 것에 대한 불만이 폭발했다. 샤갈의 현대적인 화풍은 네오 바로크 양식으로 이루어져 있는 오페라 극장의 분위기와 어울리지 않는다는 의견이 쏟아졌다. 또 프랑스는 제2차 세계 대전 중 나치 독일이 프랑스에 세운 비시 정부가 유대인 탄압에 적극 가담했다는 부끄러운 역사를 가지고 있는데, 말로가 이를 정치적으로 이용하기 위해 유대계 화가를 기용한 게 아니냐는 비판도 나왔다. 반대는 생각보다 강했다. 결국 말로는 한발 물러나 "50년 혹은 100년 후 지식인들의 판단으로 언제든 그림을 제거할 수 있도록 하겠다."라며 르느뵈의 천장화를 그대로 남기고 그 위에 샤갈의 천장화를 설치하겠다는 타협안을 제시해 반대파를 설득했다. 샤갈도 대가 없이 천장화 작업을 맡기로 했다.

제작 현장에 넓은 공간이 필요하여 고블랭 박물관을 선정했다. 샤갈은 거대한 작품을 12개의 부분으로 나누고 밑그림을 바탕으로 작업에 몰두했다. 작품을 본 샤갈의 아들 데이비드 맥닐은 '마치 치즈를 잘라 놓은 것 같다'고 평가했다. 밑그림에서 완성되기까지의 1년 동안 사진가 이지스가 창작 과정을 다큐멘터리로 기록하기도

했다.

샤갈이 새롭게 그린 오페라 극장의 천장화 〈꿈의 꽃다발〉은 평소 존경하던 클래식 거장들의 오페라와 발레에 대한 오마주였다. 천장화는 안쪽과 바깥쪽으로 원이 나뉘어 있는데 바깥쪽 원은 파랑, 초록, 하양, 빨강, 노랑 다섯 가지 색으로 구분되고, 각 영역에 상징적인 의미를 담았다. 초록은 '희망'을 의미하며 작곡가 베를리오즈와 바그너를, 하양은 '불타오를 듯한 순수함'의 드뷔시와 라모, 파랑은 '평화'를 상징하며 모차르트와 무소르그스키, '정열'적인 빨강은 라벨과 스트라빈스키, '신비'한 노랑은 차이콥스키와 아당을 상징하는 그림을 그려 바쳤다. 안쪽 원에는 비제와 베토벤, 글루크, 베르디를 그렸다. 안쪽과 바깥쪽 원을 모두 합치면 14명의 작곡가가 등장한다.

샤갈이 직접적으로 언급하지 않았지만 완성된 천장화와 르느뵈의 천장화를 비교해 보면 르느뵈를 존중하여 콘셉트와 모티프를 뒤따랐다고 볼 수 있다. 예를 들어 인물들이 공중에 떠 있는 묘사와 꽃다발을 들고 높이 뛰어오르는 모습, 나팔을 불며 양손을 들고 다리를 교차하고 있는 천사의 모습은 르느뵈가 그린 천장화를 오마주 한 것으로 보인다.

샤를 가르니에는 "만약 색채가 조금만 더 강렬하고 화려했다면 여성 관객의 짙은 화장과 다름없었을 것이다."라는 말을 남기며 르느뵈의 천장화와 실내 장식의 조화를 극찬했었다. 만약 가르니에가 훗날 샤갈의 천장화를 봤다면 어떻게 평가했을지 궁금하다.

<무사들, 낮과 밤> 쥘 외젠 르느뵈

1869~1871, 오르세 미술관(프랑스)

무사(Musai)란 영어로 '뮤즈(Muse)'를 뜻하며 음악이나 문예를 관장하는 그리스 신화의 여신이다. 63명의 무사가 새들처럼 하늘에 떠다니고 있는 모습을 표현했다. 2008년에 일본에서 개최된 「100년 전 예술의 도시 파리」에서도 전시되었다.

<꿈의 꽃다발> 마르크 샤갈

1964, 파리 오페라 극장(프랑스)

14명의 음악가와 그 작품에 헌정하는 마르크 샤갈의 천장화이다. 사랑을 주제로 한 무대 작품만 골라 그렸다. 그 주위를 샤갈의 단골 소재인 천사와 신부, 꽃다발, 반인반수가 액자처럼 감싸고 있다. 프랑스 파리의 명소인 개선문, 에펠탑 그리고 파리 오페라 극장을 넣어 예술의 도시를 찬양하고 있다.

라벨 <다프니스와 클로에>

꽃다발을 든 천사

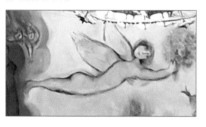

드뷔시 <펠레아스와 멜리장드>

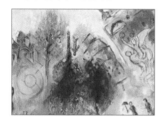

라모 <무곡>

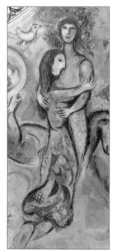

베를리오즈
<로미오와 줄리엣>

개선문 뒤에는 콩코르드 광장이
그려져 있다.

바그너 <트리스탄과 이졸데>

모차르트 <마술피리>

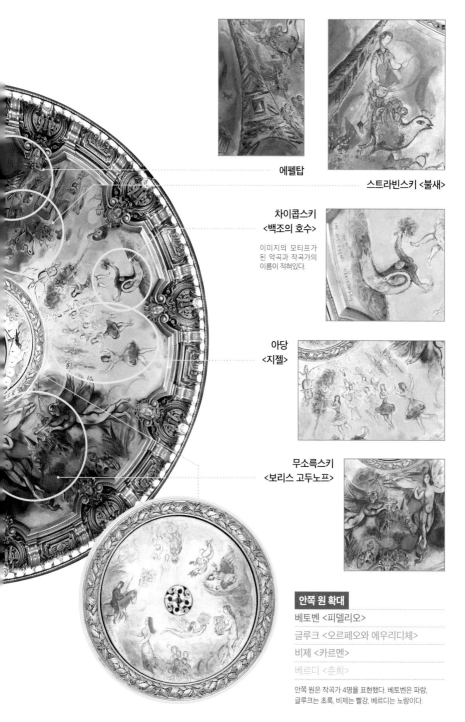

에펠탑

스트라빈스키 <불새>

차이콥스키
<백조의 호수>

이미지의 모티프가
된 악곡과 작곡가의
이름이 적혀있다.

아당
<지젤>

무소륵스키
<보리스 고두노프>

안쪽 원 확대

베토벤 <피델리오>

글루크 <오르페오와 에우리디체>

비제 <카르멘>

베르디 <춘희>

안쪽 원은 작곡가 4명을 표현했다. 베토벤은 파랑,
글루크는 초록, 비제는 빨강, 베르디는 노랑이다.

181

벽화 뒤 숨은 걸작

세기의 미술 배틀에 모두의 관심이 집중됨

1563년
미완성으로 방치

'찾아라, 발견할 것이다'
흔적이 발견됨

: 사라진 그날

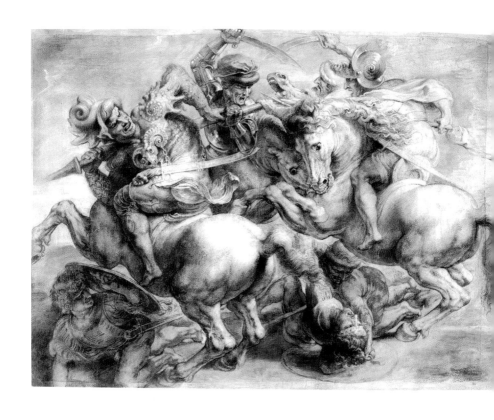

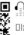

<앙기아리 전투> 레오나르도 다 빈치
페테르 파울 루벤스의 모사 작품, 1603, 검은 초크 펜과 잉크, 그레이워시
루브르 박물관(프랑스)

르네상스 시대에 이탈리아의 피렌체를 실질적으로 지배했던 메디치 가문이 추방되고, '피에르 소데리니'가 피렌체의 정권을 잡았다. 1504년, 그는 52세의 레오나르도 다 빈치와 29세의 미켈란젤로 부오나로티에게 정부청사로 사용되는 시뇨리아 궁전(현재 베키오 궁전)의 대평의회실에 걸 벽화 작업을 의뢰했다. 벽화의 주제는 피렌체가 승리했던 앙기아리, 카시나 전투였다. 앙기아리 전투는 1440년 피렌체 공화국이 이끄는 이탈리아 동맹군과 밀라노 공국군 사이에서 벌어졌으며, 카시나 전투는 1364년 피렌체 공화국이 피사 공화국을 상대로 카시나에서 치른 전투였다. 두 전투 모두 피렌체 공화국이 승리했다. 레오나르도는 '앙기아리 전투'를 맡았고, 미켈란젤로는 '카시나 전투'를 작업하기로 했다. 이 작업은 마치 당대의 위대한 화가 두 명이 벌이는 경연처럼 인식되어 사람들의 이목을 끌었다. 지나친 관심때문이었을까?

작업은 곧 난관에 부딪혔다. 작업 중 미켈란젤로가 교황 율리오 2세의 명을 받아 다시 로마로 돌아가는 바람에 밑그림만 그리고 작업은 중단되었다. 한편 레오나르도는 밑그림 후 전통적인 벽화 기법인 프레스코가 아닌 새로운 회화 기법을 개발해 그림을 그리기 시작했다. 하지만 안료가 벽에 붙지 않고 계속 떨어졌다. 결국 전투 부분만 겨우 그리는 데 성공하여 전체의 4분의 1만 완성할 수 있었다. 비록 미완성된 벽화였지만 루벤스, 라파엘로 등 벽화를 직접 본 화가들은 모두 레오나르도의 그림에 매료되어 모사 작품을 여럿 남겼다. 그렇게 벽화는 150년간 방치된 채로 버려졌다.

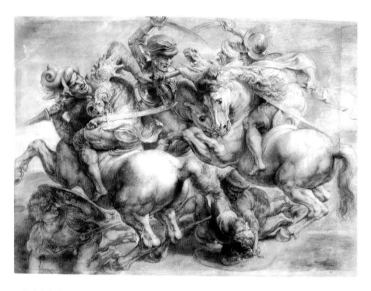

<앙기아리 전투> 레오나르도 다 빈치
페테르 파울 루벤스의 모사 작품, 1603, 검은 초크 펜과 잉크, 그레이워시, 루브르 박물관(프랑스)
루벤스가 판화를 보고 드로잉으로 그린 모사 작품이다.

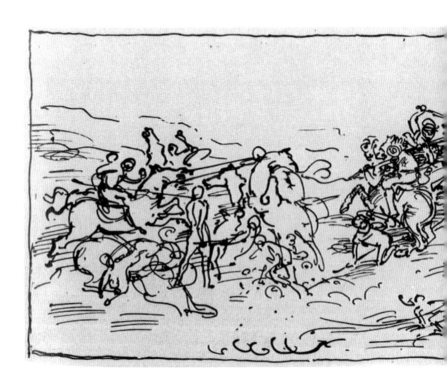

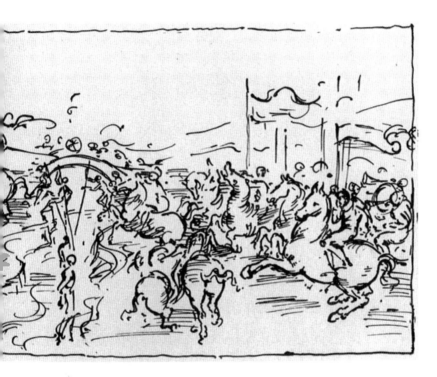

〈앙기아리 전투〉는 전투 장면만이 알려져 있는데 전체 벽화 자체는 훨씬 거대했다. 중앙에는 전투 장면, 오른쪽에는 전투를 기다리는 군대를 배치했고 왼쪽에는 또 다른 전투 장면이 그려질 계획이었던 것으로 보인다. 그림은 레오나르도를 연구하는 카를로 페드레티의 추정 복원도이다.

미완성의 〈카시나 전투〉

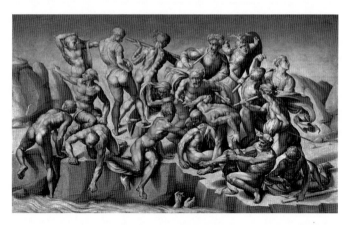

아리스토텔레 다 상갈로가 묘사한 〈카시나 전투〉. 유일하게 작품의 구도를 알 수 있는 작품이다.

미켈란젤로가 밑그림을 그린 〈카시나 전투〉는 레오나르도의 작품과 함께 공개되었다. 젊은 화가들은 이 2장의 그림을 열심히 베껴 그렸다. 조각가 첼리니는 이를 보고 '세계적인 학교'라고 평했다. 인기를 질투한 조각가 '바치오 반디넬리'는 밑그림을 찢어 버리기도 했다고 한다.

〈카시나 전투〉의 모사 작품을 보면 미켈란젤로가 디테일한 인체 묘사에 주력했음을 알 수 있다. 〈카시나 전투〉는 피렌체 병사들이 물가에서 목욕을 하다가 적의 습격 소식을 듣고 전투를 준비하는 장면인데, 그 당혹스러움과 긴박함은 보는 사람에게까지 전달된다.

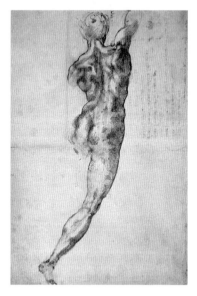

미켈란젤로의 〈등을 돌린 남성 나체상〉. 몸의 동작을 자세하게 탐구하는 게 미켈란젤로의 특징이다.

사라진 거장들의 작품

　그 후 대평의회실은 '500인실'로 이름이 바뀌었고 지금은 피렌체의 관광 명소로 유명세를 떨치고 있다. 16세기 후반, 건축가이자 화가인 '조르조 바사리'가 대규모 재건축을 진행하며 벽화가 있던 벽에는 다른 화가의 벽화가 덧그려지게 되었고 더 이상 그곳에서 거장들의 작품을 볼 수 없게 되었다.

　레오나르도와 미켈란젤로의 벽화는 의회실의 어디쯤에 어떤 형태로 있었을까? 재건축으로 방의 형태가 많이 바뀌어 정확한 위치를 추측하는 건 어렵지만 동쪽 벽면에 있었을 것이라는 설이 유력하다.

　피렌체 정부청사인 시뇨리아 궁전의 대평의회실은 정치의 중심으로 전제군주가 아닌 시민으로 구성된 의회가 이끄는 피렌체 공화국의 자랑이었다. 그런 곳에 거대한 벽화를 그리는 일이 얼마나 명예로운지 현대의 우리도 어렵지 않게 상상해 볼 수 있다. 재건축하기 전 대평의회실 동쪽에는 공화국 정부의 지도부가 앉는 자리가 있었다. 만약 벽화가 완성되었다면 지도부가 앉은 머리 위로 한쪽에는 레오나르도, 다른 한쪽은 미켈란젤로의 작품이 펼쳐지며 장관을 이루는 호화로운 공간에서 정치가 이루어졌을 것이다.

현재 500인실의 모습. 사진 오른쪽 벽에 레오나르도와 미켈란젤로의 벽화가 나란히 그려질 계획이었다.

레오나르도 다 빈치의 시험판?

〈앙기아리 전투〉는 사라졌지만 사실 이 작품은 벽화만이 아니라 판화로도 존재했을 가능성이 있다. 16세기 전반에 나온 기록 《아노니모 가디아노가 쓴 전기》를 보면 레오나르도가 그림 위에서 '특수한 상감 기법'을 최초로 시도했다는 글이 있다. 즉 레오나르도가 대평의회실 벽 위에 그림을 그리기 전에 패널화로 〈앙기아리 전투〉의 시험판을 제작했다는 것이다. 또 1558년에 제작된 〈앙기아

리 전투〉복제 판화에는 '레오나르도 다 빈치가 그린 패널화를 보고 그렸다'라고 적혀 있다. 이 역시 레오나르도가 벽화 말고 캔버스를 대신해 패널화를 따로 그렸음을 증명하고 있는 셈이다. 하지만 실제 패널화의 모습은 확인되지 않아 그 존재는 여전히 가능성으로만 남아 있다. 또 다른 연구자들은 '앙기아리 전투'의 한 장면을 그린 〈타볼라 도리아〉라는 패널화가 레오나르도가 그린 시험판이라고 주장했다.

〈타볼라 도리아〉는 16세기 제작으로 추정되는 유채화로 나폴리의 도리아 당그리 컬렉션이 소장했다. 오랫동안 여러 수집가를 전전하다가 1992년에 도쿄 후지 미술관이 사들였다. 그리고 2012년에 작품을 이탈리아 정부에 기증해 지금은 피렌체 우피치 미술관이 소장하고 있다. 이탈리아 정부가 작품을 관리하면서 자세한 연구가 이루어졌고 패널화의 미스터리 또한 약간 밝혀졌다. 레오나르도가 벽화를 제작하기 전에 그린 시험판이라면 그가 시도했던 새로운 회화 기법이 쓰였을 것이다. 그러나 과학 조사 결과는 '이 그림에 사용된 제작 기법은 16세기 전반의 일반적인 유화 기법과 일치한다'였다. 안타깝게도 매우 질 높은 모사 작품일 가능성이 크다는 결론이었다.

모사 작품이라는 전제 아래 〈타볼라 도리아〉를 보면 그림 오른쪽의 말을 탄 전사는 몸이 그려지지 않은 미완성 상태임을 알 수 있다. 이 부분이 패널화가 벽화의 모사일 가능성을 강하게 시사하는 부분이다.

그렇다면 남은 의문점은 대체 누가 〈타볼라 도리아〉를 그렸느냐는 것이다. 이 의문점은 현재까지 결론이 나지 않고 있다. 하지만 우리는 이 미스터리를 반드시 풀어낼 것이다. 자세한 조사가 시작된 지 시간이 오래 지나지 않았기 때문에 화가의 정체와 작품의 미술사적 중요성은 앞으로 계속해서 밝혀질 것으로 기대된다.

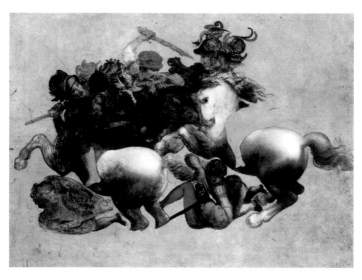

〈타볼라 도리아〉 작자 미상
16세기, 템페라에 유화 패널화, 우피치 미술관(이탈리아)
모사 작품이다. 제작 시기는 벽화 제작 직후부터 1560년대 초 사이로 추정된다.

찾아라, 발견할 것이다

이후 피렌체 공화국은 오래 가지 못했다. 1533년, 국왕이 통치하는 피렌체 공국이 되었고 공화국을 칭송하는 상징적인 의미를 지녔던 대평의회실은 어울리지 않게 되었다. 결국 두 번째 피렌체 공이 된 메디치는 대평의회실을 리모델링 하기로 했다.

대평의회실의 리모델링을 맡은 바사리는 벽면을 전쟁화로 장식하기로 계획을 세웠다. 그 결과 동쪽 벽에는 1509년 피사와의 전투를 담은 '산빈센초 전투'의 모습, 서쪽 벽에는 1553년 시에나와의 전투인 '마르차노 전투'의 모습을 그렸다. 이와 관련해 바사리는 피렌체 공화국이 피사와 13년 동안 긴 전쟁을 치렀지만, 군주국이 되고 나서는 시에나를 불과 13개월 만에 함락한 사실을 강조했다. 즉 군주국인 현재의 피렌체가 공화국일 때보다 군사적으로 더 뛰어나다는 것이다.

그런데 바사리는 〈마르차노 전투〉 속에 조그맣게 '찾아라, 발견할 것이다'(CERCA TROVA)라는 글귀를 숨겨 놓았다. 이 글이 발견되자 레오나르도의 〈앙기아리 전투〉가 현재 벽화 아래에 그대로 남아 있으며 그 사실을 바사리가 힌트로 남긴 것이 아니냐는 설이 나왔다. 사실 여부는 알 수 없으나 바사리의 그림을 보면 레오나르도의 화풍이 반영되어 있음을 확실히 느낄 수 있다.

또 〈산빈첸초 전투〉 속 군인들의 배치 및 구도가 레오나르도 작품의 구도와 비슷한 것을 알 수 있다. 바사리가 레오나르도의 작품

을 예우를 다해 오마주한 것으로 보인다. 미국 캘리포니아 대학의 '마우리치오 세라치니' 교수는 표면의 벽 뒤에 3cm 정도의 틈을 발견하고 내시경을 넣어 파편을 채집했다. 그리고 레오나르도가 사용했던 것과 같은 검은 안료 등을 발견했다. 하지만 정말 작품이 숨겨져 있는지는 바사리의 그림을 뜯어야만 확인할 수 있기 때문에 그 존재를 증명할 수도, 감상할 수도 없는 실정이었다.

벽면을 채우고 있는 바사리의 벽화보다 더 많은 관심과 인기를 얻고 있는 레오나르도의 작품을 보면 레오나르도가 현대에도 살아 있는 것 처럼 느껴진다. 만약 레오나르도가 많은 화가가 자신의 작품을 따라 하고 계승하는 것을 본다면 어떤 표정을 지을지 궁금하다.

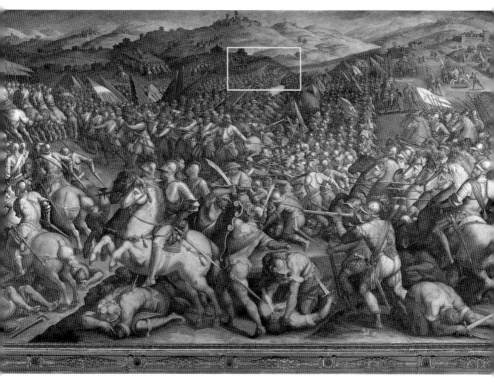

<마르차노 전투> 조르조 바사리
1570~1571, 프레스코화, 피렌체 정부청사 500인실(이탈리아)
시에나와의 전투 장면이다. 르네상스 시기에는 역사적인 승리를 표현하는 대규모 전쟁화를 많이
그렸다.

〈마르차노 전투〉의 중앙 위쪽을 확대한 것으로
'찾아라, 발견할 것이다'(CERCA TROVA)라고
적힌 깃발을 볼 수 있다.

레오나르도의 새로운 기법

벽화 〈앙기아리 전투〉가 미완성으로 끝난 가장 주요한 요인은 레오나르도가 시도한 새로운 회화 기법에 있다. 르네상스 시대 대다수의 회화는 프레스코로 그려졌다. 이는 석회를 바른 벽에 물감을 칠해 굳히는 방법으로 내구성이 큰 대신 건조가 빠르기 때문에 그림을 빨리 완성해야 했다.

하지만 레오나르도는 보다 사실적인 표현을 위해 새로운 음영 표현을 연구했고, 얇은 물감의 층을 여러 번 쌓아 윤곽선이 뿌옇게 번지듯 표현하는 기법을 고안했다. 따라서 이 기법은 건조가 느린 유화로만 표현할 수 있었다. 프레스코 기법으로는 자신이 원하는 그림이 나올 수 없다고 판단한 레오나르도는 벽화에서도 자신의 새로운 기법을 성공시키기 위해 노력했지만 결국 그림 자체가 벽에서 떨어져 실패했다.

말의 생생한 움직임
레오나르도는 누구보다 자연스럽고 실감 나는 묘사에 집착했다. 왼쪽 소묘는 말의 다양한 동작을 표현했음을 알 수 있다. 말이 싸울 때 실제로 어떻게 움직이는지, 깊이 연구한 흔적이 보인다.

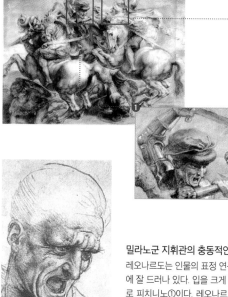

밀라노군 지휘관의 충동적인 표정

레오나르도는 인물의 표정 연구에 몰두했는데 〈두 전사의 머리 부분 습작〉
에 잘 드러나 있다. 입을 크게 벌리고 있는 인물은 밀라노군 지휘관인 니콜
로 피치니노①이다. 레오나르도는 "얼굴의 각 부분이 크게 부풀어 있거나
움푹 팬 사람은 동물적이고 이성이 부족한 사람이다."라는 글을 남긴적이
있는데 피치니노를 바로 그렇게 묘사하였다.

피렌체군 병사의 냉정한 표정

피렌체군의 젊은 전사 오르시니②은 입을 크게
벌리고 있지만 절제된 표정이다. 그는 다른 전
사와 함께 밀라노의 군기를 빼앗으려 하고 있
다. 당시 전투에서 상대의 군기를 빼앗는 것은
큰 공이었다. 실제로 앙기아리 전투에서 피렌체
군이 밀라노군에게 빼앗은 '군기'가 벽화가 있
는 정부청사에 보관되어 있다.

14. 〈윈스턴 처칠 초상〉

인정받지 못한
보정 없는 얼굴

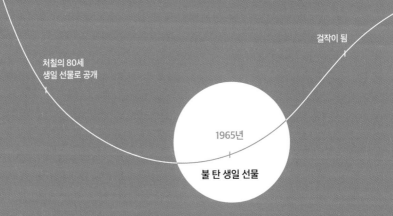

처칠의 80세
생일 선물로 공개

걸작이 됨

1965년

불 탄 생일 선물

: 사라진 그날

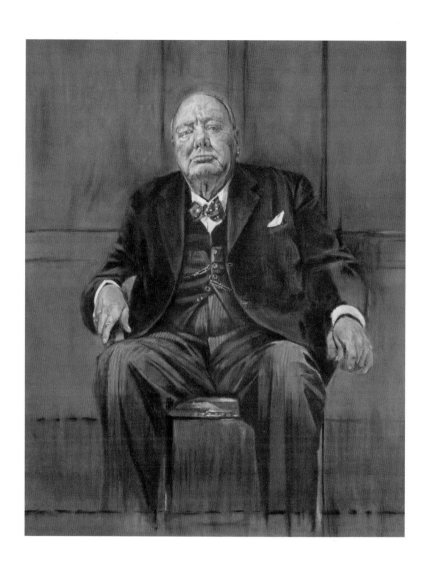

<윈스턴 처칠 초상> 그레이엄 서덜랜드
1954, 캔버스에 유화, 현존하지 않음

20세기를 대표하는 영국의 정치가이자 제2차 세계 대전 당시 영국의 총리로 유명한 윈스턴 처칠의 이야기를 들어보자. 영화 〈다키스트 아워〉에서는 제2차 세계 대전 중 영국을 승리로 이끈 처칠의 모습을 담았는데, 불굴의 투지를 통해 국민에게 용기를 불어넣고 전쟁에서 영국을 구하는 모습을 생동감 있게 보여 주었다.

그런데 영국인들이 사랑하고 세계적으로 유명한 인물인 처칠의 모습을 초상화로 남겼지만 무참하게 불에 타 사라진 그림이 있다는 사실을 알고 있는 사람이 몇이나 될까.

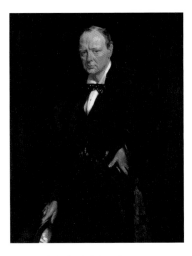

〈윈스턴 처칠 경〉 윌리엄 오펜
1916, 캔버스에 유화, 국립 초상화 미술관(영국)
귀족적 자태의 초상화이다.

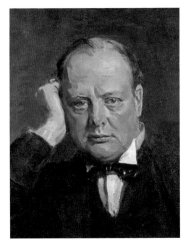

〈윈스턴 처칠 경〉 제임스 거스리
1918~1930, 캔버스에 유화, 스코틀랜드 국립 초상화 미술관(스코틀랜드)
제1차 세계 대전이 끝난 후 그려진 초상화이다.
세련되고 이상적인 분위기가 느껴진다.

인정할 수 없었던 자신의 모습

1954년, 영국의 상·하원 의원들은 처칠의 80세 생일을 기념하고 그의 공로를 기리기 위해 초상화를 선물하기로 했다. 이에 의원들은 초현실주의와 추상회화의 선구자로 당시 미술계에서 최고의 평가를 얻고 있던 '그레이엄 서덜랜드'에게 초상화 제작을 의뢰했다. 서덜랜드는 당시 처칠이 생활하고 있던 별장에 여러 차례 방문해 초상화를 그렸다. 그렇게 완성된 초상화는 처칠의 80세 생일날 의회의 기념 연설 자리에서 처음 공개되었다.

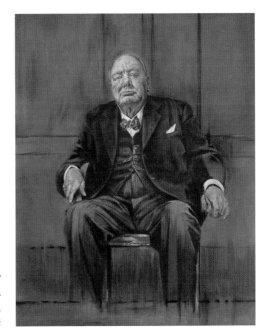

<윈스턴 처칠 초상>
그레이엄 서덜랜드
1954, 캔버스에 유화,
현존하지 않음

단상에서 처음으로 자신의 초상화를 본 처칠은 "현대 미술의 걸작이군요."라고 짧게 소감을 말하고 단상을 내려갔다. 그리고 대놓고 작품에 대해 혐오감을 드러냈다. 그 뒤로 한 번도 초상화에 대한 언급 없이 처칠은 세상을 떠났다. 웨스트민스터 사원에 오랫동안 걸릴 예정이던 초상화는 조용히 처칠의 집으로 보내졌고, 이후 초상화를 봤다는 사람은 아무도 없었다.

처칠의 80세 생일 당일, 의회는 축하 선물로 초상화를 공개했다.

세월을 이기지 못한 리더십

까다롭고 감정 기복이 심했던 처칠은 떠오른 생각을 바로 바로 표출하는 화끈한 성격의 정치가였다. 군인 출신으로 25세에 정치에 입문한 그는 90세의 나이로 세상을 떠날 때까지 60여 년에 걸쳐 정치 경력을 쌓았다. 그의 전성기는 제2차 세계 대전이 한창이

던 1940년대 초반, 영국의 총리 자리에 올랐을 때였다. 제2차 세계대전 중 유럽 대륙을 차지한 독일의 침략 위협에 책임자들이 잇따라 사퇴하는 상황이 벌어졌다. 이런 정치적 위험 속에서 윈스턴 처칠이 총리 자리에 올랐다.

다른 나라들이 히틀러와의 평화협정을 요구하는 가운데 처칠은 "영국 본토가 초토화될지언정 끝까지 싸우겠다."라고 한 걸음도 물러서지 않았다. 시시각각 닥치는 독일의 위협에도 항상 강경한 자세를 굽히지 않고 국민을 격려했다.

처칠이 지금까지 뛰어난 정치가로 평가받는 이유 중 하나는 그가 남긴 어록들 때문이다. 영화 〈덩케르크〉에서도 인용했던 1940년 5월 13일 총리 취임 연설이 대표적인 예이다.

"우리는 끝까지 계속할 겁니다. 프랑스에서, 그리고 바다에서 싸울 겁니다. 날마다 자신감과 힘을 키워 하늘에서도 싸울 겁니다. 어떤 희생을 치르더라도 우리의 섬을 지킬 겁니다. 우리는 해안에서도 강가에서도 들판에서도 거리에서도 언덕에서도 싸울 겁니다. 나는 이를 믿어 의심치 않습니다. 설령 이 섬 대부분이 정복되어 모두가 기아에 허덕일지라도 우리는 절대 항복하지 않을 겁니다."

이는 국민에게 비장한 각오를 알린 명연설이었다. 처칠은 말에 자신의 열정과 의지를 담아 민중을 움직였던 정치적 리더였다.

이 연설 직후, 영국은 공중 폭격(배틀 오브 브리튼)을 당해 독일과의 전쟁에서 최대의 위기를 맞았다. 이때 런던 하늘에 1,000대가 넘는 독일 공군기가 날아다니며 여러 차례 공습했다고 한다. 그럼

에도 처칠은 강경한 태도를 굽히지 않았다. 폭격 후 나선 시찰에서 시가를 물고 나타나 시민들에게 손을 들어 브이(V)를 그려 보이며 전쟁에서 승리를 자신하는 모습을 보여 준 행동은 유명하다. 이런 자신감 넘치는 행동과 여유로움에서 묻어나는 장난기는 국민의 가슴에 '믿을 수 있는 리더'로 자리잡았고 신뢰를 품게 했다. 이에 민중은 희망을 갖고 하나의 마음으로 단합할 수 있게 되었다. 그 결과 전쟁이 끝난 1954년, 처칠은 다시 영국의 총리 자리에 오를 수 있었다. 그러나 80세를 앞둔 그는 육체적으로나 정신적으로 눈에 띄게 쇠약해져 있었다. 의회 연설도 예전 같은 예리함 대신 옛날이야기로 채워지는 일이 늘어 갔다. 노화로 인해 총리의 능력에 문제가 생긴 것이 아닌지 의문을 표하는 사람이 생겨났고 정계는 국가의 영웅을 상처 없이 은퇴시킬 방법을 고민했다.

1943년, 처칠이 시민들에게 브이(V) 사인으로 인사하는 모습이다.

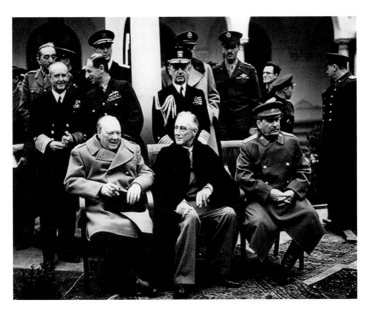
1945년 제2차 세계 대전의 승리가 확실시되자 연합국 수장들이 모여 지배 영역을 확인하기 위해 얄타 회담을 열었다. 왼쪽부터 처칠, 루스벨트, 스탈린의 모습이다.

그 시기 처칠의 심신 쇠락을 냉철한 화가의 눈으로 정확하게 포착해 '보이는 그대로 그려낸 모습'이 서덜랜드의 초상화였다. 캔버스 위에는 의자에 걸터앉은 전신상이 그려졌는데 굽은 등과 팔걸이에 힘없이 올려놓은 팔에서는 활기찬 생기를 조금도 느낄 수 없었다. 인생에 지쳐 쇠약해진 노인의 모습은 애잔함마저 감돌았다.

처칠만 이 초상화를 싫어한 게 아니었다. 아내 클레멘타인 역시 남편의 초상화에 담긴 잔혹할 정도의 리얼함을 보고 싶어 하지 않았다. 근세의 국왕과 귀족들이 왕실 화가에게 실제 모습이 아닌 전성기 때의 빛나고 화려한 모습을 그리도록 요구했던 것과 마찬가지로, 처칠 부부도 가장 활약했던 영광의 날들을 담은 강력한 정치가로서의 모습을 그린 초상화를 바랐던 것이다.

불탄 뒤에 얻은 '걸작' 타이틀

처칠이 죽은 뒤 행방불명된 서덜랜드의 초상화는 남편과 마찬가지로 초상화를 끔찍이도 싫어했던 아내 클레멘타인이 소각한 것으로 밝혀졌다. 이 사실은 1977년 클레멘타인이 세상을 떠난 후 유족이 처음으로 발표했다. 2015년 7월 10일, 신문 《더 텔레그래프》는 당시 상황을 자세히 보도했는데 처칠이 숨을 거둔 그날 밤, 클레멘타인의 충실한 비서였던 '그레이스 햄블린'은 처칠의 자택에 있던 초상화를 들고 나왔다고 전했다. 그 후 클레멘타인의 오빠에게 건네져 멀리 떨어진 오두막에서 아무도 모르게 불태워졌으며, 그 증거로 처칠의 개인 기록물을 보관하고 있는 아카이브 센터에서 그레이스와 클레멘타인의 대화가 녹음된 테이프가 발견되었다고 밝혔다.

아무리 싫었다고 해도 클레멘타인은 왜 그렇게 초상화를 서둘러 처분했을까. 아마도 남편이 죽은 후 자신이 그의 명예와 업적을 지키고 후세에 전해야 한다고 생각했던 것 같다. 클레멘타인은 처칠이 살아있을 때부터 남편을 지지하고 내조한 헌신적인 아내였다. 영웅으로 불리고 평가받는 남편이야말로 자신이 살아가고 존재하는 이유였다. 세계 대전이라는 큰 전쟁 중 영국을 구한 영웅이자 유능한 정치가로 평가받는 처칠의 이미지를 누구보다 사랑했던 아내의 눈에는 서덜랜드의 초상화가 더욱 혐오스러웠을 것이다.

현실을 너무 리얼하게 그린 탓에, 혹은 남편을 있는 그대로 바라보지 못한 일그러진 애정 탓에 일어난 초상화 실종 사건. 하지만 아이러니하게도 사라진 초상화야말로 처칠이라는 인물이 가지고 있는 이면의 그림자와 실제 모습에 대한 궁금증을 더해 주어 우리의 흥미를 불러일으킨다.

불에 완전히 타 버려 지금은 그 모습을 직접 볼 수는 없지만 그 속에 담긴 비하인드 스토리를 통해 '걸작'으로 불리며 지금까지 사람들에게 전해지고 있다.

벽화 때문에
뒤집어진 뉴욕

뉴욕 맨해튼의 초고층 빌딩에
자리잡은 벽화

멕시코에서
재현

'레닌' 논란

1933년
록펠러 가문에 의한
강제 철거

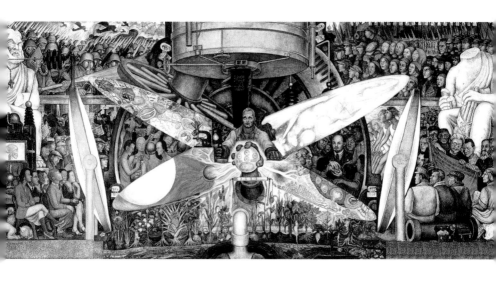

<인간, 우주의 지배자> 디에고 리베라
1934, 프레스코화, 국립궁전(멕시코)

멕시코의 유명 화가 디에고 리베라*에 대해 자세히 아는 사람은 많지 않을 것이다. 그는 20세기 전반 멕시코에서 일어난 민족주의 운동인 '멕시코 벽화 운동'의 중심 역할을 하며 개성적인 외모와 화려한 여성 편력이 있는 것으로 알려져 있다. 화가 프리다 칼로**의 남편으로 더 유명하며 당대 최고의 화가로 손꼽힌다.

디에고 리베라와 유명 화가이자 아내인 프리다 칼로의 사진이다.

◆ 디에고 리베라(Diego Rivera): 아내 프리다 칼로와 함께 멕시코 최고의 화가로 불린다. 멕시코 벽화 운동을 이끌었으며, 벽화를 통해 멕시코의 정체성을 찾고자 하였다. 리베라는 특히 사회주의 작품을 많이 남겼다.

◆◆ 프리다 칼로(Frida Kahlo): 멕시코의 초현실주의 화가이다. 교통사고로 얻은 장애와 남편 디에고 리베라의 문란한 사생활에서 오는 고통을 작품으로 이겨내려고 했다. 〈두 명의 프리다〉, 〈부서진 기둥〉 등이 대표 작품이다.

지금도 멕시코에 가면 리베라와 동시대 화가들이 남긴 벽화를 곳곳에서 볼 수 있다. 리베라의 가장 유명한 작품은 지금은 사라지고 없는 벽화 〈교차로에 선 남자〉이다. 한때, 뉴욕 록펠러 센터의 중심인 RCA 빌딩(현재 미국의 미디어 그룹 컴캐스트)의 엘리베이터 홀 위쪽과 양쪽 벽에 그려진 거대한 프레스코화였다. 왼쪽에는 자본가와 군대, 공장 노동자와 창부 등을 표현했고, 오른쪽에는 사회주의자와 수많은 노동자들이 단결한 모습을 담았다. 그리고 엘리베이터 위쪽에는 지렛대를 든 남자가 바른길을 가라는 듯이 교차로 중앙에 서 있는 모습을 그렸다.

자본주의를 상징하는 록펠러 가문의 중심에 사회주의를 예찬하는 벽화가 그려진 셈이다. 마치 대놓고 하는 자본주의의 비판 같은 이 벽화는 결국 완성 전에 철거되고 말았다. 이는 소련 건국 후 서서히 사회주의가 몰아치던 1930년대 초에 일어난 사건이었다.

멕시코 벽화 운동을 이끈 디에고 리베라

벽화가 파괴된 과정을 얘기하기 전, 당시 멕시코 상황과 함께 우선 디에고 리베라라는 인물에 대해 알아보도록 하자.

20세기 초 멕시코는 내부적으로 극도의 혼란기였다. 1876년 이후 35년간 장기 독재 체제를 구축한 디아스 정권은 외국 자본의

투자를 받아 산업과 기업을 키워 부국강병을 이루고자 했다. 도시에서는 임금을 받고 일하는 노동자가 늘어난 반면, 농촌에서는 빈곤한 농민층이 급증했다. 또 국내 자본 대부분은 외국 기업의 손에 들어갔다. 1910년 전국 각지에서 정권 타도와 민주화를 외치는 봉기가 일어났다. 그 후 약 20년에 걸쳐 멕시코에는 권력 투쟁과 정치적 혼란이 이어졌다.

유복한 가정에서 태어나고 자란 리베라는 매우 열정적이고 화끈한 성격의 소유자였다. 멕시코 내부의 혼란이 계속되는 와중에도 화가를 꿈꾸며 유럽으로 유학을 떠났고, 파리 몽파르나스에서 1921년까지 살았다. 그곳에서 리베라는 후지타 쓰구하루◆, 모딜리아니◆◆ 등 화가 집단 '에콜 드 파리'의 일원들과 친밀하게 교류했다.

◆　후지타 쓰구하루(Tsuguharu Foujita): 20세기 초 유럽에서 가장 성공한 일본 화가로 매끄러운 피부 표현 기법으로 유명하다. 자신이 사용한 캔버스와 재료를 숨겨 지금까지 표현 방법이 밝혀지지 않고 있다.

◆◆　아마데오 모딜리아니(Amedeo Modigliani): 이탈리아 화가이다. 긴 목과 표정 없는 눈을 가진 인물을 주로 그렸다. <큰 모자를 쓴 잔 에뷔테른> 등이 대표 작품이다.

한편 1917년 러시아혁명이 일어나자 리베라는 점차 사회주의 사상에 물들어 러시아 화가들과 혁명 이념을 공유했다. 그리고 사회주의야말로 나아가야 할 방향이자 올바른 미래라고 생각해 그 사상을 작품에 녹여 냈다.

1921년, 유럽에서 멕시코로 돌아온 리베라는 탈서유럽 중심주의를 표방하고, 마야·아즈텍 문명을 이어받은 멕시코의 민족성을 알기 쉬운 형태로 공공장소에 표현하는 '멕시코 벽화 운동'을 시작했다. 리베라는 '호세 클레멘테 오로스코', '다비드 알파로 시케이로스'와 함께 벽화의 3대 거장으로 불리며 멕시코 벽화 운동의 선두 주자로 알려졌다.

화가로 너무 유명해져서일까? 배가 불룩 나온 거대한 체구를 지녔던 그는 미남은 아니지만 여성 편력이 굉장히 심했던 것으로 유명하다. 그런 리베라가 사랑했던 여성이 바로 프리다 칼로였다. 전처와 이혼한 리베라는 22살 연하인 프리다 칼로와 결혼했다. 그러나 결혼 후에도 리베라의 여성 문제는 여전했고 여러 차례 바람을 피워 이혼과 재회를 반복하는 등 프리다와 애증의 관계를 지속하였다. 그녀가 사망한 날, 리베라는 일기에 "내 인생 중 1954년 7월 13일은 가장 슬픈 날이다. 나는 사랑하는 프리다를 잃었다."라고 적었다.

<대도시 테노치티틀란> 디에고 리베라

1945, 벽화에 프레스코화, 국립궁전(멕시코)

멕시코 벽화 운동의 하나로 국립궁전 2층에 그려진 <정복 이전과 정복 이후의 멕시코>의 일부 모습.
아즈텍의 호수 위 도시 테노치티틀란을 배경으로 사람들의 삶이 그려져 있다.

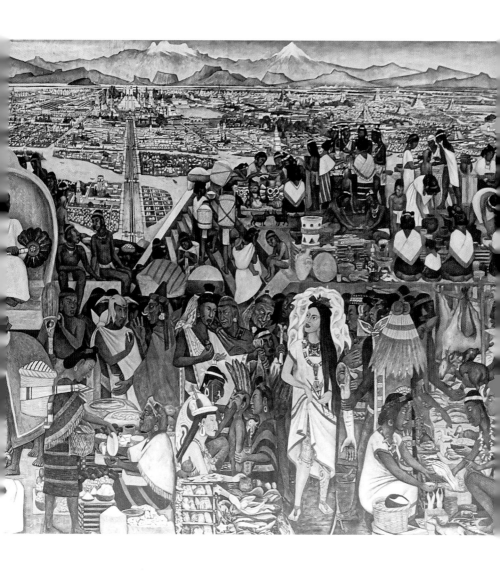

215

'레닌'이 일으킨 파장

이제 벽화 〈교차로에 선 남자〉에 대해 이야기를 이어가 보자. 1933년, 미국 뉴욕 맨해튼 5, 6번가 록펠러 센터의 대지에 70층짜리 초고층 RCA 빌딩이 들어섰다. 주위 고층 빌딩들보다 훨씬 높은 259m의 건물은 자본주의의 번영을 상징하는 새로운 랜드마크가 되었다. 당시 예술 활동에 깊은 조예를 보인 록펠러 가문의 차남 '넬슨 록펠러'는 이 빌딩의 입구 쪽 홀을 '뉴·프런티어'로 이름 붙이고 예술품 갤러리로 꾸미겠다는 계획을 세웠다.

핵심은 1층 엘리베이터 홀의 위쪽과 양옆의 벽화였다. 이 벽면을 담당할 화가로 피카소와 마티스 등 당대의 거장들이 거론되었으나 모두 일정이 맞지 않았다. 결국은 제작을 의뢰하기 1년 전, 1931년 12월에 열린 MoMA(뉴욕 현대 미술관) 개인전에서 록펠러 가문과 친분을 쌓은 리베라가 벽화 제작을 담당하기로 결정되었다.

리베라는 1932년 가을 무렵 스케치를 완성했고 6개월 뒤인 1933년 3월 말, 뉴욕에 도착하여 작업을 시작했다. 하지만 벽화 완성을 코앞에 둔 1933년 4월에 문제가 생겼다. 제작 중인 벽화에서 레닌의 모습을 발견한 지역 신문이 'RCA 빌딩 벽에 사회주의자를 그린 디에고 리베라! 출자자는 존 D 록펠러 2세'라는 선정적인 제목의 기사를 내보낸 것이다(존 D 록펠러 2세는 록펠러 재단의 설립자이자 넬슨 록펠러의 아버지이다). 사실 밑그림을 그렸을 때만

벽화를 제작하고 있는 디에고 리베라의 모습이다.
리베라의 특이한 모습에 매일 많은 구경꾼이 몰려들었다.

해도 레닌은 없었는데 당시 사회주의에 빠져 있던 리베라가 채색 단계에서 그려 넣음으로써 자신이 신봉하는 사상을 벽화에 구현하고자 한 것이었다.

　뉴욕의 중심에 위치한 록펠러 센터의 핵심에 혁명을 찬양하는 그림이라니, 너무나 말도 안 되는 이야기였다. 예술가의 자유로운 표현을 최대한 존중했던 당시의 미국이었지만 이번만큼은 지나친 일이라고 생각했다. 처음에는 레닌 그림에 비교적 우호적이던 넬슨 록펠러도 쏟아지는 비판을 더는 견디지 못하고 리베라에게 레닌의 얼굴을 평범한 남자 얼굴로 바꿔달라고 요청했다. 그러나 리베라는 물러서지 않았고, 논란 이후 하얀 천을 씌웠던 벽화 작업은 결국 중단되고 말았다.

그 과정에서 레닌 대신 링컨을 그리자는 의견과 MoMA가 작품을 사들이자는 의견 등이 제안되었지만 리베라의 완고한 저항에 모두 물거품이 되었다. 교착상태가 길어지자 사건은 정치적 색을 띠기 시작했다. 마침 세계 대공황의 영향으로 록펠러 가문 같은 부유한 자본가층에게 반감을 가진 도시 빈민이 많았다. 그들이 리베라를 지지하고 나서기 시작하면서 RCA 빌딩에 벽화 파괴를 반대하는 노동자가 몰려와 소동이 빚어지기도 했다.

1933년 11월, 마침내 작품은 리베라가 작업 현장을 비운 틈을 타 철거되었다. 그림을 떼어 낼 수 있도록 제작하길 원했던 록펠러의 제안을 거부하고 떼어낼 수 없는 '프레스코화'를 고집했던 것이 결국 철거라는 결과로 이어졌다. 벽화를 없애기 위해서는 철거하는 수밖에 없었다.

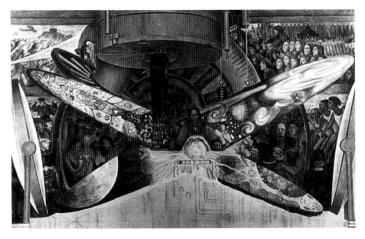

<교차로에 선 남자> 디에고 리베라
철거된 벽화의 모습이다.

록펠러 가문과의 인연

그렇다면 미국 자본주의의 최대 수혜자로 손꼽히는 록펠러 가문은 왜 사회주의자인 리베라에게 벽화 제작을 의뢰했을까? 리베라는 MoMA에서 1931년 12월 23일부터 다음 해 1월 27일까지연 개인전이 성공을 거두면서 미국 예술계에서 인기 화가로 인지도를 높였다. 당시 MoMA는 미국 출신 화가만 개인전을 열 수 있었고, 외국 화가 중에는 오직 '앙리 마티스'만이 전시를 한 적 있었다. 그만큼 MoMA 개인전은 화가에게는 최고의 데뷔 무대였던 것이다.

리베라는 개인전을 위해 멕시코에서 담당하고 있던 벽화 제작을 중단하고 아내 프리다 칼로와 미국으로 건너왔다. 개인전에는 유화, 수채화, 소묘 외에 프레스코 벽화 7점이 전시되었다. 당시 미술계에도 사회주의적 사실주의가 퍼져 나갔다. 미국의 번영을 비웃기라도 하는 듯 착취당하는 임금 노동자를 그린 리베라의 작품은 미술 평론가 사이에서 호의적인 평가를 받았다. 또 기간 중 관람객 수는 「마티스전」보다 많은 5만 6,575명으로 최고 기록을 달성했다. 이렇게 리베라는 미국 전역을 휩쓸며 가장 유명한 화가로 알려지게 되었다.

개인전이 대성공을 거두고 3개월 후, 리베라는 미국의 디트로이트 미술관의 의뢰로 크고 작은 27개의 벽면으로 구성된 벽화 「리베라 코트」를 담당하게 되었다. 당시 디트로이트 미술관의 안내

서에는 이 벽화가 '선(先) 스페인 시대의 요소를 서양 미술과 결합한 창의적인 신대륙의 작품'이라고 평가했다. 리베라는 디트로이트를 본거지로 하는 자동차 공장과 의약품, 농약, 비행기 등의 각종 제조업을 꼼꼼히 조사해 벽화에 공장 기계와 조작하는 노동자를 부각한 '노동 찬가'를 그렸다.

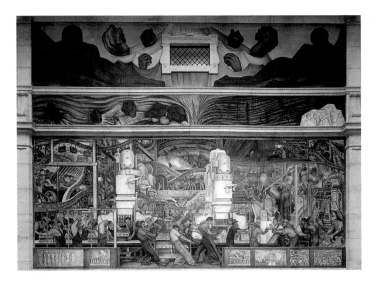

<디트로이트의 산업, 혹은 인간과 기계> 디에고 리베라
1932, 프레스코화, 디트로이트 미술관(미국)
「리베라 코트」의 일부. 자동차 산업의 도시 디트로이트의 공장을 견학한 뒤, 중심 부분에는 1932년형 포드 V8 모델에 사용되는 엔진과 트랜스미션의 제조를 그렸다. 가장 윗부분에는 석탄 같은 걸 움켜쥔 손이 튀어나와 있다.

뉴욕의 아트 컬렉터와 부유층은 이러한 리베라의 화려한 데뷔와 성공에 매혹되었다. 결국, 록펠러 가문도 리베라의 카리스마와 화제성, 참신한 양식, 큰 규모에 정신을 빼앗겨 작품에 표현된 주제와 포함된 메시지까지 자세히 알아차리지 못했던 것이다.

미국 정부는 멕시코 정부와 우호적 관계를 맺기 위해 멕시코 화가의 개인전을 추진했고, 그 결과 록펠러 가문이 MoMA에서 열린 리베라의 개인전을 후원했다. 개인전 개최 때부터 넬슨 록펠러의 어머니 애비는 리베라를 강력하게 지지했다. 애비는 벽화를 파괴하기 직전까지 리베라의 콘셉트를 이해하려고 노력했고 리베라로부터 "레닌의 얼굴을 추가하겠다."고 들었을 때도 일단 받아들였다고 한다.

멕시코에서 재현된 〈교차로에 선 남자〉

리베라는 온갖 고생을 하며 작품을 완성해 나갔지만 한순간에 파괴되는 억울하고 굴욕적인 일을 맛봐야 했다. 이에 리베라는 완성한 부분에 대해 정산받은 작업료를 가지고 공산당이 운영하는 뉴욕의 뉴워커스 스쿨 벽에 다시 레닌을 그렸다. 뉴워커스 스쿨은 곧 철거될 예정이었지만 벽화를 파괴하지 않고 떼어 낼 수 있도록 21장의 패널 위에 프레스코화로 그렸다.

뉴워커스 스쿨 빌딩이 철거된 후 21장의 패널은 따로 보관되었으나 그 중 13점이 화재로 사라지고 말았다. 남은 8장은 경매로 넘어가 세계 각지로 흩어졌다. 1997년, 일본 나고야 시립 미술관이 그 중 레닌의 얼굴이 있는 〈프롤레타리아의 단결〉을 사들였다. 현재 미술관 안 상설 전시장 벽에 매립 설치되어 관람객은 언제나 리베라가 그린 레닌의 모습을 볼 수 있다.

벽화 작업 후 아내 프리다 칼로의 강력한 희망으로 리베라는 멕시코로 귀국했다. 그리고 당시 로드리게스 정권의 후원을 받아 국립 궁전의 중앙 계단 벽에 〈교차로에 선 남자〉를 재현해 그렸다. RCA 빌딩 벽화를 완성하지 못한 채 철거해 버린 록펠러 가문의 횡포와 자신의 정당성을 강하게 주상하기 위해서였다. 그곳에 레닌의 모습은 물론 그가 심취했던 마르크스, 엥겔스, 트로츠키 등 소련의 공로자들을 추가했다. 교차로 왼쪽의 자본가 진영 부분에는 화려하고 두껍게 화장한 매춘부와 마티니를 마시는 존 D 록펠러 2세의 모습도 볼 수 있다.

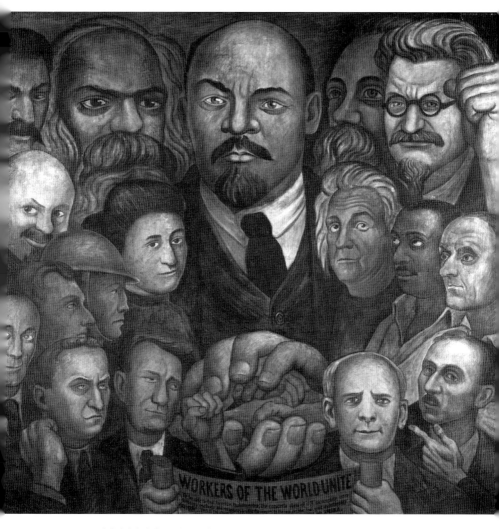

<프롤레타리아의 단결> 디에고 리베라
1933, 프레스코화, 나고야 시립 미술관(일본)
록펠러 빌딩 벽화가 철거된 후 공산당이 운영하는 뉴워커스 스쿨에서 리베라에게 벽화를 의뢰했다. 21장의 패널에 그린 벽화 중 한 장은 <프롤레타리아의 단결>이라는 제목으로 사회주의자들의 초상을 그렸다. 파괴된 <교차로에 선 남자>에 대한 분노를 담았다. 중앙의 레닌 오른쪽에 손을 들고 있는 인물은 트로츠키, 왼쪽은 마르크스이다.

<인간, 우주의 지배자> 디에고 리베라

<교차로에 선 남자>는 <인간, 우주의 지배자>라는 이름으로 멕시코시티의 국립궁전 중앙 계단 벽에서 재현되었다. 왼쪽은 자본주의를 상징하는 부분으로 카드 게임과 파티로 시간을 보내는 자본가가 그려져 있다. 위에는 가스 마스크를 쓴 군인들, 그리고 오른쪽 사회주의 진영으로 위쪽에는 다양한 인종의 노동자와 병사들, 아래에는 사회주의자 지도자들이 있다. 교차하고 있는 Ⓐ의 날개는 현미경으로 본 세계로 세균과 세포를, Ⓑ의 날개는 망원경으로 본 세계로 우주와 태양, 은하계를 표현했다.

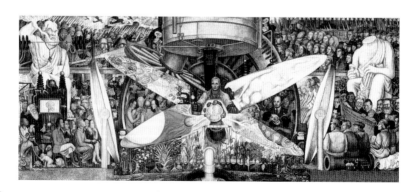

중앙의 남자는 자본주의와 사회주의로 갈라진 현실 세계, 그리고 자연과 우주를 관장하는 인물이다. 오른손에는 지 렛대를, 왼손에는 조작 패널을 쥐고 있다. RCA 빌딩에 그 려진 남자의 얼굴에서 수정되었다.

RCA 빌딩 벽화를 철거하는 원인이 되었던 레닌은 그대로 등장했다. 활동가들과 손을 맞잡아 단결을 표현하고 있다.

세균이 그려진 날개 밑에 창부와 술을 마시는 안경 쓴 존 D 록펠러 2세의 모습이 추가되었다. 머리 윗부분의 날개 에 그려진 세균은 존이 걸렸다고 소문난 매독균이다.

기존 벽화에서 제일 많이 변경된 부분이다. 수염을 기른 마르크스와 엥겔스 앞에 제4인터내셔널의 결성을 알리 는 깃발을 올린 트로츠키(깃발 중앙)가 그려졌다.

단칼에 찢은
친구의 선물

1868년
친구 드가가 선물한
그림을 찢은 마네

마네에게 돌려받은
찢어진 그림을 그대로 전시

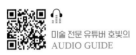
<마네 부부> 에드가르 드가
1868, 캔버스에 유화, 기타큐슈 시립 미술관(일본)

근대 회화의 길을 개척한 에두아르 마네*와 발레 교습 장면을 그린 〈무용수〉로 유명한 인상파 화가 에드가르 드가**. 세계적으로 유명한 두 화가는 두 살 차이밖에 나지 않는 친구로 알려져 있다. 두 거장이 평생 친밀하게 지냈다는 사실도 흥미롭지만 그보다 더 재미있는 이야기가 있다.

드가는 마네에게 그림 〈마네 부부〉를, 마네는 정물화 〈자두〉를 드가에게 선물했다. 그러나 선물받은 〈마네 부부〉가 마음에 들지 않았던 마네는 부인이 위치한 캔버스 오른쪽 끝을 잘라 버렸다. 그리고 얼마 후 마네의 집을 방문한 드가는 자신이 준 작품이 잘려 있는 걸 발견했다. 드가는 큰 충격을 받고 작품을 떼어내 곧장 마네의 집을 나왔다. 그리고 너무 분노한 나머지 선물 받은 〈자두〉도 돌려주었다. 그림을 돌려받은 마네는 〈자두〉를 바로 팔아 버렸다고 한다.

◆ 에두아르 마네(Edouard Manet): 1832년 출생. 프랑스의 화가로 전통적인 기법이 유행하고 있는 시기에 혁신적인 기법의 그림을 그려 초기에는 좋은 평을 받지 못했다.

◆◆ 에드가르 드가(Edgar De Gas): 1834년 출생. 프랑스의 화가로 초기에는 역사화를 주로 그렸다. 그러다 주변의 인물의 순간적인 동작을 포착해 그렸다.

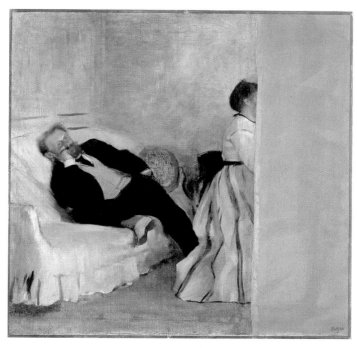

<마네 부부> 에드가르 드가

1868, 캔버스에 유화, 기타큐슈 시립 미술관(일본)

오른쪽 베이지색이 이어 붙인 천 부분이다.

<자두> 에두아르 마네

1880, 캔버스에 유화, 휴스턴 미술관(미국)

하지만 얼마 가지 않아 드가와 마네는 곧 화해했다. 완성된 그림이어도 마음에 들 때까지 수없이 고치는 것으로 유명했던 드가였지만 돌려받은 〈마네 부부〉만은 손대지 않고 가지고 있다가 세상을 떠났다. 마네는 드가가 그린 〈마네 부부〉의 어디가 마음에 들지 않았길래 선물을 잘라 버린 것일까. 또 드가는 왜 이 작품을 수정하지 않은 채 계속 가지고 있었을까.

그림으로 갈라진 친구 사이

에두아르 마네는 1832년생으로 드가보다 두 살 많다. 유복한 부르주아 집안에서 태어났고 외출할 때는 항상 검은 중절모를 쓰고 다니는 신사였으나 절대 고집을 꺾지 않는 완고한 성격을 지녔다. 누드의 여인과 신사들이 함께 피크닉을 즐기는 〈풀밭 위의 점심 식사〉나 티치아노의 〈우르비노의 비너스〉를 파리의 매춘부로 바꿔 그린 〈올랭피아〉는 지금까지도 걸작으로 불리고 있지만 엄격한 도덕관이 지배하던 19세기 미술계에서는 그저 스캔들을 일으킨 작품으로 평가되며 비난을 받았다. 신화나 성서의 모습이 아닌 산업혁명으로 인한 근대화와 도시화 속의 생활 풍경을 있는 그대로 그린 마네는 프랑스 미술계에 혁명을 일으킨 화가이자 이후 인상파 화가들을 이끈 선구자로 평가받고 있다.

1834년생인 에드가르 드가 또한 인상파 화가로 거론되는데, 사실 그의 작품은 인상파와는 조금 다른 특징이 있다. 인상파 화가 대다수가 실외에서 눈에 보이는 자연 속 빛의 변화를 그렸지만 드가는 극장에서 춤추는 발레리나나 서커스의 말 같은 격렬한 움직임의 순간을 포착해 캔버스로 옮겼다. 드가 역시 자타가 공인하는 까다로운 성격의 소유자이면서 다혈질로 알려져 있다.

1869년 마네의 석판 인쇄. 예술가들이 자주 모였던 카페의 모습으로 파리의 '카페 게르부아'로 추정된다. 1862년, 마네가 드가를 게르부아로 데려가면서 친해지게 되었다.

독창적이며 새로운 회화를 목표로 했다는 점에서 서로 의지하며 존경했지만, 독설가이기도 했던 둘은 자주 논쟁을 벌였다. 급기야 예술을 넘어 근거 없는 비방과 헐뜯는 말로 상대의 명예를 실추시키기 위한 다툼으로 번지기도 했다. 드가가 마네의 명예욕을 비판하면 마네가 여성에 관심이 없는 드가를 놀리는 식으로 카페에서 격렬하게 언쟁하는 모습이 종종 목격되었다. 어떤 의미로는 서로 대놓고 싸울 정도로 친하고 마음이 맞는 사이였다고 할 수 있다. 그 증거로 마네의 작품 모델이었던 '빅토린 뫼랑'이 같은 시기에 드가 작품의 모델로 서기도 했다. 아마도 마네가 드가에게 소개한 모델일 것이다.

또 드가는 음악가와 화가 등을 그린 초상화 시리즈에서 마네의 초상화를 데생, 동판, 석판을 포함해 총 10점이나 남겼다. 1853년부터 약 20년 동안 드가는 약 45점의 초상화를 그렸는데 그중 마네의 초상화가 가장 많은 수를 차지했다.

드가가 그린 마네의 초상화를 꼼꼼히 살펴보면 단순히 외모뿐만 아니라 내면이나 인간성까지 담기 위해 노력했다는 것을 알 수 있다. 마네 또한 드가가 외모의 특징만 묘사하는 단순한 초상화가 아니라 내면까지 보고 느낀 것을 그림에 담는다는 것을 이해하고, 자신의 사적인 영역까지 들어와 그리는 것을 허락한 것으로 보인다. 미루어 보면 〈마네 부부〉를 그리기 직전까지 둘은 친밀한 관계에 있었다고 추측할 수 있다.

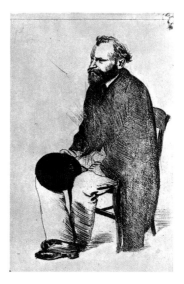

<오른쪽으로 앉은 마네의 초상> 에드가르 드가
1864~1865, 디트로이트 미술관(미국)

<왼쪽으로 앉은 마네의 초상> 에드가르 드가
1866~1868, 메트로폴리탄 미술관(미국)

마네는 왜 그림을 찢었을까?

마네가 찢어 버린 문제작 <마네 부부>를 자세히 살펴보면(229페이지) 현재 작품의 크기는 가로 71cm, 세로 65cm으로 거의 정사각형 부분만 남아 있다. 그림이 그려져 있는 부분과 찢어진 부분 모두 뒤쪽에 다른 천을 덧대어 나무 액자에 넣고 전시되고 있다.

배경은 마네의 집이다. 부인이 피아노를 치고 있고 마네는 옆소파에 앉아 다리를 뻗고 누워있는 편안한 모습이다. 그 표정은 거

만해 보이기도 하면서 괜스레 이곳에 마음이 없는 듯 무심해 보인다. 마네의 부인은 피아니스트였다. 당시 마네의 집에서는 친구나 지인들이 모인 연주회나 살롱이 빈번하게 열렸다. 드가도 연출된 상황이 아닌 집에서의 자연스러운 마네의 일상을 그렸을 것이다. 잘려 나간 오른쪽 끝 약 20cm는 전체의 4분의 1 정도인데, 마침 그 부분에 마네 부인의 얼굴이 그려져 있었다.

평소 매우 신사적인 이미지의 마네가 찢었을 거라고 상상하기 힘든 행동이다. 게다가 예술적으로 함께 교감하는 친한 친구가 직접 그린 선물을 찢어 버렸다니, 이해하기 힘든 부분이다.

추측 1. 드가가 그린 부인의 얼굴이 너무 못생겼다?

세계적인 미술 평론가 '존 서덜랜드 보그스'는 드가에 대한 연구를 오랫동안 한 것으로 유명하다. 그는 드가가 마네 부인의 뚱뚱한 몸매부터 얼굴까지 너무 사실적으로 그렸고, 그 그림을 본 동료 화가 베르트 모리조*가 "너무 뚱뚱한 수잔"이라며 비웃자 화가 난 마네가 그림을 찢은 것이라고 분석했다.

◆　베르트 모리조(Berthe Morisot): 프랑스 인상주의 화가로 특유의 섬세하고 풍부한 색채가 특징이다. 1864년 마네를 만나 영향을 받았으며, 그 후 자유로운 화풍으로 변화했다.

드가와 교류했던 미술상 볼라르가 쓴 회고록 《화상의 추억》에 따르면 "마네는 아내의 모습이 작품의 전체적인 분위기를 반감시켰다고 생각해 찢었을 것이다."라고 되어있다. 마네가 직접 밝힌 이유는 남아 있지 않지만 작품이 마음에 들지 않았음을 추측해 볼 수 있는 마네의 작품이 남아 있다. 바로 드가가 〈마네 부부〉를 그렸을 때쯤 마네가 그린 〈피아노를 치는 마네 부인〉이다. 마네의 그림 속 부인은 청초한 분위기를 내뿜고 있다. 이 작품은 마치 드가에게 "나의 부인 수잔은 이렇게 그려야 해!"라고 모범을 보이는 것 같다.

〈피아노를 치는 마네 부인〉 에두아르 마네
1868, 캔버스에 유화, 오르세 미술관(프랑스)
마네가 자신의 부인 수잔을 그린 그림이다.

추측 2. 부부를 그린 초상화가 불편했다?

드가가 마네 부부를 그린 이 무렵, 마네는 화가 '베르트 모리조'
와 불륜 관계에 있었다. 오랜 세월 모델의 내면을 날카롭게 그려냈
던 드가는 마네 부부 사이에 흐르는 냉랭한 공기의 흐름을 단번에
알아챘을 것이고 그 분위기를 사실적으로 그려냈을 것이다. 마네
는 그런 그림을 보고 숨이 막힐 듯 불편했고 충동적으로 찢은 게
아닐까.

드가의 초상화 모델이기도 했던 아일랜드의 시인 무어는 마네
가 세상을 떠난 후 이 그림을 보고 "마네를 알던 사람이라면 이 그
림을 보았을 때 고통스럽지 않은 사람은 없었을 것이다. 이것은
닮았다의 정도가 아니라 마네의 망령 자체를 보는 듯하다."라고 말
할 정도였다.

<카드를 쥐고 앉아 있는 메리 카사트> 에드가르 드가
1880, 캔버스에 유화
화가 카사트는 이 초상화를 보고 모델이 자신이라는 사실을 아무도 몰
랐으면 좋겠다고 말했다. 품위 없이 웃고 있는 이 초상화가 어쩐지 자신
의 진짜 모습을 들킨 것 같기 때문이었다.

드가는 사람 마음의 깊은 곳까지 생생하게 그려내는 화가였다. 그 사실을 너무나 잘 알고 있었던 무어는 그림을 보고 충격받았던 마네의 마음을 대변한 것일지도 모른다.

<베렐리 가족> 에드가르 드가
1858, 캔버스에 유화, 오르세 미술관(프랑스)
드가가 친척 베렐리 일가를 그렸다. 허무한 눈빛의 숙모와 인생에 절망한 숙부를 적나라하게 표현했다.

추측 3. 작품을 찢는 게 습관이었다?

어쩌면 그림을 찢는 게 마네에게는 큰 잘못이 아니었을지 모른다. 그도 그럴 것이 마네는 구도상의 효과나 생각이 바뀌었다는 이유로 작업 중간에 종종 자신의 그림도 찢었기 때문이다. 실제로 마네가 1864년 출품했던 <투우장에서 생긴 일>은 평판이 좋지 않았다. 그러자 마네는 이 작품을 이등분했고 현재 윗부분은 <투우>로 뉴욕 프릭 컬렉션에, 아랫부분은 <투우사의 죽음>으로 워싱턴 내셔널 갤러리에서 각각 소장하고 있다. 이뿐만 아니라 자신이 가지고 있던 앵그르나 들라크루아의 작품도 찢었다는 일화가 남아 있다. 그렇지만 자신도 화가면서 어떻게 다른 화가의 작품을 주저 없이 찢을 수 있었는지 의문이 남는다.

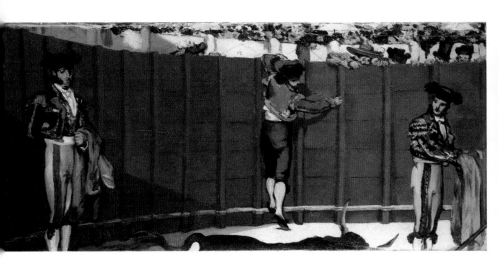

<투우> 에두아르 마네
1864, 캔버스에 유화, 뉴욕 프릭 컬렉션(미국)

<투우사의 죽음> 에두아르 마네

1864, 캔버스에 유화, 워싱턴 내셔널 갤러리(미국)

<투우>와 <투우사의 죽음>은 원래 두 작품이 한 세트로, <투우장에서 생긴 일>이라는 작품이었지만 가운데가 잘려 버렸다. <투우사의 죽음>은 마네의 대표작 중 하나로 손꼽히고 있다.

당연히 그 사건 이후 둘의 관계는 최악으로 치달았다. 물론 1870년대에 다시 화해하고 관계를 회복하였다. 모리조의 기록에 의하면 마네의 소개로 어떤 가족이 드가에게 초상화를 의뢰했다고 되어 있기 때문이다. 게다가 드가는 찢어진 부분을 다시 그려 다시 마네에게 줄 생각이었던 듯하다. 하지만 안타깝게도 타이밍이 맞지 않았다. 그림이 찢어지고 13년 후, 마네가 51살의 나이로 세상을 떠난 것이다.

그 후 그림은 어떻게 되었을까. 최근 발견된 사진 하나가 그 결과를 말해 주고 있다. 드가가 손님과 함께 작업장에서 찍은 사진에 〈마네 부부〉가 찢어진 채 그대로 걸려 있는게 담긴 것이다. 이 사진은 그가 작품을 다시 그리고 싶어 했지만 결국 천을 잇대지도 않은 채 그냥 두었음을 보여주는 결정적인 증거였다.

현재 작품을 소장하고 있는 기타큐슈 시립 미술관의 학예 연구사 '야마네 야스치카'는 아마 드가는 마네가 그린 〈피아노를 치는 마네 부인〉을 보고 복원할 의지를 놓아 버렸을 것이라고 분석했다. 그림은 드가의 생애 거의 마지막까지 오른쪽이 텅 빈 채 나무 액자에 넣어져 있었다. 그러므로 현재처럼 틀에 맞춰 뒤쪽에 천이 덧대어진 것은 드가가 세상을 떠난 후 임을 알 수 있다. 사진이 발견되기 전까지는 드가가 천을 덧댔을 것이라고 추정했지만, 유족이나 미술상(이어진 천 오른쪽 아래에 미술상 볼라르의 도장이 찍혀 있다)이

찢어진 오른쪽 부분에 천을 대고 형태를 다시 갖춘 것으로 보는 것이 더 자연스럽다.

작품은 현재 기타큐슈 시립 미술관에서 개성 넘치는 두 화가의 이야기와 함께 주목을 받으며 전시되고 있다. 약 150년 전에 주고받았던 마네와 드가의 작품은 자신의 이야기를 들려주며 우리에게 말을 건네고 있다.

드가의 아틀리에에서 폴 알베르 바르톨로메와 함께 찍은 사진. 벽에 찢어진 〈마네 부부〉가 걸려 있다.

4부

복원으로
되살아난
그림들

무책임이 부른
1,300년 유적의 파괴

모사 작품으로 대체

1976년
발굴 중 훼손

: 사라진 그날

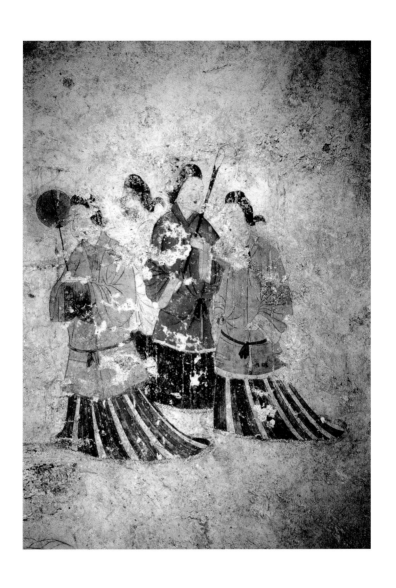

<아스카 미녀> 다카마쓰 고분
694~710 추측, 벽화, 아스카 문화재 연구소(일본)

고고학에서 다카마쓰 고분의 석실 벽화는 '세기의 대발견'이라고 불린다. 이 놀라운 발견은 일본의 아스카 마을에 살던 사람에 의해 우연히 이루어졌다.

발견하기 몇 년 전, 마을 주민이 생강을 저장하기 위해 고분 남쪽에 구덩이를 팠다가 사각형 모양의 마름돌(일정한 모양으로 잘라낸 석재)을 발견했다. 당시는 지금처럼 정비된 고분 형태가 아니었지만 아스카촌의 주민은 '틀림없이 여기에 뭔가 있어!'라고 생각했다. 그 즉시 마을의 사무소에 사실을 알렸고, 사무소 역시 고분 주변의 산책로 건설을 계획하고 있던 차라 '가시하라 고고학 연구소'의 스에나가 마사오 소장에게 조사를 의뢰했다. 곧바로 다카마쓰 고분의 발굴 조사가 결정되었는데 조사팀의 규모는 크지 않았고 발굴 사업의 주체도 아스카 마을이었다.

다카마쓰 고분 벽화의 보존 기금을 모으기 위해 1973년 일본은 우표를 발행했다. 기부금 10엔이 포함된 60엔이었다.

본격 발굴 조사가 시작되자마자 현장은 큰 충격에 휩싸였다. 도굴 흔적이 있었고 석실 중앙에 놓인 나무 관은 사라지고 없었으며, 주위 벽에는 아주 정밀한 부분까지 채색된 벽화가 또렷이 남아 있었기 때문이었다. 이는 일본 최초로 발견된 고분 벽화였다. 다카마쓰 고분은 아스카 시대의 말기이자 고분 시대의 마지막 시기인 후지와라쿄 시대(694~710년)에 축조된 것으로 추정된다.

발굴 조사로 얻은 고분과 석실 크기 등을 자세하게 살펴보면 외관은 2단식 원형 무덤이고 하단의 지름은 23m, 상단은 18m, 높이는 5m이었다. 가장 주목해야 할 석실은 남북 256cm, 동서 103cm, 높이 123cm로 성인 두세 명이 몸을 숙여 간신히 들어갈 정도의 작은 크기였다. 석실은 화산재가 굳은 응회석을 잘라낸 돌을 쌓아 조립했고, 석실 안쪽의 돌에는 석회를 아주 두껍게 바르고 그 위에 그림을 그렸다.

1300년에 가까운 시간 동안 어떻게 벽화는 색의 변화조차 거의 없이 그대로 남아 있을 수 있었을까. 발견 당시 확실한 것은 하나도 없었다. 1949년 화재로 '호류지 금당벽화'를 잃었던 아픔이 채 가시기 전이었지만 국보급 벽화가 등장하자 일본의 주요 신문과 뉴스 프로그램은 앞다투어 이 소식을 다루었고, 다시 한 번 고고학 붐이 일어나는 계기가 되었다.

무책임이 불러온 결과

'다카마쓰 고분 벽화'는 1972년 3월 21일에 발견되었고 1972년 4월부터 국가 프로젝트로 격상해 일본 문화청이 조사와 관리를 담당하게 되었다. 그리고 1974년에는 국보로 지정되었다. 그 후 1976년부터 1985년까지 3회에 걸쳐 벽화의 보존 수리 공사가 이루어졌다. 조사를 통해 어떻게 벽화가 1300년 가까이 땅속에 묻혀 있었지만 온전할 수 있었는지 과학적으로 밝힐 수 있었다.

그 이유는 상대 습도가 100%에 가까운 밀폐된 공간에서 자연에서 채취한 안료를 사용했기 때문이었다. 이는 바꾸어 말하면 발굴 조사로 석실을 개방했고 조사원이나 작업원이 드나들면서 석실 내부의 온도와 습도가 변해 벽화에 영향을 줌과 동시에 미생물이나 곤충의 침입 위험도 커졌음을 의미했다. 발굴이 시작되면서 조심해야 할 점이 여럿 있다는 사실은 발견 직후부터 계속 경고되었지만 제대로 지켜지지 않았다.

실제로 조사 중에 여러 번 곰팡이가 생겼다. 하지만 이 사실은 은폐되었고 다카마쓰 고분 벽화가 곰팡이로 점점 사라지고 있다는 사실은 2004년 "석실 내부에 공조 시스템을 정비했지만 곰팡이와 퇴색을 막지 못해 벽화가 심각하게 약해졌고 석회가 떨어질 위험이 있다."라는 보도를 통해 사람들에게 공개되었다.

사실 문화청은 20년 전부터 벽화에 대량의 곰팡이가 발생하고 있음을 알고 있었다. 하지만 담당 직원은 임시적인 대책만 세우며 그저 자신의 임기가 끝나기만을 기다렸다. 책임지고 세대를 이어나가며 지속적으로 조사 할 시스템이 전혀 마련되어 있지 않았고, 모두 무책임하게 방치한 채 지켜만 보다가 최악의 상황을 맞게 되었다.

　　모든 유적은 현지 보존이 최선이지만 결국 벽화의 해체가 결정되었고 2006년부터 다카마쓰 고분 벽화의 해체 작업이 시작되었다.

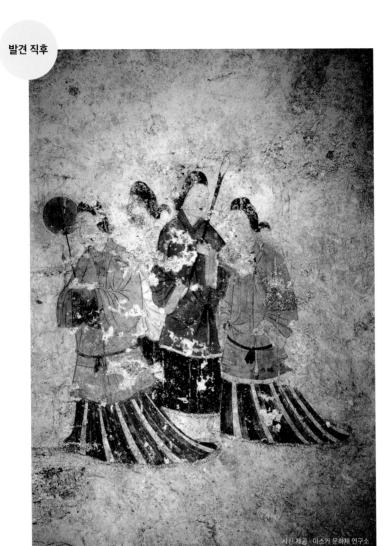

사진 제공 · 아스카 문화재 연구소

<아스카 미녀> 다카마쓰 고분

서쪽 벽에 있는 여자 군상은 색채가 또렷하고 그 표정도 매력적이다. '아스카 미녀'로 불리며 다카마쓰 고분을 상징하게 되었다. 의복 색채로 볼 때 여성의 신분이 높았음을 알 수 있다. 여성의 옷차림과 머리 스타일을 보아 고구려 사람이라고 추정되며, 이로 인해 고구려 시대에 일본과 문화 교류가 활발했음을 알 수 있다.

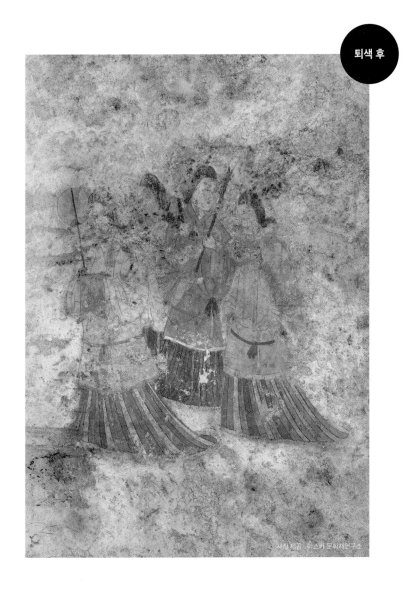

사진 제공 아스카 문화재연구소

사진 제공: 아스카 문화재연구소

<남자 군상> 다카마쓰 고분

남자 군상은 색이 사라졌고 인물의 윤곽마저 흐려졌다.

앞으로 남은 복원 및 보존의 과제

벽화는 조심스럽게 해체되어 곰팡이를 억제하기 위해 온도 21℃, 습도 55%로 유지되는 '고분 벽화 보존 수리소'로 옮겨져 서서히 회복 중에 있다. 곰팡이 제거 작업에는 세정 효과가 있는 해초인 청각채 외의 다양한 효소가 사용되었고, 큰 효과를 발휘했다. 2008년부터는 일정 기간을 두고 견학용 통로를 통해 벽화 복원 작업을 볼 수 있도록 공개하고 있다.

2017년 벽화 복원 작업이 거의 완료되었고, 작업 전후의 비교 사진이 언론을 통해 발표되면서 오랜만에 〈아스카 미녀〉의 모습을 볼 수 있었다. 약 40년에 걸친 다카마쓰 고분의 벽화 복원은 섬세한 문화재의 보존과 복원이 얼마나 어려운지를 상징하게 되었다. 원래의 계획은 해체하여 복원한 벽화를 고분 석실의 기존 자리로 옮기는 것이었다. 그러나 벽화를 지탱하는 회벽 층과 응회암으로 이루어진 석실이 심하게 훼손되어 고분 안에 복원, 설치하는 일은 힘들 것으로 결정되었다. 결국 고분에는 모조 벽화가 전시되었고 현재까지 우리를 맞이하고 있다.

다카마쓰 고분의 내부

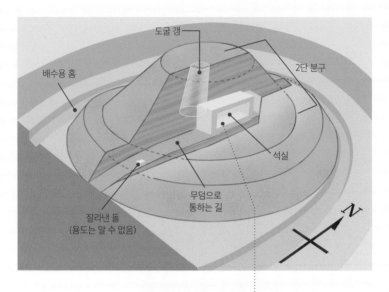

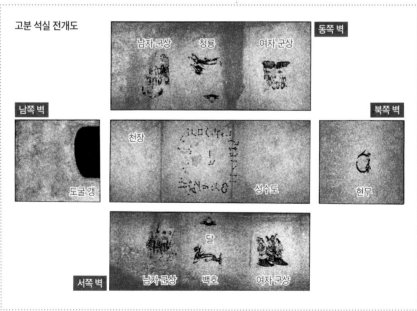

사진 제공 및 일러스트 : (유)고바야시 미술과학

고분 안에는 석실이 있다. 석실의 네개 측면에는 도굴로 훼손된 남쪽 벽에 그려져 있던 '주작' 외에도 '현무', '백호', '청룡'의 사신이 그려져 있었던 것으로 추정된다. 그리고 동서쪽 벽에는 우산, 부채, 축구 막대기(하키 같은 게임 도구) 등을 들고 걷는 16명의 남자와 여자 군상이 그려져 있다. 청룡 위에는 금색 태양, 천장에는 고대 중국의 천문도인 성수도(별자리 그림)가 있는데 별 부분에는 금박을 이용했다.

이들 벽화는 무엇을 의미할까. 고고학자 '기타무라 다카시'에 따르면 벽화의 남녀는 죽은 자를 놀이에 데리고 나가는 사람들이라고 한다. 그래서 화사한 색채의 옷을 입은 남녀 집단이 즐겁게 걷고 있다는 것이다. 미술 작품을 디지털로 복원하는 '고바야시 야스조'가 복원한 석실에 누워서 보면 남쪽 벽면 출구를 향해 사람들이 움직이는 것만 같은 착각에 빠진다.

실제 고분에는 장년에서 노년으로 추정되는 머리 없는 뼈가 발견되었다. 부장품으로 중국 당나라 때의 청동 거울인 해수포도경, 당나라식 큰 칼 장식품, 옥 장식류와 관 장식품 등이 발견되었다. 전문가는 텐무 천황의 왕자였던 오사카베 왕자가 매장되었을 것으로 추측하고 있다.

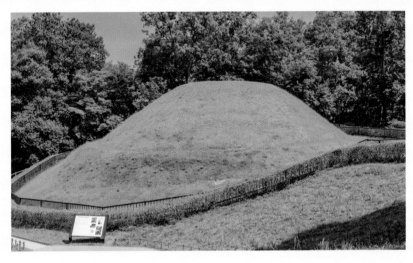

다카마쓰 고분 외관
©캡틴후크/PIXTA

복제품으로 만나는
과거의 수수께끼

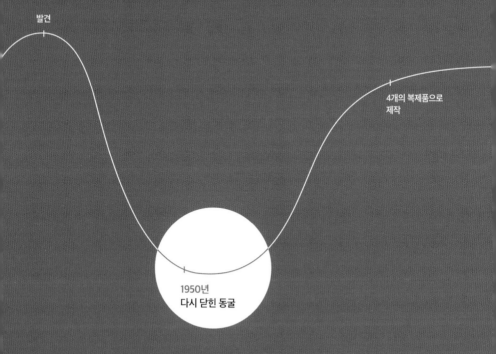

발견

4개의 복제품으로
제작

1950년
다시 닫힌 동굴

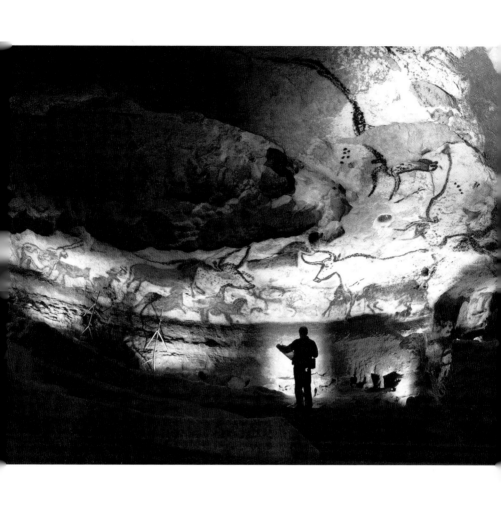

<황소의 방>
라스코 동굴 벽화

현대를 찾아온 선사 시대의 작품

2016년 4월 아시아 최초로 한국 광명에서 「프랑스 라스코 동굴 벽화 국제 순회 광명동굴전」이 개최되었다. 후기 구석기 시대의 크로마뇽인이 동굴에서 벽화를 그리기 위해 사용했다는 라스코의 램프를 비롯해 들소와 말의 조각상 등 약 240점이 전시되었다. 한국에서 성공적으로 전시를 마친 동굴 벽화는 일본으로 넘어가 도쿄 국립 과학 박물관에서 「세계유산 라스코전」을 이어 나갔다. 도무지 2만 년 전의 것으로 생각되지 않는 정밀한 라스코 유물은 선사 시대와 현대 인류를 자연스럽게 이어 주며 사람들을 매료시켰다.

특히 전시에서는 라스코 동굴을 똑같이 재현한 벽화인 〈라스코 Ⅲ〉가 인기 있었다. 이는 보존을 위해 동굴의 내부로 들어갈 수 없지만 전 세계인에게 라스코 벽화를 보여 주고 싶었던 프랑스 정부의 열망의 결실이었다.

2012년 3차원 레이저 스캔 기술로 내부를 측량하고 수작업으로 정밀하게 복원해 벽화 〈라스코 Ⅲ〉가 세상에 선보여질 수 있었다. 이 벽화는 실제 크기와 유사하고 도플갱어라고 할 만큼 정교하게 복원되었다. 벽화의 가장 핵심적인 작품으로 구성되어 있어 국제 전시에 활용되고 있으며 장소의 제약 없이 어디에나 설치할 수 있도록 되어있다. 벽화는 '디지털 매핑'과 예술가의 솜씨가 더해져 실제로 보면 그 자태에 압도당하는 기분이 든다. 거대한 크기의 '검은 소'와 새의 머리를 한 인간이 등장하는 '우물 장면'의 묘사는 수

많은 사람들의 가슴을 뛰게했다. 또 벽화는 채색과 선각이라는 2가지 기법을 활용했는데, 선각만 두드러져 보이게 조명을 설치해 구석기 시대의 환상적인 광경을 즐길 수 있게 했다.

다시 닫힌 동굴

　라스코 동굴 벽화는 1940년 9월, 프랑스 남서부 몽티냐크 마을 부근에서 우연히 발견되었다. 18세 소년 '마르셀 라비다'가 기르던 강아지가 구멍에 빠졌고, 내려가 강아지를 찾다가 비밀 지하 통로를 찾았다. 며칠 뒤 소년은 3명의 친구와 탐험대를 결성해 입구 구멍을 더 뚫고 안으로 들어갔고, 램프로 비추어 동굴 안을 둘러싸고 있는 많은 동물 그림을 만나게 되었다.

　2만 년 전의 벽화를 발견했다는 뉴스가 세상에 알려지자 라스코에 사람들이 몰려들었다. 하지만 동굴은 사람을 받을 시설이 없어서 일시 폐쇄되었다. 조명과 견학 코스가 정비되었고 본격적으로 공개가 시작된 것은 8년 후인 1948년 7월이었다. 견학을 오는 사람은 날로 늘어 1955년에는 하루 평균 1만 2천 명이 찾아왔을 정도로 그 인기는 점점 높아졌다.

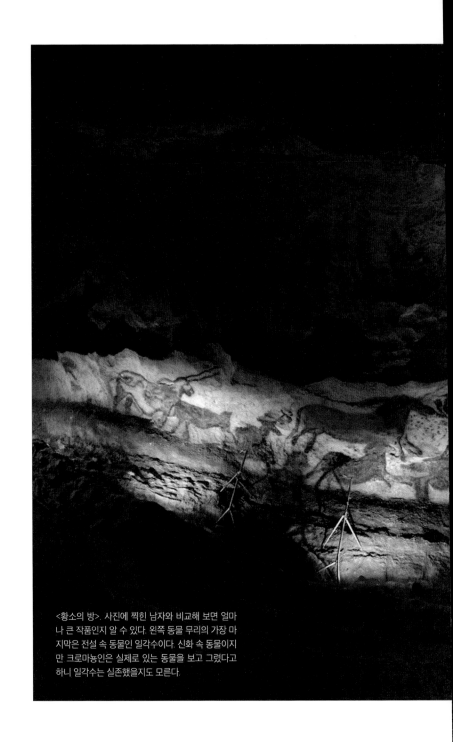

<황소의 방>. 사진에 찍힌 남자와 비교해 보면 얼마나 큰 작품인지 알 수 있다. 왼쪽 동물 무리의 가장 마지막은 전설 속 동물인 일각수이다. 신화 속 동물이지만 크로마뇽인은 실제로 있는 동물을 보고 그렸다고 하니 일각수는 실존했을지도 모른다.

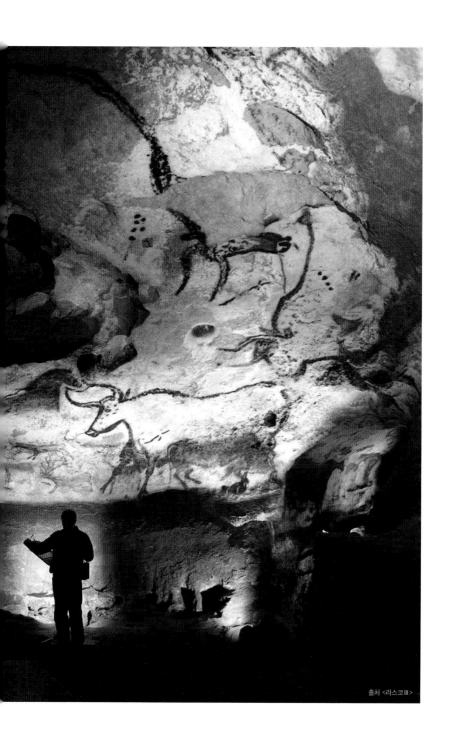

사람들이 많이 찾아올수록 이산화 탄소와 열, 습기로 인해 라스코 벽화는 점점 훼손되었다. 약 2만 년 가까이 폐쇄되어 있던 동굴은 불과 10여 년 만에 완전히 변해 버렸다. 공개하고 2년 뒤인 1950년에는 초록색, 하얀색, 검은색 그림이 번지는 현상이 발생했다. 결국 1958년, 환경을 개선하기 위해 공조 설비를 도입하였지만 기대만큼의 성과를 올리지 못했고 동굴에 박테리아와 세균이 번식하기 시작하면서 벽화는 눈에 띄게 상태가 나빠졌다. 인류가 가장 처음 그린 예술 작품인 라스코 벽화를 지키기 위한 근본적인 대책을 세워야 할 때였다.

1963년, 당시 문화부 장관이었던 '앙드레 말로'는 동굴 폐쇄를 결정했다. 일반인을 위한 견학을 중단했을 뿐만 아니라 연구자에게도 대대적인 규제를 가했다. 1년에 단 30일만 공개하기로 결정했으며, 하루에 5명만 동굴에 들어갈 수 있고 시간도 45분으로 제한되었다. 그 후 1999년부터 1년에 걸친 동굴 정비를 통해 벽화 훼손의 심각성을 정밀하게 조사했고 결국 돌이킬 수 없다고 판단한 프랑스 정부는 동굴의 전면적인 폐쇄를 결정했다.

각 역할에 맞게 만든 복제품

볼 수 없다고 하면 더 보고 싶은 게 사람의 심리이다. 동굴이 폐

쇄되자 벽화 견학을 요구하는 목소리가 한층 더 높아졌다. 그리하여 벽화 복제품을 만들기로 결정했다. 1983년, 원래 동굴이 있는 언덕에 견학을 위한 벽화 〈라스코Ⅱ〉를 만들었다. 실제 벽화는 〈라스코Ⅰ〉, 견학을 위한 복제품은 〈라스코Ⅱ〉, 국제 전시를 위한 복제품을 〈라스코Ⅲ〉이라고 이름 붙여 구분했다. 〈라스코Ⅱ〉는 약 10년에 걸친 수작업을 통해 동굴 내부를 측량하고 복제해 원래 동굴의 40%, 그림의 80%를 재현하는 데 성공했다.

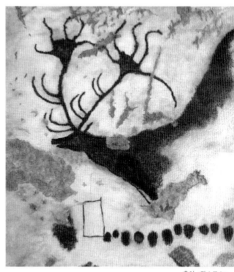

98cm 크기의 사슴을 그린 선각화이다.

사슴의 강력한 뿔이 선명하게 그려져 있다.

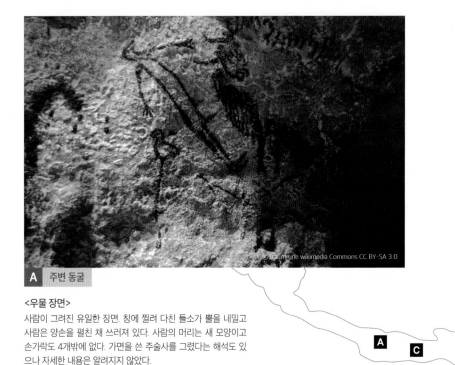

A 주변 동굴

<우물 장면>

사람이 그려진 유일한 장면. 창에 찔려 다친 들소가 **뿔**을 내밀고
사람은 양손을 펼친 채 쓰러져 있다. 사람의 머리는 새 모양이고
손가락도 4개밖에 없다. 가면을 쓴 주술사를 그렸다는 해석도 있
으나 자세한 내용은 알려지지 않았다.

B 주 동굴

<황소의 방>

크기가 5m 이상의 거대한 소와 활발히 움직이는 말,
많은 사슴 무리가 그려진 메인 갤러리의 모습이다.

라스코
동굴 입구

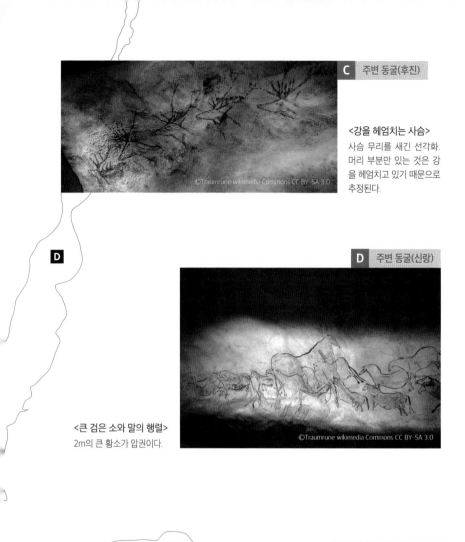

C 주변 동굴(후진)

<강을 헤엄치는 사슴>
사슴 무리를 새긴 선각화.
머리 부분만 있는 것은 강
을 헤엄치고 있기 때문으로
추정된다.

D 주변 동굴(신랑)

<큰 검은 소와 말의 행렬>
2m의 큰 황소가 압권이다.

©Traumrune wikimedia Commons CC BY-SA 3.0

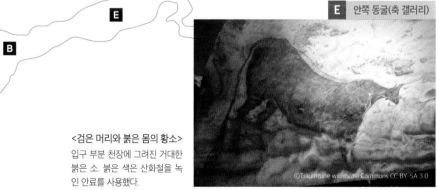

E 안쪽 동굴(축 갤러리)

<검은 머리와 붉은 몸의 황소>
입구 부분 천장에 그려진 거대한
붉은 소. 붉은 색은 산화철을 녹
인 안료를 사용했다.

©Traumrune wikimedia Commons CC BY-SA 3.0

<황소의 방> 이외에는 모두 <라스코Ⅳ> 출처이다.

265

새로운 시대의 라스코

많은 사람들이 라스코 현지에서 오랫동안 〈라스코Ⅱ〉를 즐길 수 있었다. 하지만 〈라스코 Ⅱ〉는 애당초 벽화 전체를 복제한 게 아닐뿐더러 동굴과 같은 언덕에 위치하고 있어서 환경에 악영향을 미친다는 점에서 지적을 받았다. 그래서 실제 동굴과 똑같은 새로운 동굴 벽화를 만들기로 했다.

2016년 12월 프랑스 정부와 지자체, EU는 총 6천 6백만 유로(약 880억 원)의 거금을 들여 동굴에서 떨어진 '몽티냐크·라스코 국제 동굴 벽화 예술센터'에 네 번째 동굴 벽화인 〈라스코 Ⅳ〉를 공개했다. 개막식에는 당시 프랑스 대통령 '프랑수아 올랑드'와 벽화를 발견한 아이들 가운데 생존자인 89세의 '시몬 코안카스'가 초청되었으며 "복제의 영역을 뛰어넘은 예술품이다."라는 찬사를 받으며 〈라스코 Ⅳ〉의 성공적인 데뷔를 알렸다.

〈라스코 Ⅳ〉는 4년 동안 전체 길이 2백 m의 라스코 동굴 전체를 복원했다. 진짜 동굴처럼 어두컴컴하고 서늘하며 소리가 울려 관람객은 조명을 따라 걸으면서 실감나게 재현된 벽화를 감상할 수 있다. 전문 가이드의 안내를 받으며 견학한다면 처음 동굴을 발견했을 때의 감동을 그대로 느낄 수 있을 것이다. 또 〈라스코 Ⅳ〉에서는 동굴 복제품과 함께 최신 가상현실 기술을 이용한 3차원 영상 등 다양한 전시 해설도 갖춰 놀이기구처럼 즐길 수 있다.

프랑스 몽티냐크의 새로운 상징이 된 〈라스코 Ⅳ〉를 실제로 보면 그 크기에 마음을 빼앗기고, 당시 사람들의 생활 환경이 생생하게 느껴져 모르는새에 또 한번 마음을 빼앗기게 된다고 한다.

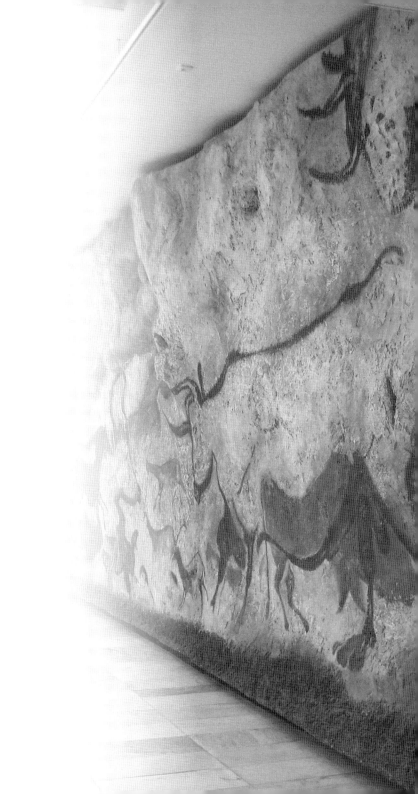

라스코 동굴 벽화

동굴이 있는 프랑스 몽티냐크 마을은 파리에서 약 5백 km 떨어진 마을이다. 주변에는 구석기 시대의 유적이 흩어진 채 완만한 경사를 이루고 있다.

벽화를 그린 사람은 약 1만 4천 ~ 4만 년 전에 수렵, 채집 생활을 하며 생활했던 크로마뇽인으로 추정된다. 라스코 동굴 벽화는 다른 벽화보다 색채가 선명하고 보존 상태도 좋아 구석기 시대 미술을 대표하는 작품으로 알려져 있다.

동굴 길이는 2백 m 정도 되는데, 가늘고 긴 세 갈래로 나눠지고, 여기저기에 말과 황소, 사슴, 들소 등 마지막 빙하기에 유럽에서 살던 6백 마리 이상의 동물이 그려져 있다. 그 중 말이 반 이상을 차지하는데 아마도 크로마뇽인에게 중요한 동물이었던 것으로 추측해 볼 수 있다.

'축 갤러리'는 라스코 동굴의 대표적인 공간 중 하나이다. 높이 4m, 길이 18m의 동굴 한 면에 말과 산양, 사슴 등 60마리에 달하는 동물이 형형색색으로 그려져 있다. 그 화려한 광경은 미켈란젤로의 <최후의 심판>으로 유명한 시스티나 성당의 벽화를 연상시켜 '선사 시대의 시스티나 성당'으로 불린다.

벽화에는 동물만이 아니라 4백 개 남짓의 기호도 남아 있었다. 그리고 크로마뇽인이 그림을 그리기 위해 밖에서 가져온 석기와 안료 분말 등도 다수 발견되었다. 당시 색채 기술은 손가락으로 칠하는 것에서 시작해 동물 털, 끝을 뭉갠 막대기 등을 이용해 그린 것으로 추정되고 안료를 입으로 불기 위해 사용한 것으로 추정되는 파이프 도구도 발견되었다.

흥미롭게도 동굴에 사는 육식 동물에 대비한 호신용 수렵 도구 또한 발견되었다. 이는 크로마뇽인들이 라스코 동굴을 단순히 벽화 작업만을 위한 장소가 아니라 동굴에서 거주하며 벽화를 그렸던 것으로 볼 수 있다.

동굴 벽화를 왜 그렸는지에 대해서는 아직 확실하게 밝혀진 것이 없다. 종교적인 이유 때문에 그린 것이라는 설이 있지만 크로마뇽인이 거주하고 생활한 흔적이 발견된 점을 충분히 설명하지 못했다. 성스러운 동굴 내부에서 먹고, 자며 생활한다는 것은 상상할 수 없기 때문이다.

라스코 동굴 벽화가 우리에게 남긴 수수께끼는 아직 풀리지 않은 후대의 숙제이다.

<축 갤러리>

메인 갤러리 <황소의 방>에서 계속 들어가면 좁은 안쪽 동굴로 이어지는 길이 나온다. 바위가 튀어나온 좁은 길 좌우 천장 벽에 벽화가 가득 그려져 있다. 입구 천장 부근에는 이미 멸종한 오로크스(소의 일종)과 말 무리를 볼 수 있다.

벽화에 그려진 얼룩무늬 말의 모습. 수만 년 전에는 단색 말만 있었다고 알려져 있었다. 시베리아와 유럽에서 발견된 3만 5천 년 전의 말 30마리의 뼈와 이를 독일 연구소가 분석한 결과 6마리에서 표범처럼 얼룩무늬 말과 같은 유전자가 나왔다. 이로써 얼룩무늬 말이 상상 속의 말이 아니고 실존했다는 사실이 밝혀졌다.

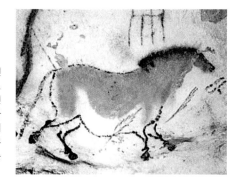

모사 작품이
알려준 진실

모사 작품을 통해
숨겨져 있던
사실을 알게 됨

1870년
화재 사고로 확 바뀐
작품의 인상

<사자 사냥> 외젠 들라크루아
1854, 캔버스에 유화, 보르도 미술관(프랑스)

'외젠 들라크루아'*는 19세기의 대표적인 낭만주의 화가이다. 자유로운 색감과 힘이 느껴지는 선이 특징인 〈사자 사냥〉은 들라크루아의 대표적인 작품이다. 그러나 현재 〈사자 사냥〉은 위쪽의 절반이 사라진 충격적인 모습을 하고 있다. 과연 어찌된 영문일까?

1855년 프랑스에서는 최초의 만국 박람회가 열렸다. 나폴레옹 3세가 이끌던 프랑스 정부는 장 오귀스트 도미니크 앵그르**나 들라크루아 같은 프랑스가 자랑하는 화가들의 그림을 내세워 성숙한 프랑스의 역사와 문화를 어필할 생각이었다. 이런 정책에 따라 들라크루아가 1만 2천 프랑(약 1,450만 원)의 제작비를 받아 그린 작품이 오리엔탈풍의 〈사자 사냥〉이었다.

박람회가 시작되자 사람과 말, 맹수가 잔뜩 뒤섞인 다이내믹하고 박력 넘치는 구도의 작품이 큰 화제를 모았다. 〈사자 사냥〉은 삶과 죽음이 가깝게 맞닿아 있는 순간을 담았다. 사자를 죽이지 않으면 결국 자신이 죽을 수밖에 없는 사냥꾼의 운명을 강한 색과 생동감 넘치는 선으로 표현했다. 그림은 마치 이 싸움을 바로 눈앞에서 보고 있는듯 역동적이다.

♦ 외젠 들라크루아(Eugene Delacroix): 낭만주의 예술의 대표 주자로 손꼽히는 프랑스 화가이다. 역사, 종교, 풍경 등 다양한 주제의 그림을 그렸다. 보색을 잘 활용하는 것으로 유명하며 강렬한 색감이 특징이다. 1830년 파리에서 일어났던 7월 혁명의 모습을 그린 〈민중을 이끄는 자유의 여신〉이 대표작이다.

♦♦ 장 오귀스트 도미니크 앵그르(Jean Auguste Dominique Ingres): 19세기 프랑스 신고전주의를 이끌었던 화가이다. 과거를 중시하여 옛 그림을 연구하였고, 르누아르, 드가에게 영향을 미쳤다. <루이 13세의 성모에서의 서약>으로 유명해지면서 들라크루아가 이끄는 낭만주의에 대항해 신고전주의의 대표 인물이 되었다.

비평가 '샤를 보들레르'는 〈사자 사냥〉을 보고 "진정한 색의 폭발"이라며 최고의 찬사를 보냈다. 이 작품은 만국 박람회가 끝나면 프랑스 보르도 미술관에 소장될 예정이었다. 보르도에서 자라 이 지역에 애착이 있었던 들라크루아는 고향에 작품이 남는 걸 무척 기뻐했다.

하지만 1870년 12월 7일, 보르도 미술관에 큰 화재가 일어났다. 전시 중이던 16개의 작품이 완전히 소실되었고 들라크루아의 〈사자 사냥〉도 위쪽 절반이 불에 타 버리고 말았다. 그 후 재건된 보르도 미술관은 〈사자 사냥〉을 불에 탄 모습 그대로 전시하고 있고 우리는 절반의 그림만 감상할 수 있다.

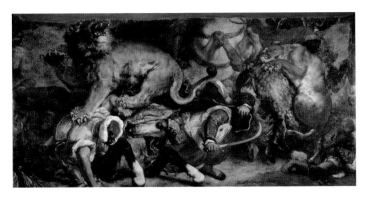

〈사자 사냥〉 외젠 들라크루아
1854, 캔버스에 유화, 보르도 미술관(프랑스)
화재로 절반이 사라진 그림을 보면 제목과는 반대로 마치 두 마리의 사자가 사냥꾼을 덮치는 광경처럼 보인다. 사고로 인해 원작과 전혀 다른 인상으로 바뀌는 게 흥미롭다.

〈사자 사냥〉은 절반밖에 남지 않았지만 국내외에서 매우 높은 평가를 받고 있다. 남은 아랫부분에 그려진 맹수가 용맹하게 움직이는 모습은 보는 사람의 마음을 요동치게 만들기 때문이다.

다행히도 들라크루아에게 그림을 배웠던 화가 '오딜롱 르동'이 〈사자 사냥〉을 정교하게 모사한 작품이 남아 있어 우리는 화재로 사라진 위쪽의 모습을 간접적으로나마 즐길 수 있다. 이 모사 작품이 없었다면 우리는 〈사자 사냥〉을 보이는 그대로 사자가 사냥꾼을 덮치고 있는 장면이라고 생각했을지도 모른다.

모방과 모사는 단순히 작품을 베껴 그리는 것이라는 시각과 모사 작품이 원작에 대해 미처 알지 못했던 정보를 알 수 있다는 상반된 시각이 존재한다. 두 가지 모두 틀린 의견은 아니지만 〈사자 사냥〉의 경우 모사 작품을 통해 현재 우리가 더욱 다채롭고 정확하게 작품을 감상할 수 있다는 점은 명백한 사실이다.

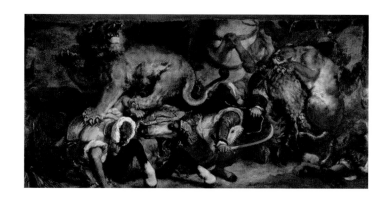

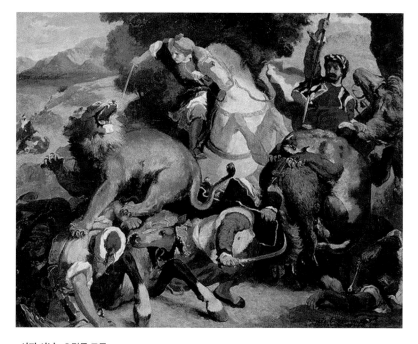

<사자 사냥> 오딜롱 르동

모사 작품이다. 불에 탄 <사자 사냥>의 윗부분을 보면 남자 사냥꾼 두 명이 있는 걸 볼 수 있다. 백마를 탄 남자를 정점으로 암수 사자가 정삼각형을 이루는 안정적인 구도이다. 들라크루아는 복잡한 포즈로 얽힌 인물과 동물을 그렸지만 르동의 작품을 보면 안정적인 전체 구도 덕분에 혼란스러운 인상이 들지 않는다.

사고는 언제나
일어날 수 있다

아직 끝나지 않은 그림 복원 작업

1997년
**지진으로 파괴된
성 프란체스코 성당**

: 사라진 그날

<성 프란체스코의 생애> 지오토 디 본도네

수백 년 전에 세워진 교회, 저택에 딸린 벽화나 천장화 등의 작품은 자연재해 중 특히 지진에 취약해 보존에 더욱 신경을 써야 한다. 1997년 지진이 많이 발생하는 나라 중 하나인 이탈리아의 중부 도시 아시시에 세워진 성 프란체스코 성당이 대지진으로 큰 피해를 입었다. 성 프란체스코 성당은 프란체스코 성인의 묘를 품은 거대한 건물로 13세기에 세워졌으며, 당시 최고의 화가들이 모여 그린 그림으로 꾸며졌다. 층마다 교회당이 있었던 성 프란체스코 성당에서 피해가 심했던 2층 교회당의 천장이 무너지면서 주 제단이 파괴되고 말았다. 무너진 천장과 벽에는 전설적인 화가 '지오토 디 본도네'가 성 프란체스코의 생애를 28장에 나누어 그린 그림이 있었다. 전문가들은 무너진 그림의 파편을 모았고 기존에 촬영했던

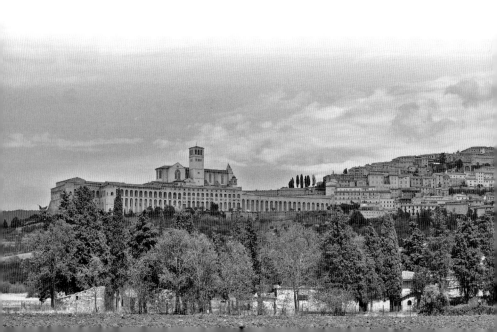

사진과 대조해 복원을 시작했다. 건물 복원은 빠르게 끝났지만 그림은 현재까지도 복원 중에 있다.

예측할 수 없는 자연재해로부터 예술 작품을 지키는 일은 어렵다. 그럼에도 이탈리아에서는 고대와 중세 건축의 붕괴를 막고 그곳에 있는 회화나 조각 작품을 보호하기 위해 건축 자재를 이용한 보강 작업을 추진하고 있다. 하지만 때로는 이런 현대 기술의 개입이 오히려 예측하지 못한 손상을 일으키기도 한다. 성 프란체스코 성당도 목조 대들보를 더 강한 소재인 철근 콘크리트로 교체해 보강하는 공사를 진행했었다. 하지만 철근 콘크리트는 목조만큼 탄성이 없던 탓에 오히려 지진이 나자 하중을 버티지 못하고 붕괴를 초래한 원인이 되었다는 견해가 나왔다.

사진의 왼쪽에 보이는 건물이 성 프란체스코 성당이다. 로마 시대부터 형성된 마을에 흩어져 있는 수도원 시설과 함께 2000년에 세계 문화유산으로 등록되었다.

많은 문화유산과 예술 작품을 가지고 있는 이탈리아는 작품이 파괴되었을 때 '푸른 헬멧 부대'가 나선다. 그들은 예술 작품에 대한 훈련을 통해 재해가 발생하면 예술 작품을 구해내는 전문 구조대로, 2016년에 이탈리아의 헌병대 중 하나의 부서로 결성되었다. 주요 임무는 재해와 테러로부터 예술 작품을 지키고 불법 거래를 막는 일이다.

시간이 흐를수록 예술 작품들은 재해나 각종 사고에 노출될 위험 가능성이 점점 더 커질 것이다. 이러한 사고를 피할 수 없다면 철저한 사후 관리 및 지원 방안을 마련해 그 피해를 최소화하고, 보존에 최선을 다해 작품을 후세에 전해줄 수 있어야 할 것이다.

1253년에 완성된 성 프란체스코 성당은 상부와 하부의 두 곳으로 이루어졌다.
지하에는 프란체스코 성인의 묘가 있다.

1997년 9월 26일 일어난 지진으로 성당의 천장 부분이 무너졌다. 치마부에의 《4복음서 저자들》 중 〈성 마태오〉 부분의 모습이다.

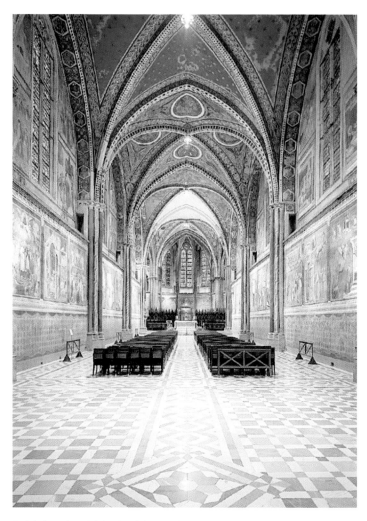

측면에 지오토의 28장짜리 〈성 프란체스코의 생애〉가 그려져 있다. 1999년 11월 28일 건물 복원이
끝나 폐쇄되어 있던 상부 성당의 완성 기념식이 열리고 공개되었지만 회화 복원은 계속되고 있다.

ART LIST

찾아보기

갈릴리 호수의 폭풍 렘브란트 판 레인 15
렘브란트의 그림 중 유일하게
물가를 배경으로 한 작품

콘서트 요하네스 페르메이르 20
현재까지 행방을 알 수 없는
페르메이르의 작품

카페 토르토니에서 에두아르 마네 22
빛의 화가 마네의 카페 인물 시리즈

연애편지 요하네스 페르메이르 32
인물의 심리를 중점적으로 묘사한 작품

기타를 연주하는 젊은 여인 요하네스 페르메이르 33
페르메이르가 사망 후 부인이 생활고로
인해 빵 값 대신 넘긴 작품

편지를 쓰는 여인과 하녀 요하네스 페르메이르 33
따스하고 포근한 분위기가 그대로
나타나는 작품

모나리자 레오나르도 다 빈치 37
신비로운 미소를 지닌 초상화

데본셔 공작부인 토마스 게인즈버러 57
200년 만에 되찾아 제자리로 돌아간
작품

절규 에드바르트 뭉크 71
내면의 강렬한 감정을 그대로 표현한
작품

마돈나 에드바르트 뭉크 83
뭉크가 바라본 성모마리아의 모습을
담은 작품

건초 만들기 🎧 대 피터르 브뤼헐 89
히틀러의 마음을 사로잡은 농촌 풍경

푸른 말들의 탑 프란츠 마르크 94
프란츠 마르크가 푸른 말에 자기 자신을
투영한 작품

항구 파울 클레 96
히틀러의 예술 탄압으로 행방불명된
작품

상이군인 오토 딕스 96
전쟁의 추악함을 추상적으로 표현한
작품

레다와 백조 안토니오 다 코레조 99
그리스 로마 신화를 에로틱하게
담아낸 작품

디아나의 휴식 이보 살리거 101
여성의 나체와 육체미로 나치의
칭송을 받은 작품

칼렌베르크의 농부 가족 아돌프 비셀 101
나치의 이데올로기를 상징하고
구현한 작품

회화의 기술 요하네스 페르메이르 103
페르메이르의 정체성과 가치관이 담겨
'페르메이르의 명함'으로 불린 작품

ART LIST

헨트 제단화 🎧 얀 반 에이크 105
제단화의 탄생 첫 시기에 출현한
가장 뛰어난 작품

흰 담비를 안고 있는 여인 레오나르도 다 빈치 112
레오나르도 다 빈치가 그린 4점의 여성
초상화 중 가장 역동감 넘치는 작품

천문학자 요하네스 페르메이르 113
남성을 주인공으로 한 페르메이르의
작품 2점 중 하나

브뤼헤의 성모자상 미켈란젤로 부오나로티 113
르네상스 조각의 걸작으로 꼽히는
조각상

술 취한 실레노스 🎧 페테르 파울 루벤스 115
역동적인 포즈가 인상적인 작품

콩코르드 광장 에두아르 드가 120
파리의 광장을 걷는 친구와
그 딸의 모습을 담은 작품

밤의 하얀 집 빈센트 반 고흐 121
삶에 지친 고흐의 모습이 그대로
투영된 작품

두 자매 폴 고갱 121
고갱이 타히티에 살 때 그린
뒤늦게 미술계에 알려진 작품

앉아 있는 여자 🎧 앙리 마티스 123
화려한 색채를 통해 마티스의 강렬한
감정을 담은 작품

워털루 다리 클로드 모네 130
신비한 빛을 화폭에 남긴 작품

두 누드 에른스트 루트비히 키르히너 131
독일의 표현주의 화가 중 가장 재능 있고
영향력 있는 현대 미술 화가의 작품

하늘을 나는 태양신 바미안 천장 벽화 135
탈레반의 폭격으로 사라졌지만 현대의
디지털 기술로 부활한 천장화

해바라기 빈센트 반 고흐 147
조각 같은 입체감이 일품인 작품

오베타리 예배당 벽화 안드레아 만테냐 161
극적으로 복원된 만테냐 최초의 기념작

무사들, 낮과 밤 쥘 외젠 르느뵈 171
63명의 신화 속 여신이 하늘을
떠다니는 것 같은 천장화

꿈의 꽃다발 마르크 샤갈 179
14명의 음악가와 작품에 대한
헌정을 위한 천장화

앙기아리 전투 레오나르도 다 빈치 183
지금도 벽화 속에 숨겨져 있을지
모르는 작품

타볼라 도리아 작자 미상 192
누가, 언제 그렸는지 전혀 알 수 없는
미스터리한 작품

ART LIST

윈스턴 처칠 초상 그레이엄 서덜랜드 199
사실적인 처칠의 모습을 담아
외면당한 초상화

인간, 우주의 지배자 디에고 리베라 209
파괴된 <교차로에 선 남자>를
멕시코에서 재현한 작품

대도시 테노치티틀란 디에고 리베라 214
멕시코 벽화 운동 중 하나로 호수 위
도시에 사는 사람들의 삶을 그린 작품

마네 부부 에드가르 드가 227
마네가 선물을 받고 찢어버린 비운의
작품

자두 에두아르 마네 229
드가에게 선물했던 마네의 작품

피아노를 치는 마네 부인 에두아르 마네 235
마네가 본 자신의 부인 수잔의 모습이
담긴 작품

카드를 쥐고 앉아 있는 에드가르 드가 236
메리 카사트
카사트의 내면의 모습을 그림에
담고자 했던 드가의 작품

베렐리 가족 에드가르 드가 237
텅 빈 눈빛의 가족이 인상적인 작품

투우 에두아르 마네 238
<투우사의 죽음>과 한 세트였던 작품

아스카 미녀 🎧 다카마쓰 고분 245
'세기의 발견'이라고 불리지만
인간의 무지로 인해 훼손된 고분 벽화

황소의 방 🎧 라스코 동굴 벽화 257
현대 기술을 통해 복제되어 전 세계에
전시되고 있는 동굴 벽화

사자 사냥 🎧 외젠 들라크루아 271
생동감 넘치는 선으로 역동적인 작품

성 프란체스코의 생애 🎧 지오토 디 본도네 277
28장에 걸쳐 그린 그림이지만
자연재해로 인해 무너진 벽화

사라진
그림으로의 초대

with 미술 유튜버의 **오디오 가이드**

초판 1쇄 인쇄 2021년 9월 16일
초판 1쇄 발행 2021년 9월 30일

지은이 오피스 J·B, 파란 일기장(감수)
옮긴이 민경욱
오디오 유튜버 호빛
감수 최연욱
발행인 손은진
개발책임 손승덕
개발 김보영 심다혜 민고은
디자인 이정숙 주희연
제작 이성재 장병미
발행처 메가스터디(주)
출판등록 제2015-000159호
주소 서울시 서초구 효령로 304 국제전자센터 24층
전화 1661-5431 팩스 02-6984-6999
홈페이지 http://www.megastudybooks.com

ISBN 979-11-297-0759-8 03600

메가스터디BOOKS

'메가스터디북스'는 메가스터디㈜의 출판 전문 브랜드입니다.
유아/초등 학습서, 중고등 수능/내신 참고서는 물론, 지식, 교양, 인문 분야에서 다양한 도서를 출간하고 있습니다.